다니구치 지로 마지막 대담

그림 그리는 사람

다니구치 지로 마지막 대담

그림 그리는 사람

다니구치 지로, 브누아 페터스 지음
코린 캉탱 자문
김희경 옮김

예술숲

0

서문

다니구치 지로는 어떻게 세계적인 만화가가 되었나

지금 한국 독자들이 손에 들고 있는 이 책은 다니구치 지로(谷口ジロ)의 작업을 재평가하는 새로운 이정
표다. 그가 처음 만화에 입문했을 때 성공을 예견할 만한 것은 아무것도 없었다. 대부분 만화가가 그렇듯이 그
의 데뷔는 보잘것없었다. 고등학교를 졸업하자마자 도쿄로 가서 이시카와 큐타(石川球太)¹의 조수가 됐고, 몇
년 뒤에는 재능이 뛰어난 카미무라 카즈오(上村一夫)²곁에서 일했다. 그의 초기 작품은 세키카와 나쓰오(関川
夏央)³와 카리브 마레이(Caribu Marley)⁴의 시나리오를 바탕으로 완성한 전통적인 모험만화와 탐정만화 장르
였다.

오랜 세월 그는 엄청난 양의 작업을 소화해내면서 고된 상황을 묵묵히 견뎌냈다. 매우 사실적인 스타일
의 그림을 그리는 그에게 많은 작업을 기한에 맞춰 해내기는 몹시 어려웠다. 그래도 그는 다양한 도전을 거
듭하면서 발전하려고 노력했다. 일본 대가들의 작품에서 많은 것을 배웠을 뿐 아니라 일찍이 유럽 만화에서
도 새로운 기술, 새로운 테마, 새로운 스타일에 대한 가능성을 발견하고 열광했다. 그는 장 지로(Jean Giraud)⁵
의 웨스턴『블루베리 Blueberry』와 뫼비우스(Moebius)의 공상과학 세계에 매료됐다. 하지만 그는 여러 해가
지난 뒤에야 이 두 예술가가 동일 인물이라는 사실을 알게 됐다!

그의 첫 대표작이라 할 수 있는『도련님의 시대 坊っちゃんの時代』는 메이지 시대 일본을 폭넓고 섬세하
게 그려냈다. 마흔 살에 시작한 작품이었다. 하지만 서양 독자들에게는 1995년 프랑스어로 출간된『산책 歩
くひと』이 그를 평가하는 전환점이었다. 당시 나는 일본 만화를 잘 몰랐고 신뢰하지도 않았다. 하지만 대사
가 거의 없이 간결하고 시적인 그림으로 이루어진 이 사색적인 작품을 보고는 크게 감동했다.

그러다가 얼마 후에 다니구치 지로와 만나 대화할 기회가 생겼다. 언어 장벽이 있었지만 서로 호기심을
품었던 우리 대화는 어렵지 않게 이어졌다. 나는 1979년 일본을 처음 여행한 뒤에 여러 차례 방문하며 일본
에 대한 관심이 많아졌고, 그는 젊은 시절부터 유럽 만화, 특히 나와 프랑수아 스퀴텐(François Schuiten)⁶이 공
동 작업한「어둠의 도시들 Les Cités obscures」시리즈(이 중『보이지 않는 국경선』,『기울어진 아이』,『우르비캉
드의 광기』,『한 남자의 그림자』가 한국에서도 출간됐다)에 관심을 보였다.

다니구치는 프랑스에서 아직 출간되지 않은 그의 책 여러 권을 내게 헌사를 써서 줬다. 그의 그림은 놀
라웠지만, 일본어를 몰라 내용을 대충 짐작할 수밖에 없어 안타까웠다. 그러다가 일본에서 살며『열네 살 遙
かな町へ』을 일본어로 읽은 나의 친구 프레데릭 부알레(Frédéric Boilet)⁷의 소개로 2000년 이 작품에 관심을
두게 됐다. 얼마 후 부알레는 이 책을 번역하고, 일본식 우철 제본을 서양식 좌철 제본으로 제작하면서 각색
에도 훌륭히 성공했다. 그와 다니구치의 긴밀한 공동 작업 덕분에 이 책은 프랑스에서 그리고 한국을 포함
한 다른 많은 나라에서 이례적인 환영을 받았다. 물론 중년으로 접어드는 남자가 열네 살 시절로 돌아간다
는 강력한 주제, 적절한 서사, 품격 높은 그림이 이 작품을 걸작으로 만드는 데 큰 역할을 했다. 2003년 앙굴
렘 국제만화 페스티벌⁸은 이 책에 최우수 시나리오 상을 수여했다. 그리고 2년 뒤에 그의『신들의 봉우리 神
々の山嶺』가 최우수 작화상을 받았다.

애니메이션 부문에서 미야자키 하야오(宮崎駿)의 작품이 그랬듯이 여러 언어로 번역된 다니구치의 작품
은 다른 장르의 일본 만화가 폭넓은 독자층을 확보하는 데에도 큰 도움을 줬다. 그의 스타일은 매우 명확해
서 누구나 그의 작품과 금세 친숙해질 수 있다. 그의 이야기에서 풍기는 시적인 분위기는 우리가 좋아하는
일본 영화, 예를 들어 오즈 야스지로(小津安二郎), 구로사와 아키라(黒澤明), 미조구치 겐지(溝口健二) 등의 작
품을 떠올리게 한다.

다니구치가 들려주는 내밀한 이야기에서 가족은 매우 중요한 위치를 차지한다. 하지만 그 가족은 대부분 곧 해체될 위기에 놓인 불안정한 낙원으로 그려진다. 사람들은 자기 영역과 비밀을 지키려고, 그리고 과거의 잘못을 곧 바로잡을 수 있으리라 생각하며 상대의 진심을 제대로 알지 못한 채 함께 살아간다.

다니구치의 예술은 정의하기 어렵다. 그는 신중함과 효율성이라는, 서로 길항하는 자질을 갖추고 있다. 컷과 컷 사이, 침묵과 후퇴, 삶의 여백, 잃어버렸거나 잠시 중단된 순간 사이에 중요한 것들이 숨어 있다. 대부분 일본 만화에서 세밀하게 묘사하지 않는 배경도 그의 작품에서는 매우 사실적이고 핵심적인 역할을 한다. 배경은 대사와 마찬가지로 인물의 감정을 유추할 수 있게 하는 중요한 요소다.

과장하자면 세월이 흐르면서 다니구치는 장인에서 창작자가 됐다. 이탈리아의 위대한 만화가, 코르토 말테제(Corto Maltese)라는 인물을 탄생시킨 휴고 프라트(Hugo Pratt)[9]처럼 다니구치는 서사에서 그림까지 만화 작가로서의 역량을 완전히 기르고 나서야 자신만의 세계를 펼쳐 보였다. 하지만 그는 오랜 세월이 지난 뒤에야 그의 작품이 외국에서 번역 출간되면서 진정한 성공을 거두었다. 다니구치의 작품은 연극과 영화로 각색되었고, 이제는 여러 나라에서 그의 회고전이 열리고 있다. 이 같은 국제적 재평가는 놀랍기도 하고 반갑기도 하다.

이 책, 『그림 그리는 사람 L'Homme qui dessine』이 성공했다는 생각이 드는 것은 첫 인터뷰 때 그토록 신중한 모습을 보이던 다니구치가 자유롭고 솔직하게 나와 토론하기를 수락했기 때문이다. 어린 시절 사진들, 젊은 시절에 그린 그림들, 그의 초창기 만화 작품 등 그는 전에 아무에게도 보여준 적이 없었던 자료들을 서랍에서 꺼내 내게 보여주었다.

다니구치 지로가 너무 일찍 우리 곁을 떠난 지 벌써 3년이 되어간다. 나는 그의 죽음이 몹시 슬프다. 우리가 더 나눌 수 있었을 대화, 우리가 함께할 수 있었을 계획이 아쉽다. 그래도 그가 남긴 작품들은 오래도록 전 세계의 수많은 독자를 매료하고 감동하게 할 것이다.

브누아 페터스
2019년 12월 30일, 파리에서.

1995년, 만화에 대한 모든 선입견과는 정반대로 조용히 명상에 잠기게 하는 장편 이야기 『산책』(이숲)이 프랑스에서 출간됐을 때 많은 사람이 감동을 받았다.

2002년과 2003년 끈기와 재능 있는 프레데릭 부알레가 서양식으로 읽기 방향을 각색하여 번역한 두 편의 『열네 살』(샘터)이 출간됐을 때는 더 많은 사람이 충격에 빠졌다. 감동적인 이야기, 각 장면의 완벽한 가독성, 섬세하면서도 단순한 그림 등으로 이 책은 그래픽 노블 분야에서 단숨에 명작의 반열에 올랐다. 2003년 앙굴렘 국제만화 페스티벌 심사위원회는 이 일본 만화에 처음으로 큰 상(최우수 시나리오 알프아르 상)을 수여했다. 물론 이는 잘못된 선택이 아니었다.

운 좋게도 나는 90년대 중반부터 대개는 프레데릭 부알레의 주선으로 다니구치 지로를 만나 대화할 기회가 여러 번 있었다. 다니구치와 그의 조수들은 우리가 함께 만든 앨범 『도쿄는 나의 정원 東京は僕の庭』(1997년 초판 발행) 스크린 톤[10] 작업을 했다. 언어의 장벽이 있었으나 우리 사이에 소통의 어려움은 없었다. 일본에 대해 늘 호기심을 품고 있던 나는 1979년 처음으로 일본을 여행했다. 다니구치는 오래전부터 유럽 만화, 특히 프랑수아 스퀴텐의 작업에 관심을 가지고 있었다.

2004년 9월 나는 도쿄 외곽의 한적한 동네에 있는 다니구치의 작업실에서 「일본 만화가 직업 Profession Mangaka」에 관한 다큐멘터리(아르테와 국립시청각연구소에서 제작한 Comix[11] 시리즈의 여러 에피소드 중 한 편)를 위해 그를 촬영했다. 이 일로 다니구치가 걸어온 길과 일본만화에 대한 그의 개념은 내게 더욱 호기심을 불러일으켰다.

1947년에 태어난 다니구치 지로의 작품이 『도쿄는 나의 정원』, 『개를 기르다 犬を飼う』(청년사) 혹은 『선생님의 가방 センセイの鞄』(가와카미 히로미(川上弘美)[12] 소설 각색)(세미콜론)과 같은 내밀한 이야기에 국한되지 않는다는 것을 지금은 모두 알고 있다. 다니구치는 역사 이야기, 하드보일드 탐정소설, 그리고 프로레슬링 선수의 이야기를 다룬 가장 문학적인 소설까지 놀라울 정도로 다양한 형태를 넘나드는 작가이다. 수많은 그의 앨범 중 『도련님의 시대』(세키카와 나쓰오(関川夏央) 글)(세미콜론), 『신들의 봉우리 神々の山嶺』(유메마쿠라 바쿠(夢枕獏)[13] 글, 2005년 앙굴렘 국제만화 페스티벌 최우수 작화상)』(애니북스), 『고독한 미식가 孤独のグルメ』(쿠스미 마사유키(久住昌之)[14] 글)(이숲), 그리고 나중의 『에도 산책 ふらり』(애니북스)은 언급하지 않을 수 없다.

우리가 이 대담집을 기획하던 무렵인 2011년 3월 11일 일본에서는 지진으로 후쿠시마에 대참사가 발생했다. 나는 일본이 겪는 처참한 비극을 보며 이 프로젝트가 어느 때보다 절실하게 필요하다고 생각했다. 대담은 2011년 8월 22일부터 27일까지 엿새에 걸쳐 도쿄에서 매일 오후에 진행됐다. 나는 일본어를 할 줄 몰랐고 다니구치는 영어도 프랑스어도 할 줄 몰랐다. 따라서 도쿄 주재 프랑스 저작권 사무실의 책임자이자 다니구치 지로와 친밀하고 그의 책을 여러 권 번역한 코린 캉탱(Corinne Quentin)이 없었다면 이 작업은 불가능했을 것이다. 우리 세 명이 모두 같은 언어로 말한 것처럼 대담이 물 흐르듯 순조롭게 이루어진 것은 모두 그녀 덕분이다. 그 후 수개월간 우리는 이 대화의 내용을 옮겨 적고, 번역하고, 세심하게 다시 검토했다.

이 대담에서 『겨울 동물원 冬の動物園』(세미콜론)의 작가는 자신의 인생 역정을 처음으로 진지하게 들려줬다. 또한 자기 자료실을 개방해주었기에 우리는 그의 작업이 진화한 과정도 상세히 알 수 있었다. 여섯 챕터로 이루어진 이 대담집을 통해 우리는 겸손하고 통찰력 있고 매력적이며 사십 년간 만 이천에서 만 오천 쪽의 그림을 그렸으나 여전히 자기 직업에 열정을 품고 있는 한 인간을 발견하게 된다. 조금씩 제약과 틀에서 해방된 다니구치 지로는 일본 만화와 유럽 만화를 잇는 중요한 인물이 됐다. 하지만 무엇보다도 그는 만화의 모든 영역에서 우리 시대에 가장 보편적이면서도 가장 강력한 작품을 만드는 작가가 됐다.

브누아 페터스,
2012년 5월 31일.

나는 프레데릭 부알레가 카스테르만 출판사에서 사카(Sakka, 作家) 총서를 시작할 무렵 지로 다니구치를 처음 만났다. 프레데릭은 내가 도쿄에서 프랑스와 일본 작품 저작권 중개 전문 에이전시를 운영하던 시절 나나난 키리코(魚喃キリコ)[15], 후루야 우사마루(古屋兎丸)[16], 미나미 큐타(南Q太)[17] 같은 몇몇 작가와 새로운 만화 총서 계약을 진행해달라고 했다. 그때 그가 내게 다니구치 지로를 소개했다. 다니구치는 유럽을 포함해 전 세계에서 번역 출간되는 자기 작품 중 일부를 내게 관리해달라고 했다. 그때까지 자기 작품의 외국어 번역 출간을 일본 출판사에 맡겼던 그는 유럽, 특히 프랑스 출판사와의 관계가 중요해지자 직접 관계를 맺고 싶어 했다. 이미 인정받은 이 일본 작가와 그의 책을 출간하는 외국 출판사 사이에서 되도록 깊은 상호 이해를 바탕으로 공동 작업을 더 효과적으로 진행하는 일을 맡게 된 나에게 이 제안은 매우 큰 영광이었다.

이후 십여 년간 나는 다니구치 지로와 정기적으로 연락하며 지냈고, 그가 문학과 영화에 대단히 큰 호기심을 품고 있고, 해박한 지식을 갖추고 있다는 사실도 알게 됐다. 실제로 그런 점들은 그가 작업하는 서사의 토대가 되기도 했다. 만족을 모르는 그는 어린 시절부터 천착한 만화 분야에서 늘 새로운 길을 개척하고자 했다. 그는 놀라울 정도로 도전을 즐기고, 겸손하게 주변 사람들의 제안과 의견을 경청한다. 이는 세계적 수준의 작가에게서 보기 드문, 이 예술가를 위대하게 하는 장점이다.

그는 느림의 미학을 실천하고, 관찰에 더 많은 시간과 공간을 할애하고자 신간 계약을 점차 줄였고, 머릿속이 새로운 서사와 그림에 대한 아이디어로 들끓어도 겉으로는 차분하고 평온한 모습을 보였다. 그가 강연을 하거나 자신의 의사를 표명하는 일은 거의 없지만, 사실과 상상이 혼합된 서사의 힘은 독자들이 그가 창조한 인물들에게 공감과 동화를 경험하고 그가 희망하는 더 평온하고 덜 탐욕스럽고 덜 서두르고 환경을 더 존중하는 인간 사회에 관한 그의 비전에 더 관심을 보이게 하는 것 같다.

다니구치를 보면 생텍쥐페리(Saint-Exupéry)의 『어린왕자 Le Petit Prince』에 등장하는 지리학자(물론 훨씬 더 쾌활한 성격이지만…)가 떠오른다. 그는 거의 매일 그림을 그리는 도쿄의 작업실에서 세계를 일주할 준비가 되어 있다. 책, 영화, 그의 책을 출간한 편집자들이 '탐험가' 역할을 하며, 그가 끊임없이 새로운 이야기를 상상할 수 있게 하는 소재를 그에게 전달한다.

그는 독자들이 그의 책을 덮으며 실제로 그가 낸 오솔길을 다녀온 듯한 느낌이 들게 한다. 그의 독자들과 마찬가지로 나도 그의 지적이고 감성적인 모험에 참여하게 허락해준 다니구치 지로에게 감사하고, 또한 프레데릭 부알레, 루이 들라(Louis Delas), 나디아 지베르(Nadia Gibert) 그리고 브누아 페터스에게도 감사한다. 그들이 없었다면 이렇게 풍성한 작업을 하지 못했을 것이다.

코린 캉탱,
2012년 6월, 도쿄.

1

수습기

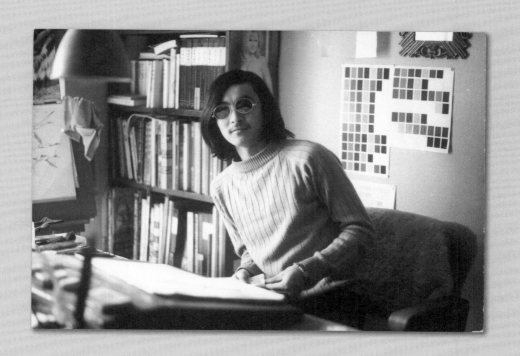

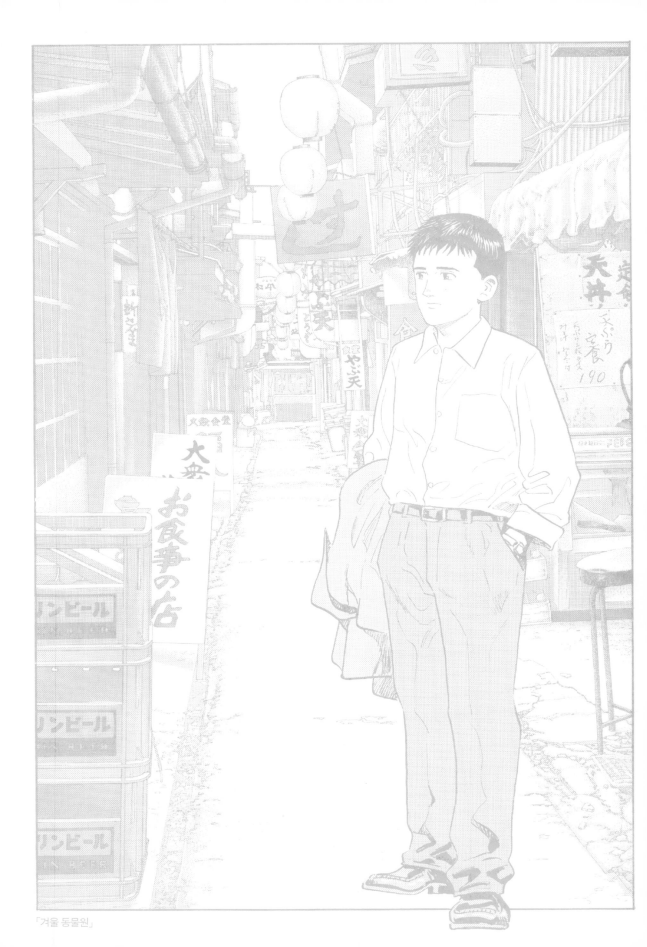

「겨울 동물원」

선생님은 인터뷰라는 걸 어떻게 생각하십니까? 작품을 통하지 않고 이렇게 직접 자기 이야기를 하기가 어렵지는 않은가요?

이렇게 오랜 시간 인터뷰하는 경우는 처음이라 약간 걱정스럽긴 합니다. 경험 자체는 흥미롭지만 약간 두렵기도 하고요. 어떻게 보면 뭔가를 말하기가 점점 어렵게 느껴집니다. 전에는 그저 제가 생각하는 걸 그대로 말했는데, 이제는 상대가 제 말을 제대로 이해할지, 제가 내용을 복잡하게 만들지는 않을지, 그런 걱정이 앞섭니다.

솔직히 말해서 제가 스스로 제 작품을 분석하기는 쉽지 않습니다. 전 진행할 작업에 대해 어렴풋한 이미지만을 가지고 시작합니다. 시작할 때 품었던 이런 어렴풋한 이미지와 생각을 바탕으로 작업해가면서 스토리를 구성합니다. 책의 전체 내용을 머릿속에 선명하게 그리며 작업하지 않는다는 거죠. 제가 왜 이렇게 하지 않고 저렇게 했는지, 왜 이런 선택을 했는지 구체적으로 설명하기 어려울 때가 자주 있습니다.

저도 그렇지만, 선생님의 독자들은 '왜'보다는 '언제', '어떻게'가 더 궁금하지요. 만남, 상황, 만화가로서 변화 과정 같은 게 알고 싶은 거죠. 책이 어떤 계기로 시작됐는지, 이런저런 일화의 출발점은 무엇이었는지, 이런 건 말할 수 있지만 세부적인 것들의 의미를 설명하기는 어렵습니다.

하지만 독자들은 그들 나름대로 얼마든지 제 작업을 분석하고 해석할 수 있습니다. 예를 들어 어느 평론가는 제가 가와카미 히로미 씨의 소설『선생님의 가방 センセイの鞄』을 만화로 만들면서 몇몇 장면을 각색한 방법을 매우 예리하게 분석했

1952년 5월, 화재에서 남은 사진

습니다. 저는 그런 식으로 생각하지 않았지만 그분 주장은 설득력이 있었어요. 그래서 전 분석의 수고를 다른 사람들에게 맡깁니다.

선생님 작품에서 어린 시절은 매우 중요한 주제인 만큼, 좀 더 자세히 알고 싶습니다. 제가 얻은 정보에 따르면 형제가 두 분 계시던데….
네, 형이 두 분 계십니다. 큰형은 저보다 네 살 많고, 작은형은 저보다 두 살 많습니다. 우리는 어렸을 때는 사이가 좋았지만, 성인이 되어 각자 자기 삶을 살면서 점점 멀어졌죠.

형님들은 고향 돗토리(鳥取) 현에 계신가요?
작은형은 고향에 남아서 부모님을 모시고 있습니다. 작은형이 고향에 남지 않았다면 큰형이나 제가 이처럼 자유롭게 살 수 없었을 겁니다. 어쩌면 제가 만화를 그리며 인생을 보낼 수 없었을지도 모르죠.

자식이 부모를 곁에서 평생 모신다는 것은 선생님 작품 여러 곳에서 볼 수 있는 대표적인 주제 중 하나인데요….
그건 일본의 많은 가정에서 흔히 볼 수 있는 일입니다. 지금까지 전 『아버지 父の暦』와 『열네 살』처럼 가족관계가 큰 부분을 차지하는 작품을 썼지만, 아직 제 형제를 책에 등장시키진 않았습니다. 주변에서 제게 형님들 이야기를 써보라고 자주 제안하지만, 아직까진 구체적인 아이디어가 떠오르지 않습니다. 우리가 함께 겪은 다양한 사건을 소개하면서 형님들을 등장시킬 순 있겠지만, 정작 어떻게 이야기로 풀어내야 할지 아직 모르겠습니다.

제 작품은 모두 픽션입니다. 물론 제 개인 경험이 끼어들기도 하지만, 사실에 바탕을 둔 현실 세계와 너무 가까워지지 않으려면 상상이 필요합니다. 그런 점에서 『아버지』와 『열네 살』만이 아니라 『겨울 동물원』도 마찬가지입니다. 제 경험을 있는 그대로 묘사하면 만족할 만한 이야기를 만들 수 없습니다, 적어도 제 생각엔 그렇습니다. 그래서 창작해야 합니다. 픽션에 제 삶에서 끌어온 요소들을 결합하는

1942년 6월 15일, 부모 결혼

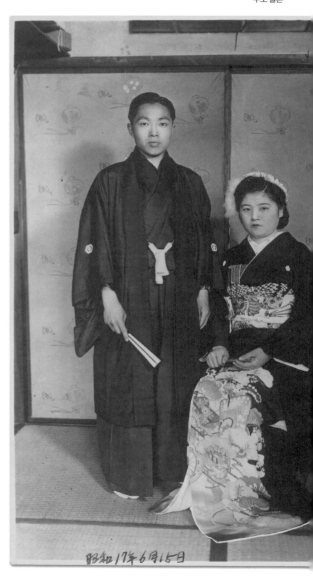

昭和17年6月15日

거죠. 사실적 요소들의 관계는 미묘합니다. 적어도 가까운 사람들에게는 그렇습니다. 실제로 제 아버지는 살아 계시지만 『아버지』에서는 돌아가신 걸로 나오죠. 아버지가 제게 그 점을 지적하시기도 했습니다.

제2차 세계 대전이 끝난 뒤에 작은 마을에서 자라셨는데, 아버지도 참전하셨나요?
아니요. 아버지는 전쟁에 나가지 않으셨습니다. 그래서 일종의 열등감에 시달리셨던 것 같기도 하고요.

아버지는 나이가 아니라 건강 때문에 징집이 면제되셨습니다. 신체 조건이 좋지 않으셨는데 결국 그것이 행운을 불러왔던 셈이죠. 전쟁이 끝날 즈음엔 징집을 면제받은 남자들도 사유와 상관없이 모두 전쟁터로 끌려갔습니다. 전쟁이 지속됐다면 아버지도 분명히 참전할 수밖에 없었을 겁니다. 하지만 다행히도 아버지 차례가 오기 직전에 전쟁이 끝났죠.

돗토리 사람들은 히로시마 다음에 돗토리에 핵폭탄이 투하될 거라며 걱정했습니다. 하지만 돗토리에는 군항이 없습니다. 그런데도 자기 마을이 다음 표적이 되리라고 생각한 데에는 그럴 만한 이유가 있었겠죠. 어쩌면 그들의 두려움이 그런 소문을 퍼트린 것인지도 모르죠. 돗토리는 히로시마에서 멀지 않으니까요. 이게 전쟁에 관해 제가 기억하거나 알고 있는 전부입니다. 아버지는 전쟁에 관해 거의 말씀하지 않으셨습니다. 어머니도 그러셨고요.

전쟁 직후였으니 어린 시절에 궁핍하게 지내셨겠네요?

아니요. 어린 시절엔 형편이 그렇게 어렵지 않았던 것 같습니다.

제게 많은 영향을 끼쳤고 정말 힘들었던 것은 집에 불이 났을 때였습니다. 제가 서너 살 정도였는데도 또렷이 기억납니다. 『아버지』에서 마을 전체에 큰 피해를 준 대화재를 이야기할 때 되도록 사실적으로 묘사하려고 자료를 많이 수집했지만 제 기억에도 많은 이미지가 남아 있었습니다. 이젠 조사하면서 알게 된 것과 저 자신의 기억이 뒤섞여 구분할 수 없게 됐지만요.

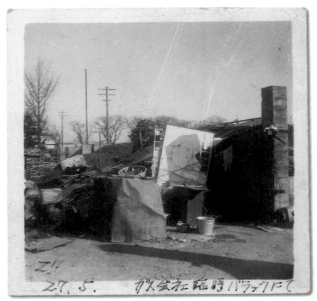

1952년 5월,
다니구치 지로가 네 살 때
집에 화재가 일어난 뒤에
가족이 살았던 피난처

작품의 등장인물들에게 그랬듯이 이 화재는 선생님 가족에게 끔찍한 참사였죠. 집을 잃은 데다 가난하고 불안정했으니까요….
아주 어린 시절이라 별로 기억이 없습니다만, 그 화재가 부모님에겐 경제적으로나 정신적으로 끔찍한 사건이었다는 걸 뒤늦게 알게 됐습니다.

17~18세 시절
아버지와 함께

그럼 선생님의 어머니는 정확히 어떤 일을 하셨나요?

어머니는 이것저것 소소한 일을 하셨습니다. 특정한 직업 없이 가사도우미 일도 하셨고, 시장에서도 일하셨고, 파친코 가게에서도 일하셨습니다. 그때는 지금 같은 자동 기계가 없어서 무척 힘든 일이었습니다.

아버지 직업은 무엇이었습니까?

아버지는 『열네 살』의 등장인물처럼 재단사였습니다. 실제로는 어머니도 일하셨다는 것이 작품과 다른 점입니다. 제 작품에 등장하는 어머니는 대체로 전업주부지만, 실제로 늘 집에 계신 분은 아버지였습니다. 우리 집이 바로 양복점이었으니까요. 어머니는 밖에 나가서 일하셨습니다. 아침에 일어나면 어머니는 벌써 나가고 안 계셨죠.

그래도 어머님이 늘 곁에 계셨죠? 저녁이면 식사를 준비하러 들어오셨죠?

아침 식사 땐 늘 안 계셨습니다. 하지만 네, 저녁엔, 식구들이 전부 모였죠. 제가 기억하기로 저녁 식사는 아버지가 준비하셨던 것 같아요. 그래서 항상 거의 같은 걸 먹었습니다. 볶음밥 같은 거죠. 돗토리에서는 아침마다 갓 잡은 생선을 팔러 다니는 사람이 있었습니다. 그래서 우리는 회, 탕, 구

아버님도 작품에 등장하는 여러 아버지처럼 엄청나게 많이 일하셨나요? 아버님 일을 도와드리기도 했나요?

전 아버지가 일하시는 모습을 즐겨 지켜봤지만, 아버지를 도왔던 기억은 없습니다. 하지만 아버지의 작업대에서 패턴 종이 뒷면에 만화를 그렸던 기억은 납니다. 패턴지는 만화 그리기에 아주 좋은 종이였습니다. 아버지는 일을 많이 하시면서도 우리를 돌봐주셨습니다. 학교에서 모임이 있으면 항상 아버지가 참석하셨죠. 어머니도 가끔 오셨던가? 아마 그랬을지도…. 어쨌든 제 기억에 그런 모임에는 어머니가 안 오실 때가 많았습니다.

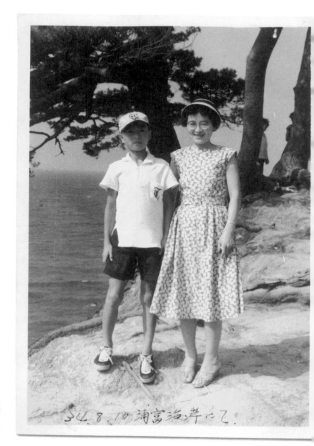

1959년 8월 10일
돗토리 우라도메
(浦富) 해변에서
어머니와 함께

이 등 생선을 많이 먹었습니다. 그건 제가 아주 어렸을 때부터 그랬습니다. 작은형은 지금도 우리가 그때 제대로 먹지 못했다고 말합니다. 그걸로 부모님을 비난하기도 하지만, 전 그런 기억이 없습니다.

흥미롭게도 선생님 작품에는 어머니가 밖에서 일하셔서 집을 자주 비우는 상황은 전혀 나오지 않고… 오히려 '항상 집에 있는 어머니와 일하러 나가는 아버지'라는 전통적인 이미지가 일반화되어 있습니다.
아마도 그게 제겐 이상적이었겠죠. 전 어머니가 우리 곁에 더 오래 계시길 원했을 겁니다.

자전적 사실이나 내면적 감정을 다룬 선생님 작품에서 가족은 가장 중요한 주제입니다. 그런데 이런 가족은 대부분 위태로운 천국처럼 보입니다.
네, 사실입니다…. 『아버지』에서는 결국 부모가 이혼하고 천국이 무너집니다. 저도 종종 이상적인 가족을 묘사하고 싶지만, 사건이 있어야 이야기가 흥미롭잖아요? 그래서 결별한 가족이나 해체되는 가족을 보여주는 거죠.

선생님 표현 방식은 매우 섬세하고 신중합니다. 독자들은 자신이 어떤 경험을 했든 간에 선생님이 제시하는 가족의 모습을 사실로 받아들입니다. 가족은 갈망하지만 부서지기 쉬운 행복이 깃든 곳, 어찌 보면 환상에서만 존재하는 이상적인 선물처럼 보입니다.
전 가족이 해체될 수도 있지만 재건할 수도 있다고 말합니다. 현실에서는 가족이

해체되면 대부분 그 상태로 남게 되죠. 그래서 전 가족을 재건할 수 있다는 걸, 다시 살아나고 다시 태어날 수 있다는 걸 말하고 싶었습니다…. 전 마음속 깊은 곳에서 가족 관계가 정확히 어떻게 구성되는지를 끊임없이 묻습니다.

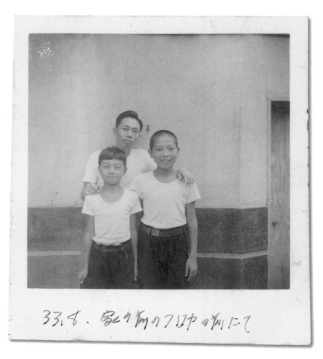

1958년 8월,
집 앞에서
열한 살의 다니구치
(앞줄 왼쪽)와
아버지, 작은형

형제들과 가까운 관계를 유지하고 있습니까?
큰형과는 관계가 소원해졌습니다. 지리적으로는 가까이 있지만 우리는 자주 만나지 않습니다. 형은 저보다 먼저 도쿄(東京)로 이주했고, 형이 있어서 저도 도쿄에 올 용기를 낼 수 있었습니다. 그 점은 형에게 감사하고 있습니다. 하지만 우리는 각자 열심히 살았고, 그러다 보니 조금씩 멀어졌습니다. 돗토리에 남은 작은형과는 제가 돗토리에 갈 때 함께 이야기를 나누곤 하죠….

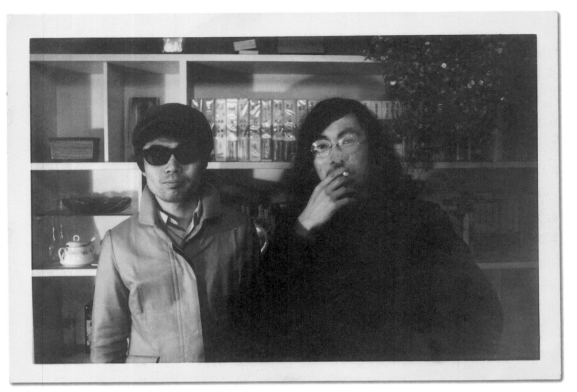

스물한 살 무렵
큰형 집에서
다니구치와 큰형

형제들이 선생님 작품을 읽나요? 선생님 책에 대해 대화도 합니까?

형들은 제가 데뷔해서 정기적으로 출간하기 시작했을 때 제 책을 읽었던 것 같습니다. 하지만 그분들이 제 책을 읽지 않은 지 십 년도 넘은 것 같습니다. 제가 상을 받으면 물론 기뻐하시겠지만 책을 사러 서점에 가진 않을 겁니다. 부모님도 특별한 이유 없이는 만화를 읽지 않는 세대입니다. 그래도 돗토리에서 일어난 일을 이야기하는 책은 읽어야겠다고 생각하셨던 것 같습니다.

다시 가족이라는 주제로 돌아가보죠. 선생님 작품이 충격적이면서도 아름답다고 느끼는 이유는 우선 저자가 감정을 이입한 것처럼 보이는 인물이 없다는 점이고, 또 한 가지는 나머지 가족을 하나의 집단으로 다룬다는 점입니다. 그러면서도 각 인물의 존재와 감정을 제대로 포착할 수

있습니다. 형제, 자매, 아버지, 어머니가 각자 강렬한 존재감을 드러냅니다. 그렇게 가족 안에서의 역할을 넘어 그들의 꿈, 걱정, 고통을 이해할 수 있습니다. 이런 것은 선생님이 늘 생각하시는 건가요 아니면 세월이 흐르면서 떠오른 생각인가요?

어린 시절 저는 그런 문제를 전혀 의식하지 못했습니다. 저는 막내였고, 가족을 신경쓰지 않고 제가 하고 싶은 걸 거의 다 했습니다. 만화를 그리려고 가족을 떠났을 때 역시 그런 것들은 제게 별로 중요하지 않았습니다. 제 생각엔 오히려 결혼 후에 가족 안에서의 위치, 아버지와 어머니의 개인적인 삶에 대해 생각했던 것 같습니다. 결혼하면서 제가 이루고 싶은 가족에 대해 생각했고, 그러면서 이런 문제에 관심을 두게 된 거죠. 예를 들면 처가와 가까이 지내면서 가족 구성원의 관계가 가족

마다 다를 수 있다는 사실을 더 잘 알게 됐습니다.

제가 돗토리에 살던 시절에는 우리 가족보다는 이모네 가족에 관심이 더 많았습니다. 이모는 집안 문제가 많아서 이혼하셨습니다. 어린 제가 보기에도 뭔가 몹시 복잡해 보였고 그래서 이런저런 생각을 하게 됐죠. 어린 저로선 이해하기 어려운 배우자 부정 문제 같은 게 있었습니다. 그때까지 우리 집에는 아무 일도 없었는데 말이죠. 전 그때 부부 사이에 미묘한 일이 일어난다는 걸 알게 됐습니다. 당사자들이 몹시 힘들어 보였고, 우리 집에서 그런 일이 일어나지 않은 것이 참 다행이라고 생각했습니다.

가족이 대부분 돗토리에 모여 살았나요?
네, 그리고 새해나 명절이면 온 가족이 모였습니다. 어린아이였던 전 이런 가족 모임에서 어른이 우는 모습을 처음 봤습니다. 그때 무슨 일이 일어났는지는 정확히 모르겠지만 다툼이 있었던 것 같습니다. 전 대체 어떤 일이 어른을 울릴 수 있는지 몹시 궁금했습니다. 그때까지만 해도 어른은 울지 않는다고 생각했으니까요. 그건 제게 엄청난 충격이었습니다.

조부모와는 가까웠나요?
외가는 대부분 돗토리에 모여 삽니다. 친가는 어부 집안입니다. 별로 멀지 않은 곳에 살았지만 전 여름에만 거기 갔습니다. 예를 들어 『동토의 여행자 凍土の旅人』의 단편을 보면 방학 동안 함께 지낸 할아버지 이야기가 나옵니다.

평소에는 외가 쪽 조부모님을 자주 뵀습니다. 할아버지는 추어탕 같은 걸 조리

해 주셨습니다. 할아버지는 술을 아주 좋아하셨는데, 술 때문에 돌아가신 것 같습니다. 할머니는 절 영화관에 자주 데려가셨죠. 그 시절 시골에서 영화는 유일한 오락거리였습니다. 할머니는 절 데리고 무협 영화 같은 걸 보러 가셨는데 사실 전 내용을 거의 이해하지 못했습니다.

어린 시절 건강이 좋지 않았다는 이야기를 읽은 적이 있는데요, 어떤 문제가 있었나요?
초등학교 3학년 무렵까지 허약했습니다. 정기적으로 병원에 가야 했죠. 대부분 할아버지가 절 병원에 데려가셨습니다. 그곳은 병원이라기보다 무료 보건소였습니다. 시외에 있어서 버스를 타고 가야 했는데, 제 기억으론 상당히 멀었던 것 같아요. 전 병명도 몰랐습니다. 나중에 들은 바로는

신장부전증이었던 것 같습니다. 그밖에 사고도 두 번이나 있었습니다. 한 번은 자전거를 타다가 넘어져서 한동안 병원 신세를 졌습니다. 또 한 번은 누군가가 제게 강제로 수영을 시켰는데, 제가 수영을 할 줄 몰라 물에 빠졌습니다. 그러자 물에서 절 건져내고는 제가 익사한 줄 알았답니다. 짧게 말하자면 전 수영할 줄 몰랐는데 억지로 수영을 시켰고, 물에 빠지자 절 건져

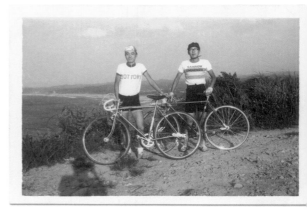

내곤 제가 수영을 못 해서 물에 빠졌다면서 제게 화를 낸 겁니다.

전반적으로 어린 시절의 행복한 기억이 없다는 건가요?
아, 제 말은 그런 뜻이 아닙니다…. 좋은 추억도 없지만 그렇다고 해서 못 견딜 만큼 끔찍한 기억도 없습니다. 전 학교에 가는 걸 그다지 좋아하지 않았던 것 같습니다. 수업 시간에 공책과 교과서에 그림을 그려서 부모님이 학교에 여러 번 불려갔던 일이 기억납니다. 하지만 다행히 그림에 대한 제 열정은 대부분 좋은 평가를 받았습니다.

여덟 살의
다니구치
(왼쪽)와 친구

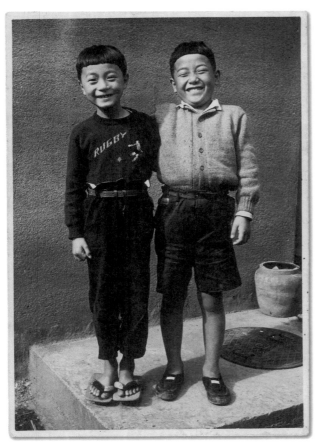

1965년 8월 7일
열일곱 살의
다니구치(왼쪽)
자전거 여행

처음부터 만화 같은 그림을 그리셨나요?

실제로 만화를 그리진 않았지만 만화에서 본 인물을 그렸습니다. 신기한 벌레라도 구경하듯이 절 들여다보던 아이들과 그 아이들에게 둘러싸여 그림을 그리던 아이가 지금도 눈앞에 선합니다.

아주 어렸을 때부터 만화 애독자였나요? 집에 만화가 많았나요?

형들이 사다 놓은 만화를 읽었습니다. 그렇게 만화에 입문하게 됐죠. 그 후엔 부모님이 만화책을 사주셨습니다. 부모님은 만화를 금지하지 않으셨지만 어떤 때에만 보게 해주셨습니다. 전 그림을 많이 그렸습니다. 당시에는 종이가 비쌌기에 광고 전단지 뒷면이나 집의 흰 담벼락에 처음으로 만화를 그렸죠. 바닥에 엎드려 담 아래쪽에 장식 띠도 그렸습니다. 그리고 나중에 그 위에 다른 그림을 그렸죠. 어머니가 제가 한 낙서를 지우시느라 힘들어 하셨던 일이 기억납니다. 어른들한테 야단을 맞고도 다시 그림을 그렸습니다.

어떤 그림을 그리셨나요? 데생인가요, 채색화였나요?

연필로 흑백 그림을 그렸습니다. 그림 기법도 전혀 몰랐죠. 학교에는 색연필이 있었는데 제 그림은 좋은 점수를 받지 못했습니다. 아마도 만화 같은 그림을 그려서 그랬을 겁니다. 만화는 '예술'이 아니었고, 선생님들도 별로 좋게 평가하지 않으셨습니다.

친구들과 잘 섞이는 편이었나요? 외톨이였나요?

특별한 점이 전혀 없는 아이였던 것 같습니다. 특별히 영악한 아이도 특별히 외톨이도 아니었습니다. 많은 시간을 그림을 그리며 보냈지만 그래도 친구들과 함께 바닷가에 놀러 가곤 했습니다.

열 살의
다니구치와
친구들

동물은 선생님 작품에서 흔히 볼 수 있는 주제입니다. 선생님 어린 시절에 동물이 큰 의미가 있었나요? 집에 반려동물이 있었습니까?

이유는 모르겠지만 전 항상 동물에 끌렸습니다. 집에 반려동물은 없었지만, 학교 도서관에서 동물에 관한 책을 읽고, 동물 사진 보기를 좋아했습니다. 이동 동물원이나 서커스단이 돗토리에 오면, 동물을 보러 달려갔죠. 하루는 주산 수업을 빼먹고 서커스 공연을 보러 간 적도 있습니다. 부모님은 제가 수업에 빠졌다는 말을 학교에서 듣고 한동안 절 찾아다니시다가 결국 코끼리 우리 앞에 있던 절 발견하셨습니다. 그때 제 나이가 아마도 여덟 살이나 아홉 살쯤 됐을 거예요.

몇 년 뒤 개를 한 마리 입양했습니다. 당시 저는 중학교 3학년이거나 고등학교 1학년이었을 겁니다. 형이 개를 데려왔는데 전 그 개 돌보기를 무척 좋아했습니다. 그리고 얼마 뒤에 집에서 고양이도 기르게 됐습니다.

선생님은 고양이와 개 중에서 어느 쪽을 더 좋아하시나요?

고양이가 더 좋습니다… 하지만 현재 저희 부부에게는 반려동물이 없습니다. 제 만화에 소개한 마지막 고양이는 이번 봄에 죽었습니다. 개를 키우고 싶지만 제 나이를 생각하면 좀 망설여지네요. 지금 입양하면 아무래도 끝까지 책임지지 못할 것 같습니다.

어부 할아버지 곁에서 보낸 방학에 대해 말씀하셨는데요, 어린 시절과 청소년기에 교토(京都)와 도쿄 같은 대도시를 여행하신 적이 있나요?

거의 하지 못했습니다… 초등학교를 마칠 무렵 수학여행으로 나라(奈良)와 교토에 갔고, 중학교를 마칠 무렵에 도쿄에 처음 갔습니다. 이 여행은 제게 큰 자극이 됐습니다. 그때 도쿄의 수많은 건물과 사람을 보고 깜짝 놀랐던 기억이 납니다. 게다가 외국인이 많아서 놀라웠죠. 돗토리에서는 한 번도 외국인을 본 적이 없었으니까요.

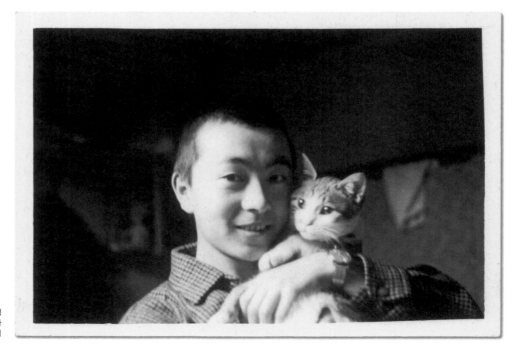

고등학생
다니구치와
고양이

이런 점은 자연이 중요한 위치를 차지하는 요즘 제 작품들과 상반됩니다, 하지만 젊은 시절엔 시골에서 멀어질수록 더 흥분했죠. 어린 마음에 높은 빌딩, 광고판, 현대식 생활에 매혹됐습니다. 지금은 전혀 느낄 수 없는 감정이죠.

초등학교 시절 성적은 어땠나요, 중간 정도?
중간 정도였습니다. 그림은 좋은 성적을 받았습니다. 국어도 그랬고요. 하지만 고등학교에 가서도 만화 말고는 별로 읽은 책이 없었습니다. 형에게 문학 작품들과 여러 작가의 전집이 있어서 읽어보려고 했지만 끝까지 읽은 책이 거의 없었습니다. 제가 문학 작품을 읽기 시작한 것은 도쿄에 오고 나서였습니다.

제가 좀 더 풍요로운 삶을 살기 시작한 것은 고등학교 때부터였습니다. 몸도 더 건강해졌던 것 같습니다. 배구도 하고, 자전거도 탔습니다. 그러다가 자전거에 열광하게 됐죠. 자전거 경주에 나가서 상을 탈 뻔했지만 그건 악몽이 됐습니다. 정식으로 클럽에 소속되진 않았지만 그들과 친분을 맺고 있었는데, 규율부에서 절 불렀습니다. 규율부는 그 클럽이 학교의 인가를 받지 않았으니 허가 없이 대회에 참석하지 않는 편이 좋을 거라고 했습니다. 저는 고등학생이었지만 일반 대회에 나가서 3등을 했습니다. 그 소식이 지역 신문에 실려서 학교에서도 알게 됐고, 겨우 정학을 면했습니다…. 그러고 나서 다른 자전거 대회에 여러 번 참가해서 우승컵을 받았죠.

주변에서는 제게 국내 대회 참가를 권했지만 학교에서 허가해주지 않았습니다.

겁이 많은 교장이 사고 위험을 걱정했던 거죠. 실망이 컸습니다…. 제 기억으론 그때 투르 드 프랑스 같은 중요한 대회를 준비하는 사이클 선수에 관한 만화를 시작했던 것 같습니다.

고등학교에 가서도 학교 공부에는 별로 흥미를 느끼지 못했고, 수업 중에 공책에 만화를 꾸준히 그렸습니다. 예를 들면 영어 공책이 그랬습니다. 지금 돌아보면 전 정말 주의력 없는 학생이었구나 싶고… 후회스럽습니다. 유창하게 말하고 싶었던 영어는 물론이고 제가 소홀히 했던 다른 과목들도 그렇고요. 전 만화가를 꿈꾸는 젊은이를 만나면 그림에만 모든 걸 걸지 말고 되도록 공부를 열심히 하라고 충고합니다.

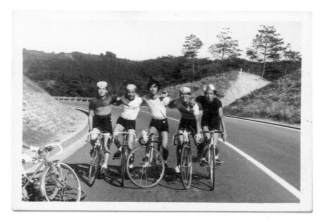

자전거 여행,
열일곱 살의
다니구치
(왼쪽에서
두 번째)

대학 교육을 받았다면 미술을 전공했을까요, 아니면 선호하는 다른 전공이 있나요?
지금 생각해보면 미술대학에 갔을 것 같군요…. 하지만 당시 제게는 돗토리를 떠나는 것이 유일한 희망이었습니다. 제 힘으로 돈을 벌어 독립하고 싶었습니다. 자

유에 대한 아주 강렬한 욕망이 있어서 비록 원치 않는 일을 해도 교토에 와서야 비로소 해방감이 들었습니다.

만화가가 되고 싶어 한다는 걸 언제 알았나요?
만화가가 되겠다는 건 구체적인 희망이라기보다 막연한 꿈이었습니다. 어린 제가 만화가가 되는 방법을 알 수가 없었죠. 그게 구체적으로 무엇을 의미하는지, 아무 생각이 없었습니다. 조수가 될 수 있다는 것도 전혀 몰랐습니다. 제가 상상할 수 있는 유일한 방법은 잡지에 작품을 투고하는 것이었습니다. 고등학교 때에는 만화 대회에 참가하고 싶었습니다. 상금이 당시로선 거액인 십만 엔(약 1백만 원)이었습니다. 이 돈이면 도쿄에서 살 수 있을 것 같았습니다. 하지만 결국 작품을 끝내지 못

했습니다. 고등학교를 마치고 만화가가 되고 싶다는 희망을 품은 채 회사에 취직하기로 했습니다.

겨우 열여덟 살 때였네요. 선생님이 그렇게 일찍 집을 떠날 때 부모님이 놀라지 않으셨나요?
두 형은 모두 대학 교육을 받았지만 전 중학생 때부터 되도록 빨리 일을 구할 거라고 부모님께 말씀드렸습니다. 고등학교에 진학할 생각도 없었죠. 하지만 부모님은 제게 고등학교만이라도 졸업하라고 하셨죠. 아마 제게 대학 교육을 강요할 수 없다는 걸 아셨을 거예요. 제가 우리 집을 감옥처럼 느꼈다거나 학대를 당한 건 아니었지만, 다른 도시에서 살며 다른 것을 보고 싶었습니다.

다니구치의 공책 표지(아래 사진)와 내용(오른쪽 면 사진). 돗토리시 키타중학교(北中學校) 1학년

第 1 学年 11組

氏名 谷口治郎

鳥取市立北中学校

왜 도쿄가 아니라 교토로 가셨나요? 거기 누군가가 있었나요?

아니, 딱히 그런 건 아닙니다. 일자리를 찾으려고 여러 회사에 응시했지만 번번이 실패했습니다. 대부분 필기시험에 합격하고 나면 면접에서 떨어졌는데, 그 기업에 대해 아무것도 모르고 응시했기 때문이었습니다. 그래서 면접관이 입사하면 어떤 일을 하고 싶으냐고 물으면 아무 대답도 하지 못했습니다…. 그렇게 실패할 때마다 실망이 컸죠. 마침내 교토의 작은 회사에 합격했을 때 전 무척 행복했습니다. 처음에는 봉급이 꽤 많아서 제가 독립적으로 살 수 있다는 사실만으로도 만족했지만, 몇 개월간 일하고 나자 제가 정말로 하고 싶은 일이 무엇인지 깊이 생각하게 됐고, 만화만큼 흥미 있는 건 없다는 생각이 들었습니다. 그때쯤 만화가의 조수가 될

수 있다는 걸 알게 됐고, 조수 자리를 찾는 데 성공했습니다….

이 시기 제 삶의 구체적인 현실은 『겨울 동물원』에서 묘사한 것과 매우 유사합니다. 이야기 자체는, 특히 사장 딸과의 관계는 완전히 픽션이지만, 사무실 풍경이나 조수로 일을 시작한 상황은 제가 경험한 현실과 일치합니다.

청소년기에 선생님을 격려하고 선생님의 재능을 알아본 사람은 없었습니까?

아니요, 전혀 없었습니다. 아무도 절 지지해주기 않았습니다. 그림 잘 그리는 아이가 만화가나 삽화가가 될 수 있다고, 아무도 생각하지 않았던 것 같습니다.

저녁에 그림을 배울 생각도 해본 적이 없나요?

한 번도 전문적인 만화 강의를 들은 적이

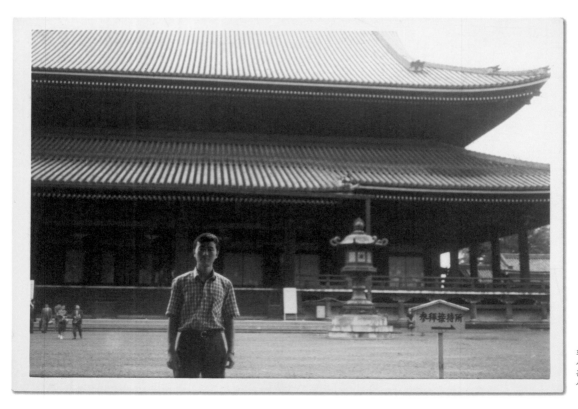

회사에서 일하던 시절 교토의 니시 혼간지(西本願寺) 사원에서 다니구치

없습니다. 학교에서도 미술 수업 중에 그런 걸 배운 기억이 없어요. 원근법이나 해부학에 관한 교육을 받은 적도 없습니다. 제가 하는 모든 것은 만화를 그리기 위해 만화에서 참조했습니다. 제가 공부하지 않아서 후회한다는 것은 이런 교육이나 심화 교육을 받지 못해서 아쉽다는 뜻입니다. 전 만화 세계를 통해서만 발전했습니다. 만화에서 만화로, 그게 전부였습니다.

이시노모리 쇼타로(石／森章太郎)[1]는 만화를 그리는 법에 관한 책을 냈고, 데즈카 오사무(手塚治虫)[2]도 그런 책을 냈습니다. 저는 중학생 때 이 두 권의 책을 주의 깊게 읽은 기억이 있습니다. 잉크에 펜을 적시는 법 등 기초부터 소개한 책입니다. 이 책을 읽고 펜과 잉크로 만화를 그린다는 사실도 알게 됐습니다. 그때까지 전 연필이나 만년필로 그렸거든요. 제가 펜으로 그림을 그리기 시작한 건 그 시기부터였습니다.

어린이 만화가 지로 다니구치에게 가장 큰 영향을 준 작가는 누구였습니까?

대부분 일본 작가들이 그렇듯이 누구보다도 먼저, 그리고 특히 데즈카 오사무의 작품에 큰 영향을 받았습니다. 그리고 중고등학교 시절에는 사실적인 만화인 게키가(げきが)[3]에 더 흥미를 느꼈습니다. 그때 성인 만화라는 장르가 있다는 사실, 그리고 사이토 타카오(斎藤隆夫)[4]나 히라타 히로시(平田弘史)[5] 같은 작가가 있다는 사실도 알게 됐습니다. 전 이런 장르에 특히 관심이 있었죠.

첫 직장인 교토의 사무실 시절로 돌아가 보죠. 만화의 세계로 들어가기 위해 그곳을 떠나기까지 얼마나 걸렸나요?

이런 말 하긴 좀 창피하지만 거기서 8개월 일했습니다. 제가 봄에 입사했는데, 6개월이 지나고 여름이 되자 거기서 오래 일할 수 없을 거란 생각이 들었습니다. 그때 도쿄에 있던 친구가 이시카와 큐타 선생과 알고 지냈는데, 그분이 조수를 찾는다며 저를 소개하겠다고 했습니다.

『비밀 인간 제로
秘密人間 ゼロ』의
표지

그래서 주말에 도쿄에 갔는데, 도착하자마자 그곳에 살고 싶은 마음이 들었습니다! 그렇게 이시카와 선생 댁으로 가서

『비밀 인간
제로』의
24쪽과 31쪽

면접을 봤습니다. 조수가 이미 한 명 있어
서 다른 조수를 구하는 게 급하지는 않다
면서 제게 일화를 하나를 그려서 보여달
라고 했습니다. 저는 교토로 돌아가서 20
여 쪽 길이 단편을 그려 보냈습니다. 그리
고 조수로 고용됐죠.

　하지만 금전적으로는 형편이 훨씬 더
어려워졌습니다. 처음엔 봉급도 없었으니
까요. 식사를 제공받고 약간의 용돈을 받
았지만, 교토에 있을 때보다 10분의 1도
벌지 못했습니다. 그렇게 6개월이 지나서
야 첫 월급을 받았습니다. 교토에서 받던
것보다 조금 적은 돈이었지만 그래도 괜
찮은 편이었습니다. 어쨌든 더 많은 금액
을 기대하지도 않았습니다. 단지 그림을

그려서 돈을 벌 수 있다는 것이 행복했습
니다. 아니 놀라웠습니다.

작업 초기에 일은 어떻게 진행됐나요?
매우 힘들고 실망스러웠습니다. 적응하기
위해 모든 걸 알아야 했습니다. 처음에는
칸의 선을 긋거나 잘못 그린 부분을 화이
트로 지우는 등 허드렛일만 했습니다. 일
은 쉬웠지만 저는 그림을 그리고 싶었죠.
두 명의 조수가 더 있었고, 전 제 능력을
입증해야 했습니다. 얼마 지나지 않아 좀
더 흥미로운 일을 하게 됐습니다. 어쨌든
저는 배우고 싶었고 제가 꿈꾸던 세계에
들어와 있다는 사실이 무척 기뻤습니다.

이시카와 씨는 어떤 장르의 그림을 그렸나요?

어린이 만화를 그렸습니다. 『타잔 ターザン』 같은 모험 이야기나 아프리카 동물이 등장하는 이야기가 많았죠. 제가 조수로 일할 때 이시카와 선생은 두 달 동안 아프리카에서 지내기도 했습니다. 저로선 꿈같은 일이었죠.

이시카와 씨를 존경하셨나요?

제가 그분을 존경하는 만화가로 꼽을 수는 없지만 높이 평가합니다. 제가 스승을 선택할 수 있었다면 이시노모리 선생에게 갔을 겁니다. 하지만 이시카와 선생이 그린 자연과 동물들은 무척 마음에 듭니다. 그분이 일하는 방식에서 많은 걸 배웠습니다.

이시카와 씨와는 나이 차가 큽니까?

당시 전 열여덟 살이었고, 이시카와 선생은 젊은 나이에 일찍이 성공한 분이었죠. 지금 생각해보면 그분은 자신이 이룬 업적에 비해 지나치게 자신감이 넘치고 자부심이 대단했습니다.

이시카와 씨는 조수들을 가르쳤나요, 아니면 단지 일을 시켰을 뿐인가요?

아무것도 가르치지 않았습니다. 작업하면서 우리가 스스로 깨우치고 배워야 했습니다. 그분은 교육자가 아니었으니까요. 엄하고 까다로웠지만 아무것도 가르쳐주지 않았습니다. 현재 저와 제 조수들의 관계와는 전혀 달랐죠. 예를 들어 그분은 한 작업이 끝나면 다음 작업을 언제 시작할지조차 알려주지 않았습니다. 저는 비교할

열여덟 살에
그린 『사무라이
侍 Samurai』
29쪽과 31쪽

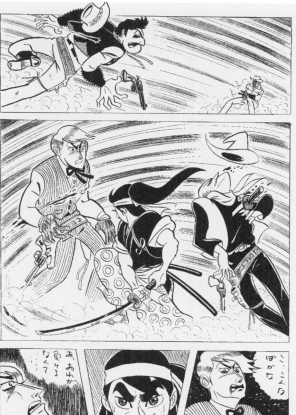

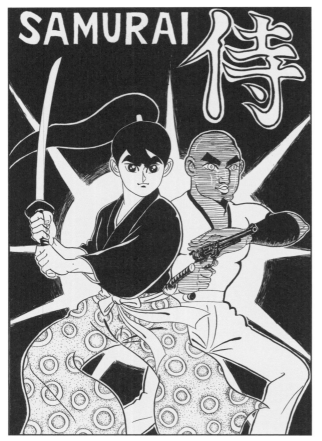

열여덟 살에
그린 『사무라이』
표지

가 아이를 병원에 데려간 적도 있습니다. 그분에게는 아들과 딸이 한 명씩 있었는데, 제가 그 아이들을 무척 좋아했죠. 작업실이 집 안에 있어서 아이들을 자주 돌봐 줘야 했습니다. 이시카와 선생은 나중에 이사했지만, 작업실은 그 집에 그대로 있었습니다. 그때부터 조수들이 거기서 살았죠.

이시카와 씨 문하에는 얼마 동안 있었습니까?
5년 정도였습니다. 긴 시간이지만, 처음엔 계속해서 조수로 남으려고 했습니다. 그분은 뛰어났고, 전 그분처럼 그릴 수도 없고, 작가가 될 수도 없을 것 같았거든요….

그때 선생님 작품은 그리지 않았나요?
그랬죠. 조금씩 그려서 잡지에 투고했지만, 늘 거절당했습니다.

만한 다른 경험이 없었기 때문에 다른 곳에서도 그런 줄 알았습니다. 그래서 별로 신경 쓰이진 않았습니다.

그럼 선생님은 조수들을 가르치시나요?
어쨌든 저는 설명을 많이 합니다. 하지만 예전에는 설명하는 것이 장인의 모델은 아니었죠. '문하생'은 '스승'을 보고 스스로 배워야 했습니다. 이런 관계는 일상생활이나 식사 등 모든 분야에 통용됐습니다. 반면에 제 조수들은 상황이 분명합니다. 그들은 일하러 옵니다. 그게 전부예요.
예를 들면 이시카와 선생 문하에 있을 때 전 그분 아기도 돌봐주고 기저귀도 자주 갈았습니다. 한번은 아이가 아파서 제

만화가 이시카와
큐타의 작업실에서
조수로 일하는
열아홉 살의
다니구치

다른 조수들과는 사이가 좋았나요?

네, 자주 함께 외출했습니다. 그중 한 명은 오랫동안 조수로 일했고, 우리는 친구가 됐습니다. 하지만 그 친구는 작가가 되지 않았고 연락도 끊겼죠. 아마도 회사에 취직했던 것 같습니다. 같은 문하에 있던 네댓 명 젊은 조수 중에서 작가가 된 사람은 저뿐입니다. 다른 사람들은 만화가의 세계가 너무 힘들다고 생각한 것 같습니다.

선생님은 이시카와 씨 집에서 줄곧 살았나요?

독립할 능력이 되자마자 곧바로 아파트를 구해 나갔습니다. 이시카와 선생 작업실에서 아주 가까운 미타(三田) 지역이었죠. 『동토의 여행자』에 실린 단편 「송화루」는 만화가의 이야기이고, 거기에 나오는 아파트는 당시에 제가 살던 곳입니다. 다다미 석장의 방 한 칸짜리 아파트인데, 세를 얻을 수 있는 가장 작은 아파트였습니다. 창문도 없고, 천장이 열리는 곳이었습니다. 거기서 초기 만화 몇 편을 그렸죠. 그러고 나서 그보다 나은 아파트로 이사했습니다.

그러니까 용단을 내려 독립적으로 일을 시작하셨군요…. 그때가 몇 년도였죠?

1972년이요. 타카코와 1973년에 결혼했으니 거의 비슷한 시기네요…. 전 이시카와 선생 조수 일을 그만두고 작가가 되려고 했지만 쉽지 않았습니다. 투고하면 대부분 거절당했습니다. 몇 달 뒤에 일자리를 찾다가 카미무라 카즈오(上村一夫) 선생 작업실에 들어가게 돼 무척 기뻤습니다. 선생이 조수를 구한다는 소식을 듣고 편집자가 카미무라 씨에게 절 소개해줬죠.

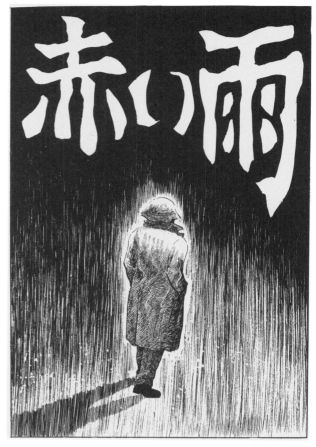

1967년 그린
『적우 赤い雨』의
표지

카미무라 씨 작업에 관심이 있었고, 그래서 그분 문하로 들어가고 싶었던 건가요?

네, 전 그분 작업을 높이 평가합니다. 실제로 성인 대상 초기 만화인 '세이넨(少年)'[6]이 나온 직후였습니다. 제가 이시카와 선생 작업실에서 했던 것과는 전혀 다른 기법을 사용한 새로운 장르였습니다…. 인간관계도 확실히 달랐습니다. 카미무라 선생 작업실에선 실제로 모든 게 전문적이었고 작업과 사생활이 뚜렷이 구분됐습니다.

그래픽 작업에 더 많이 참여했나요?

저는 주로 배경 그림을 맡았습니다. 기술적인 면에서 많은 걸 배웠죠. 특히 배경을 이야기의 구성 요소로 활용하는 법을 배

윘습니다. 예를 들면 배경을 양면에 펼치는 법, 장소와 사물을 통해 감정을 전달하는 법을 배웠죠. 제겐 무척 새로웠습니다.

카미무라 씨가 소장한 책이 엄청나게 많아서 선생님의 문화 영역을 확대해줬다고 하던데요?
책은 이시카와 선생 댁에 더 많았습니다. 카미무라 선생은 미국, 특히 유럽 만화책을 많이 가지고 계셨죠. 전 이시카와 선생 댁에서 만화를 몇 편 본 적은 있지만, 예를 들어 크레팍스(Crépax)[7]는 카미무라 선생 댁에서 발견했습니다…. 두 분 모두 댁에 책이 가득 꽂힌 책장이 엄청나게 많았습니다. 자료로 사용된 책도 많았지만, 소설도 많았습니다. 전 거기서 만화가가 되려면 독서가 필요하다는 걸 알게 됐습니다. 인

기 소설보다는 사람들이 관심을 두지 않는 소설에 더 흥미를 느꼈죠.

사람들은 『겨울 동물원』이 이 시기를 다룬 자전적 작품이고, 거기에 선생님의 개인 경험이 풍부히 녹아 있다고 합니다. 이 작품에 등장하는 만화가는 카미무라 씨와 이시카와 씨를 합한 인물입니까, 아니면 둘 중 한 사람입니까?
『겨울 동물원』에 등장하는 만화가는 이시카와 선생에게서 영감을 받은 인물입니다. 하지만 단지 영감을 받았을 뿐이죠. 몇 몇 세부적인 면을 가져오긴 했지만 창작한 부분이 훨씬 더 많습니다. 저는 그분을 친절한 사람으로 묘사했습니다. 사실, 그분에 관해서는 말할 수 없는 것이 많습니다. 그분은 조수들에게 요구해선 안 될 것

1967년 그린
『적우』 2쪽과
10쪽

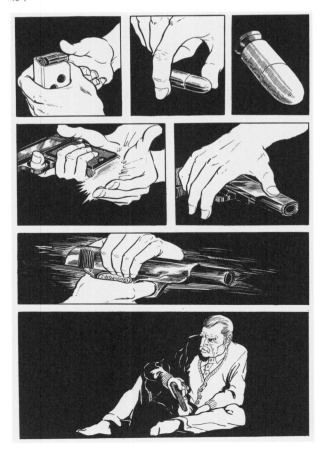

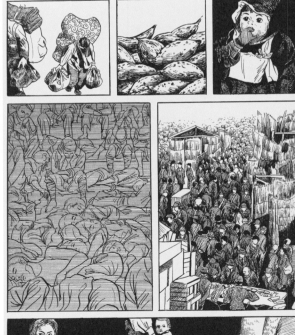

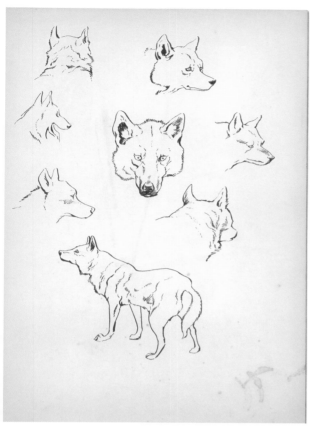

스무 살 때 그린
『시튼 シ—トン』
버전의 늑대
스케치

도 관계가 지속됐고, 가끔 만나 함께 저녁도 먹었습니다. 진심으로 제가 존경하는 작가입니다. 불행히도 그분은 쉰 살도 되기 전 세상을 떴습니다.

돌이켜볼 때 조수 시절 경험이 유익했나요, 아니면 시간 낭비였나요?
기간은 길었지만, 제게 매우 유익했습니다. 더 빨리 끝낼 수도 있었지만 전반적으로 좋았습니다. 이시카와 선생이 없었다면 전 현재의 제가 될 수 없었을 겁니다. 『겨울 동물원』에서처럼 전 그분 작업실에서 온갖 사람을 만났습니다. 만화가들은 물론이고 사진가, 화가, 작가, 배우….

전 많은 걸 읽고 새로운 것들을 발견하기 시작했습니다. 물론 이시카와 선생이

들을 강요했습니다. 앞서 말했듯이 그분은 늘 사생활과 업무를 구분하지 않았습니다. 종종 선생이라는 자기 지위를 남용하기도 했죠. 그래서 많은 조수가 그분을 떠났습니다. 당시에 저는 사제 관계가 으레 그러려니 하고, 그런 단계를 거쳐야 하고 거절할 수 없다고 생각했습니다. 반항하고 떠난 조수도 몇 명 있었습니다. 저의 경우 카미무라 선생의 작업실로 옮기고 나서야 그게 부당하다는 걸 알게 됐습니다. 그때까진 모든 작가가 이시카와 선생처럼 조수를 대하는 줄 알았죠. 카미무라 선생 작업실에 가서야 다른 형태의 관계, 즉 제 마음에 드는 더 소박하고 더 건전한 관계를 맺을 수 있다는 걸 알게 됐죠. 우리는 그리 친하진 않았지만, 제가 작가가 되고 나서

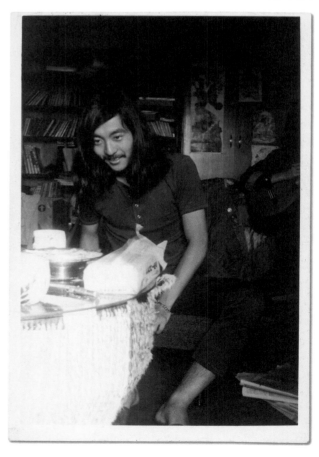

만화가
이시카와 큐타의
작업실에서
스물두 살의
조수 다니구치

약간 이상할 때도 있었지만, 그분에겐 사람들을 사로잡는 강한 개성이 있었습니다. 그분 주변 사람들은 대부분 흥미로웠습니다. 그 덕분에 그때까지 모르던 것들을 발견할 수 있었죠.

스물두 살 때 그린 『성 城』의 표지와 2쪽과 3쪽

첫 인터뷰를 마치며 한 가지만 더 묻겠습니다. 선생님은 만화에 관심을 보이는 젊은이들에게 유명한 작가의 조수가 되는 길을 권하시겠습니까, 아니면 학교 교육을 받는 것이 더 좋은 방법이라고 말씀하시겠습니까?

대답하기 어려운 질문인데요…. 일본에서는 만화가가 되려고 학교에 가는 사람이

1972년 그린 청소년 앨범 『구자 마마니타라 ぐじゃままにたら』
(카리 아유미 시나리오, 다니구치 지로 그림)의 표지 삽화

별로 없는 것 같습니다. 저는 무엇보다 많이 그리고, 스스로 창작물을 만들고, 대회에 출품하고, 투고했다가 거절당하더라도 용기를 잃지 말고 출판사에 꾸준히 원고를 보내는 것이 최선의 길이라고 말하겠습니다. 유명한 작가의 조사가 되면 출판사 편집자들과 친분을 쌓을 수 있으니 어찌 보면 그게 성공에 다가가는 가장 쉬운 방법일 수도 있지만, 되도록 자기 작품을 그리는 데 모든 시간을 투자하는 편이 유리하다고 생각합니다.

프랑스와 벨기에의 만화 학교에선 프로 만화가들이 가르칠 시간이 없어서 놀랍게도 만화가라는 직업의 실질적인 세계와 거리가 먼 사람들이 학생들을 가르치고 있습니다….
그건 바람직하지 않은 일입니다만, 상황은 일본도 마찬가집니다. 교토의 세이카(精華) 대학처럼 만화 강의가 개설된 학교도 있고, 대학에 만화 학과도 있습니다. 그런 학교에서는 현재 활동 중인 작가들을 교수나 강사로 초빙하려고 노력합니다. 저도 강의해달라는 청을 여러 번 받았지만, 시간을 낼 수가 없습니다.

어쨌든 대부문 만화 학과에서는 매우 엄격하게 학생을 선발합니다. 미술 학교 학생이나 만화가의 조수로 일한 경험이 있는 사람을 선발하죠.

선생님 조수 중에서 만화가가 많이 배출됐나요?
전 열댓 명 조수와 함께 일했는데, 그들 중 적어도 반은 작가가 됐습니다. 그들이 모두 유명해지지는 않았디만, 그래도 만화를 그리거나 표지 삽화를 그리는 등 만화 일로 생계를 꾸리고 삽니다. 사람들이 어떻게 생각하든 만화가는 여전히 매우 고단한 직업입니다.

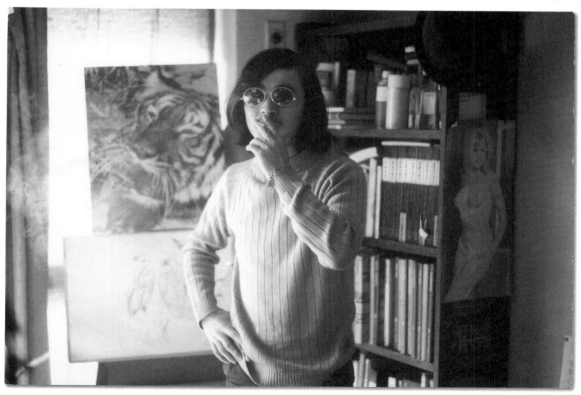

겨울, 만화가 이시카와 큐타 작업실에서 스물두 살 무렵의 조수 다니구치.

X

클로로포름 – 어느 청년의 빛바랜 꿈들

『클로로포름 *Chloroforme*』에 관하여

『클로로포름』은 츠게 요시하루(柘植義春)⁸의 『네지시키 ねじ式』를 읽고 강한 인상을 받아 이런 장르를 다뤄보고 싶어 그린 만화입니다. 대사 없이 그림과 컷만을 보고도 어서 책장을 넘겨 다음 장면을 보고 싶게 하는 만화입니다. 그래서 페이지마다 컷을 다르게 하려고 노력했습니다.
이제 와서 보면 결과물은 매우 거칠고 폭력적으로 보이지만, 만화에 대한 젊은 시절의 열정이 느껴져서 제게는 매우 흥미로운 만화입니다.

CHLOROFORME

어느 청년의 빛바랜 꿈들

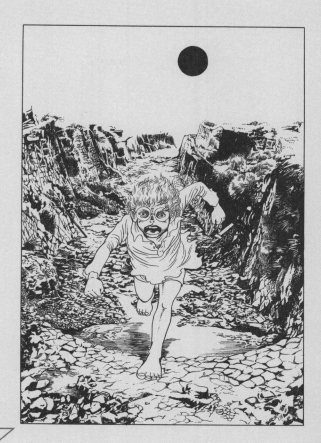

무슨 일이에요?

이번에도 또 네 잘못이야!

오빠

그 다음 일요일에도 소년은 여전히 깨어나지 않았다.

그는 꿈의 세계와 분리된 빛바랜 세계에 있었다.

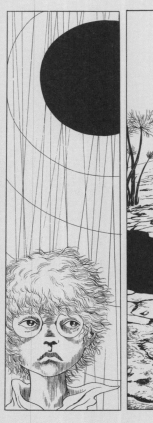
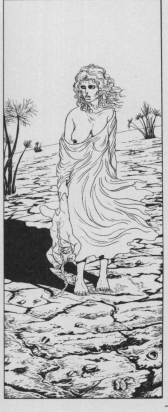

죽었다 태어났는데
다시 죽어야 한다고?
이 무슨 아이러니야!

나의 작은
새야, 넌 날 수
없어. 그렇게
어디로 가려는
거니?

그렇게 곤란한
질문은 그만 해.

대답하기
피곤해.

네가
찾는 게
여기 있어,
아가야...

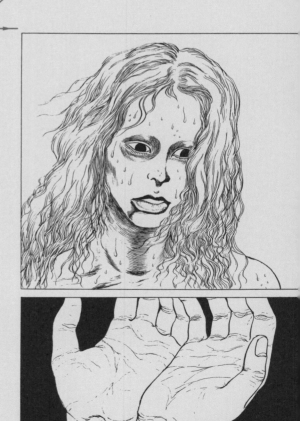

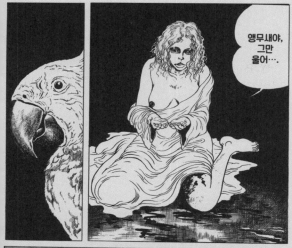

앵무새야,
그만
울어….

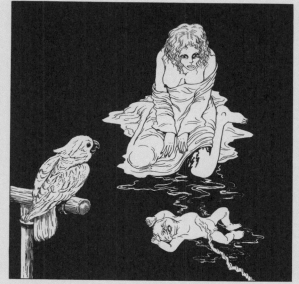

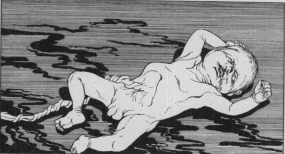

아
오빠!

- FIN -

JIRO TANIGUCHI

2

전문 만화가

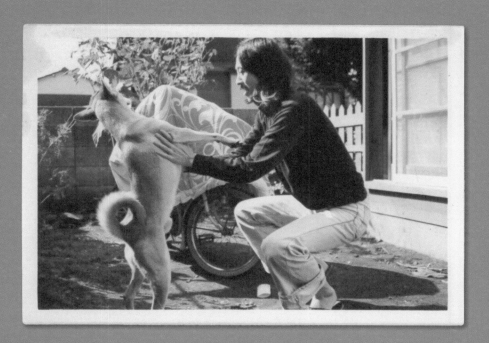

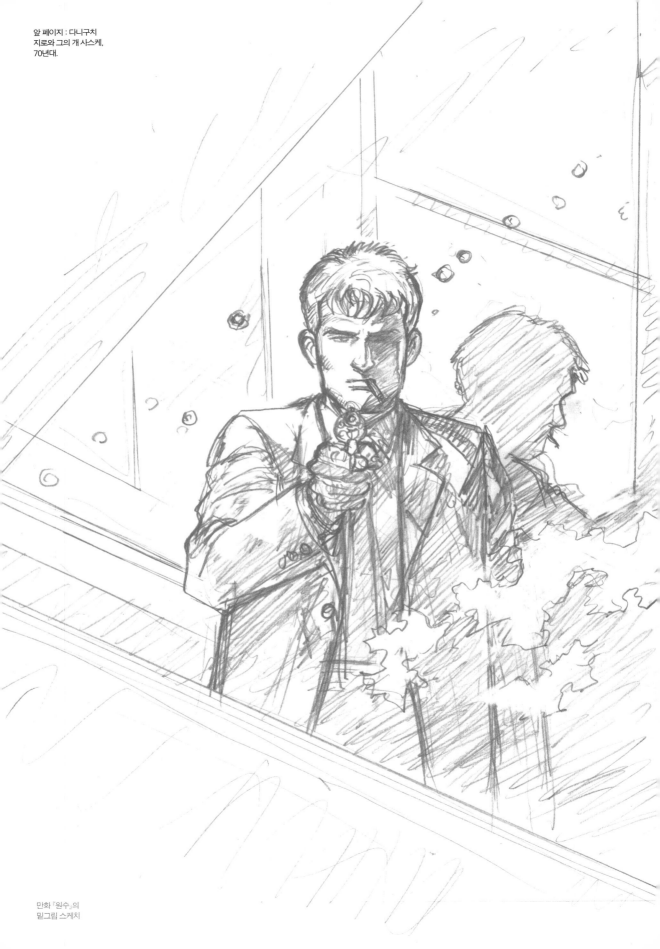

선생님 이름으로 출간한 첫 책은 무엇인가요?

이시카와 선생의 조수 일을 그만두고 나서 곧바로 어린이 만화『방랑하는 자연주의자 시튼』을 그렸습니다. 이시카와 선생은 장편 시리즈를 출간했는데, 어느 출판사에서 그걸 아동 만화로 만들어보자고 제안한 적이 있었죠. 그리고 이시카와 선생은 제가 카미무라 선생의 조수로 일하기 전에 했던 것을 네 권으로 묶어 그려보라고 했습니다.* 그래서 전 주문대로 선정적인 만화를 그렸습니다. 초기에는 이런 장르의 그림을 꽤 많이 그렸습니다.

선생님은 점잖은 이미지가 강한 분인데, 그런 작품도 하셨다니 놀랍군요. 많은 일본 작가와 달리 선생님 대표작에선 성이 그다지 중요한 위치를 차지하지 않습니다. 그런데 꽤 노골적인 작품으로 창작 활동을 시작하셨군요.

네, 에로티즘이 특징적인 잡지에 그림을 그렸습니다. 제가 작업하기에 편한 분야는 아니어서 약간 속임수를 썼죠. 제 만화에는 노골적인 성애 장면이 거의 없습니다. 제 그림을 본 편집자는 제가 진정으로 무엇을 원하는지 이해하고 조금씩 동물 이야기를 그리게 했습니다. 어쩔 수 없이 성적인 장면이나 폭력적인 장면을 끼워 넣어야 했지만 대부분 제가 원하는 대로 자유롭게 그릴 수 있게 해줬습니다. 그렇게 전 동물 만화로 완전히 방향을 바꿨습니다. 코끼리, 곰, 온갖 종류의 새, 콘도르도 그렸습니다. 전 제 책의 출판을 담당하는 편집자와 논의하면서 스토리를 구성했습

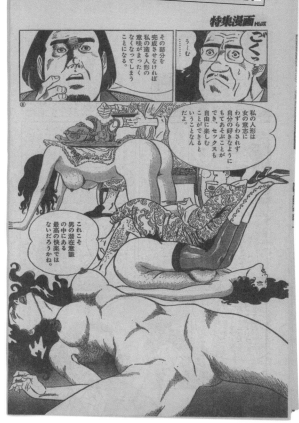

분카샤(文化社)에서 발행하는 잡지『도쿠슈 만화』삽입 컷

* 이 어린이용 버전의『시튼』은 카나 출판사에서 번역된, 다니구치의 독자들이 알고 있는, 훨씬 후에 제작된『시튼』과 같은 작품이 아니다.

니다. 하지만 갈피를 잡지 못한 때도 있었죠. 더는 이런 이야기를 창작할 아이디어가 떠오르지 않았죠. 그러자 편집자가 제가 연재하던 잡지에 글을 쓰던 시나리오 작가 세키카와 나쓰오(関川夏央)를 만나보라고 했습니다. 우리가 함께 만든 첫 만화는 테러 작전을 위해 훈련받은 개에 관한 이야기였습니다.

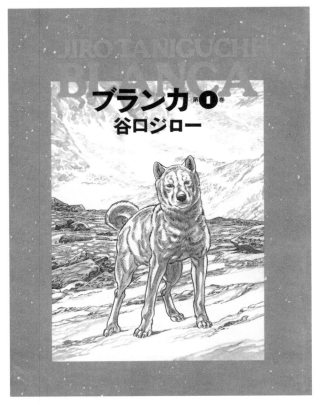

작업을 했습니다. 단행본도 있고 네댓 권짜리도 있었습니다. 그리고 탐정 이야기 『무방비도시 無防備都市』도 만들었죠. 로베르토 로셀리니(Roberto Rossellini)의 유명한 이탈리아 영화 Romma città aperta의 일본어 제목입니다. 이 제목이 마음에 들어 차용했지만 내용은 영화와 전혀 관련 없습니다. 후타바사(双葉社) 출판사의 편집자가 이 만화를 보고 우리에게 연락해서 함께 일하자고 제안했습니다. 그 제안을 시작으로 지금까지 계속해서 후타바사에서 제 책을 출판하고 있습니다. 후타바사에서 출간한 첫 만화는 세 명의 주인공이 벌이는 모험 이야기 『린도 3! リンド3!』입니다. 4편으로 구성된 이 작품을 제가 그렸습니다. 이 시리즈는 『만화광 漫畫狂』이라는 잡지에 연재됐습니다. 이어서 『트러블 이즈 마이 비즈니스 事件屋稼業』 시리즈를 연재하기 시작했지만, 이 책의 1권이 출간될 때 잡지사가 파산했습니다.

잡지가 폐간되면서 세키카와와의 공동작업도 끝났습니다. 세키카와는 쇼가쿠칸 출판사의 잡지 『스피릿』에 다른 삽화가와 함께 작업했습니다. 저는 저대로 다른 시나

『블랑카』와 비슷한 내용인가요?

아니요, 완전히 다릅니다. 이건 테러리스트 개 무리와 비밀경찰 이야기입니다. 시나리오를 읽자마자 욕심이 생겼죠. 저 혼자서는 상상조차 할 수 없는 이야기였기에 훨씬 더 즐겁게 그렸습니다. 십여 년간 계속해서 세키카와와 함께 이런 시리즈물

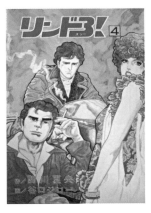

『푸른 전사
青の戰士』표지

으니까요. 다다미 6장 넓이(약 *9m²*) 좁은 공간에 작은 부엌과 화장실이 딸려 있었습니다.

원고료를 많이 받지 못했나요?
조수를 고용하고 검소하게 사는 정도였지, 저축할 여유는 없었습니다.

그럼, 그림을 많이 그려야 했겠네요?
네, 엄청나게 많이 그려야 했습니다. 카리부 마레이와 일하던 시기에 별도로 주간지와 월간지에도 그림을 그렸습니다. 장편과 단편이었죠. 결국 그때 건강을 해친 것 같습니다.

이 시기에 납기일을 맞추는 데 신경을 쓰셨나요, 아니면 작품의 질을 유지하려고 노력하셨나요?
사실대로 말하면 생각할 시간도 없었습니

리오 작가인 카리부 마레이의 제안을 받고 그와 함께 권투선수 이야기인 『푸른 전사 青の戰士』를 제작했습니다. 네, 이 책은 프랑스어로 번역되지는 않았습니다. 카리부 마레이는 필명인데, 작가가 레게(Regae) 가수 밥 말리를 좋아해서 그런 이름을 사용했답니다. 같은 이유로 『푸른 전사』의 주인공 이름도 레게입니다.

그때가 대략 언제쯤이었죠?
1980년대 초입니다.

그 시기에는 일주일에 몇 쪽이나 그리셨나요?
쪽수가 점점 늘었죠. 예를 들어 『린도 3!』를 그릴 때 처음에는 조수가 한 명뿐이었습니다. 보름에 30쪽을 그릴 때는 조수를 한 명 더 고용하기도 했습니다. 잡지가 격주로 출간됐기 때문에 한 달에 60쪽 정도를 그려야 했습니다. 일반적으로 만화가에게 그 정도가 엄청난 분량은 아니지만 제겐 너무 많았습니다.

그때는 선생님 작업실이 따로 있었나요?
작업실이 따로 없었습니다. 집에서 작업했

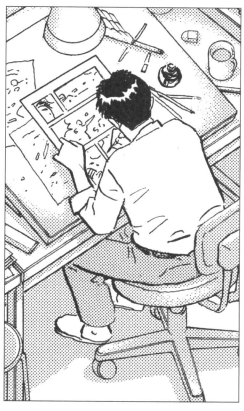

『겨울 동물원』

다. 오로지 주문을 받고 그림을 그려야 한 다는 생각뿐이었습니다. 물론 더 흥미롭게 만들 방법을 고민했지만 그 밖에는 아무 것도 생각할 수 없었습니다. 머릿속은 온 통 일정과 마감에 대한 부담으로 꽉 차 있 었으니까요. 조수들이 할 일을 미리 준비 하는 것 역시 쉽지 않았습니다. 그것도 에 너지를 많이 소비하는 일이었습니다.

시나리오 작가들과의 작업은 어땠나요? 단지 지 문과 대사만을 만들어줬나요, 아니면 만나서 함 께 의논했나요?
전 이 두 명의 시나리오 작가를 존중합니 다. 시나리오는 챕터 단위로 받았습니다. 컷을 나누거나 그림을 그리는 것은 온전 히 제 몫이었습니다. 전 이야기를 만드는 데 신경을 쓰지 않은 덕분에 연출에 더 집 중할 수 있었고, 그림에 더 많은 시간을 할 애할 수 있었습니다. 물론 시나리오 작가 도 상황을 마음속으로 그리면서 이야기를 만들지만, 전 항상 시나리오에 묘사된 것 이상을 그리려고 노력했습니다.

저라면 상상조차 하지 못할 줄거리나 사건 전개, 제가 절대 생각하지 못했을 세 부적인 것들, 작가가 쓴 원고가 없었다면 절대 생각하지 못했을 일화 등 시나리오 를 놓고 작업하며 많은 것을 얻었습니다. 시나리오 작가와의 공동 작업은 제게 매 우 유익했고, 시나리오 작가에게도 그랬을 겁니다. 공동 작업은 작가와 화가를 더욱 발전시켰습니다. 왜냐면 전 시나리오를 보 고 놀랐고, 시나리오 작가 역시 그가 글로 표현한 것 이상을 그린 제 작품을 보고 놀 랐으니까요. 우리는 그렇게 온 힘을 기울 이도록 서로 자극했습니다.

선생님은 꼭 일 때문이 아니더라도 시나리오 작 가들과 좋은 관계를 유지하고 있나요?
제가 시나리오 작가와 만나면 진행 중인 만화 이야기만 하지는 않습니다. 그 시기 에 일어난 사건, 우리가 본 영화 등 다양한 주제에 관해 이야기합니다. 세키카와 나쓰 오든 카리부 마레이든 처음 공동 작업을 할 때 많은 시간을 함께 보냈습니다. 지금

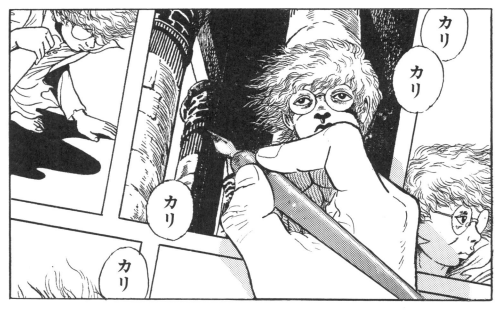

『동토의 여행자』
삽입 컷

唯一、『松華樓』の日々を僕に思い起こさせてくれるもの……

『동토의 여행자』
삽입 컷

은 각자 가는 길이 서로 달라서 조금 덜 자주 만나지만요. 현재 제 그림은 당시에 그린 것과 많이 다릅니다. 그래도 일 년에 한 번 정도는 만나고 있습니다.

그분들 스타일과 개성은 어떻습니까?
세키카와 나쓰오와 카리부 마레이는 서로 성격이 매우 다릅니다. 정반대라고까지 할 수는 없지만 각자 만화에 대한 개념이 전혀 다릅니다. 세키카와의 만화를 보면, 뭐라고 할까, 극적인 효과는 없지만 문학적인 서사에 집중합니다. 정확한 형식, 사실적 상황을 구현하려고 노력합니다. 카리부 마레이는 유희적인 측면이 강합니다. 독자의 마음을 사로잡는 효과를 노리고, 영웅적인 인물을 만들려고 하죠. 그 덕분에 액션 만화, 사실적이고 때로 노골적인 상황을 그리면서 제 표현 영역도 많이 넓어졌습니다.

당시에는 카리부 마레이의 시나리오를 바탕으로 그린 만화책들이 세카카와와 함께 작업한 책들보다 더 잘 팔렸습니다. 하지만 세키카와와 작업한 책들은 꾸준히 팔리고 있습니다. 아마도 그 책들이 더 잘 숙성됐나 봅니다.

당시에 잡지사 편집자들과의 관계는 어땠나요? 그들은 마감일에 신경을 썼나요? 일 외에도 자주 대화했나요?
어떤 편집자와 일하느냐에 따라 작품이 달라질 수 있다는 걸 깨달았습니다. 세키카와 나쓰오를 소개해준 편집자를 만나지 못했다면 지금의 저는 없었을 겁니다. 그 편집자는 도루 후지와라(藤原徹) 씨인데, 그가 나를 호분사(芳文社) 출판사와 일할 수 있게 해줬습니다. 지금은 은퇴했죠. 그는 만화를 혁신하고 새로운 길을 찾으려고 모색한 사람이었습니다. 우리는 현재 출간되는 만화, 아직 시도한 적은 없지만 이 분야에서 개발할 수 있는 만화에 대해 자주 이야기를 나눴습니다. 물론 그는 마감일을 지키라고 독촉하기도 했지만, 그림과 만화의 가능성을 함께 검토했습니다.

그때 우리가 했던 대화 덕분에 지금도 제가 지키는 원칙은 과장된 표현을 하지 않는다는 겁니다. 제가 곧바로 그런 표현을 포기할 수는 없었지만, 그럴 의도를 품게 됐다는 겁니다. 당시 인물 표현을 보면 대부분 눈썹을 치켜세워서 강조했습니다. 후지와라 씨는 그런 표현을 버리라고 조

『동토의 여행자』
삽입 컷

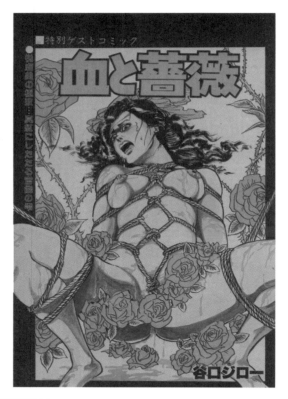

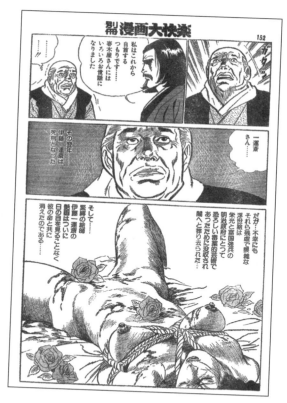

만화 잡지 『다이
카이라쿠』 삽입
컷. 「피와 장미
血と薔薇」도판
2컷.

언했습니다. 그는 또 반드시 '멋진' 인물을
그려야 하는 건 아니며, 평범한 사람도 만
화의 주인공이 될 수 있다고 했습니다. 전
그에게 많은 걸 배웠습니다. 그는 모든 만
화가 분노를 표현하는 '기법'이 똑같다며
더 사실적이고 직접적인 방법을 스스로
찾아내야 한다고 말했습니다. 감정을 표현
하는 데 등장인물의 얼굴을 꼭 클로즈업
할 필요도 없고, 뒷모습이나 옆모습, 혹은
위에서 내려다본 시각으로도 얼마든지 인
물의 감정을 표현할 수 있다고 했습니다.
그는 늘 제게 새로운 방법을 시도하라고
충고했고, 그의 그런 제안이 제가 그리는
방식을 개선하는 데 큰 도움이 됐습니다.

후지와라 씨는 여러 잡지를 동시에 편집했나요?
출판사 이름은 호분샤였습니다. 이제는 이
류 출판사가 됐지만 당시에는 주간지 『슈

칸 만화 週刊漫畫』와 여러 만화 잡지를 출
간했습니다. 당시에는 출판사에서 어느 잡
지를 폐간하고 곧바로 다른 잡지를 창간
하는 일이 드문 사례는 아니었죠.

선생님 작품을 연재한 잡지의 독자층은 어떤 사
람들이었나요?
『세이넨』이라는 잡지였는데, 주요 구독자
는 이십 대 이상의 남성이었습니다.

선생님은 『쇼넨 少年(소년 대상 만화)』이나 『쇼
조 少女(소녀 대상 만화)』와 일한 적이 없군요?
그렇습니다. 처음에는 관심이 있었지만, 얼
마 지나지 않아 잡지 『가로 ガロ』의 방향성
에 더 끌렸던 거죠. 저는 아동·청소년 만
화에 흥미를 잃고 거리를 뒀습니다. 개인
적으로는 츠게 요시하루나 미야야 가즈히
코(宮谷 一彦)[1] 같은 작가를 따르고 싶었지

만, 이 분야에서 일을 찾기가 쉽지 않았죠.

『가로』에는 작품이 전혀 실리지 않았나요?
네, 안타깝게도요…. 초기에 여러 번 투고
했지만… 채택되지 않았습니다. 그래서 결
국 에로틱한 잡지 쪽으로 방향을 돌렸고
거기서 후지와라 씨를 만났던 거죠.

『쇼넨』이나 『쇼조』 이야기를 다시 해볼까요?
초창기 선생님 그림은 더 사실적이고, 선생님 이
미지와 어울리지 않게 성인물에 가까웠는데….
분명히 그랬죠….『쇼넨』 잡지에 실린 작
품을 보면 전 도저히 그런 장르의 출판물
에 그림을 그릴 수 없으리라는 생각이 곧
바로 듭니다.『쇼조』는 제가 이해할 수 없
는 세계이고, 그런 스타일 그림은 그릴 수
도 없을 것 같았습니다. 그래도 기회가 된
다면 시도해볼 준비는 돼 있었죠. 그건 지
금도 마찬가지고요. 하지만 제 머릿속에
자연스럽게 떠오르는 건 『세이넨』 장르의
이야기입니다. 제 그림은 급속히, 매우 사
실적인 표현으로 전향했습니다.

『트러블 이즈 마이 비즈니스』에는 해학적인 면
도 보이던데요.
네, 유머도 있고, 일상적인 장면도 있습니
다. 텔레비전 영화 같다고 할까요. 세키카
와와 제가 공동 작업을 중단한 지 오래됐
지만, 다시 이야기를 구성했고, 그 일화는
잡지『모닝 Morning』에 실렸습니다. 그때
는 제가 유럽 만화를 발견한 무렵이었습
니다.『해경주점 海景酒店 Hotel Harbor view』
에서 자르디노(Giardino)[2]의 영향을 뚜렷이
볼 수 있습니다. 다른 작품에서도 미켈루
치(Micheluzzi)[3]의 영향을 받은 요소들을 찾
아볼 수 있죠. 어쨌든 제게 강한 인상을 남
긴 초기 유럽 만화에 경의를 표하고 싶었
습니다.『해경주점』은 이야기 속에 이야기
가 있는 격자 구조를 보여줍니다. 그 책의
시나리오는 단행본 출간을 위해 프랑스
시나리오 작가가 쓴 것이라고『메탈 위를
랑 Métal hurlant』 잡지에 소개됐습니다. 이
런 아이디어는 제가 제안한 것입니다. 저
는 적어도 그 시기에 제가 이해한 유럽풍
만화를 만들고 싶어서 세키카와 나스오에
게 함께 작업하자고 청했습니다. '알랭 소
몽(Alain Saumon)'이라는 주인공 이름은 그가
정했습니다. 알랭 소몽은 일본 야쿠자 세

『트러블 이즈
마이 비즈니스』

계를 조사하는 프랑스인입니다. 알랭은 시나리오를 써서 『메탈 위를랑』 잡지에 넘겼지만 편집자는 프랑스에서 적합한 만화가를 찾지 못해 다니구치라는 이름의 일본 만화가에게 도움을 청합니다! 물론 이 시나리오는 허구에 바탕을 두고 있습니다.

그 시기에 『메탈 위를랑』에 투고하실 생각을 하셨나요?
전 『필로트Pilote』나 『쉬브르Suivre』 같은 프랑스 만화 전문 잡지가 있는 줄도 몰랐습니다. 그저 『메탈 위를랑』이 제가 가지고 있던 유일한 만화 잡지였습니다. 어쨌든 이 만화를 그리면서 무척 즐거웠습니다. 전혀 새로운 일을 하고 있다는 느낌이 들었거든요. 제게 끼친 만화의 영향은 6권으로 구성된 『트러블 이즈 마이 비즈니스』에서도 확인할 수 있습니다. 이 작품은 구성이 상당히 복잡하고 다양한 인물이 등장합니다. 이 이야기에 여러 인물을 등장시켰고, 많은 것을 실험했습니다. 예를 들면 총알이

날아가는 궤적을 슬로모션으로 처음 그려봤죠. 영화감독들이 이런 그림에서 제 아이디어를 빌린 게 아닌지 궁금합니다! (웃음)

세키카와 나쓰오와 공동 작업한 작품 판매가 저조하다고 하셨습니다. 작품이 여러 잡지에 실렸는데, 어떤 의미에서 그런 말씀을 하셨나요?
판매가 저조했던 건 단행본 만화들입니다. 제 단행본들은 지금도 대부분 일본에서 판매가 저조합니다. 하지만 잡지 연재는 독자 반응이 문제가 된 적이 없었죠. 그래서 특별히 어렵진 않았습니다. 잡지는 내용의 균형을 맞추기 위해 인기 있는 시리즈물과 함께 이런 장르의 연재물도 게재합니다. 그래서 전 압력을 덜 받았고, 상대적으로 자유롭게 일할 수 있습니다. 사실상 특혜를 누린 셈이죠.

일반적으로 만화가에게는 시장의 압력이 끔찍할 정도로 작용하는데요, 하지만 선생님 말씀을 들어보니 유럽보다 상황이 어려운 것 같진 않군요.

『트러블 이즈
마이 비즈니스』

당시 우리 작품이 큰 성공을 거두지 못한 건 사실이지만, 편집자의 압력 때문에 힘들진 않았습니다. 연재 중인 시리즈가 성공을 거두지 못했다고 해서 중단한 적도 없었습니다. 아! 아닙니다, 한 번 있었네요. 카리부 마레이와 작업한 연재가 중단됐습니다. 『너클 워 ナックルウォーズ』라는 권투 만화였는데 우리는 『푸른 전사 青の戦士』에서 했던 것과는 다른 걸 해보고 싶었습니다. 카리부 마레이는 상당히 긴 시나리오를 줬는데, 출판사에서 독자 반응을 조사한 결과인지는 모르겠지만 연재를 빨리 끝내달라는 요청을 받았습니다. 그게 연재가 중단된 유일한 경우였습니다. 그 잡지는 아키타 쇼텐(秋田書店) 출판사의 『플레이 코믹』이었습니다. 작품이 완결되기 전 너무 일찍 중단됐습니다. 그래서 결국 세 권만 출간됐는데 원래는 네 권 넘는 분량으로 만들려고 했죠. 그래도 카리부 마레이와 저는 중요한 시합 직전에 주인공이 죽는 결말이 참신하다고 생각했습니다. 하지만 독자들은 그런 결말에 실망한 것 같았습니다. 사람들은 그렇게 이야기를 끝내면 안 된다고 하더군요.

초기 성인물 만화부터 『트러블 이즈 마이 비즈니스』 같은 만화까지 선생님의 그림 스타일의 변화는 놀라울 정도입니다. 이렇게 집중적으로 작품을 발표하는 것이 실력을 향상하는 방법이었나요?
저는 다른 사람의 시나리오를 바탕으로 작업하면서 엄청나게 많은 걸 배웠습니다. 예를 들어 제가 할 줄 아는 것으로만 그림을 그렸다면 세키카와의 시나리오 중 몇 가지 요소는 절대 생각해내지 못했을

『트러블 이즈
마이 비즈니스』
표지

겁니다. 그러니까 제 언어 능력이 확장되고, 표현이 다듬어지고, 새로운 기법을 익힐 수 있었죠. 시나리오의 요구를 충족하려면 제가 보기에 명확하지 않은 것조차도 표현하는 데 익숙해져야 했습니다. 제 그림 스타일이 발전한 데에는 유럽 만화의 영향이 주요했습니다. 전 1970년대 말부터 유럽 만화의 영향을 받았습니다. 유럽 만화에는 기술적인 면을 포함해서 새로운 요소가 많았습니다. 그걸 지금 한마디로 말하긴 어렵지만, 유럽 만화에는 당시 일본 만화보다 훨씬 더 중요하고 다양한 스타일이 있었습니다.

그 시기에 선생님 일과는 어땠나요?
삼십대 말까진 하루가 온통 일로 넘쳐났습니다. 주간지와 일하면서 매달 약 120쪽 정도를 그려야 했으니까요. 하지만 이런 리듬은 일 년밖에 유지할 수 없었습니다.

『선생님의 가방』

몇 시에 일을 시작하셨나요?

정확히 몇 시였는지 기억나지 않지만 전 절대 아침형 인간이 아닙니다. 정오쯤 시작해도 하루에 12시간 일했습니다. 일주일에 한 챕터를 끝내야 해서 24시간 쉬지 않고 일할 때도 자주 있었습니다. 연재하는 만화 외에 다른 건 돌아볼 여유가 없었죠. 당장 제가 작업하는 작품을 더 발전시킬 생각조차 할 수 없었습니다. 그래도 조금씩 독서도 했지만, 늘 압박을 느꼈습니다. 결국 전 이런 식으로 계속할 수는 없다고 판단하고 주간지 일을 그만두겠다고 했습니다. 그러면서 조금씩 일을 줄였지만, 그래도 한 달에 80쪽 정도는 그려야 했습니다.

저녁에 자주 외출하셨을 테니, 그만큼 낮 시간

이 더 끔찍했겠죠.

맞습니다. 밤늦도록 밖에서 자주 시간을 보냈습니다. 참으로 이상하지만, 일만 한 것 같은데도 늘 시나리오 작가나 편집자와 만날 시간이 있었다는 거죠. 한동안 세키카와 나쓰오의 이웃에 살았는데, 그가 절 찾아와서 함께 저녁도 먹고 술도 마셨습니다. 대부분 신주쿠로 갔는데, 편집자까지 합류해서 다음 날 아침이 되도록 밤새 술을 마셨습니다. 집에 돌아오면 이미 날이 밝아서 잘 시간이 없었습니다. 물론 그때 우리는 젊었고 에너지도 넘쳤죠. 제가 그런 생활을 오래했다면 건강을 해쳤을 겁니다. 그림을 그만둬야 했을지도 모르죠. 그러니 제가 생활 리듬을 바꾼 건 잘한 일이었습니다.

그런 변화는 조금씩 이뤄졌나요, 아니면 건강에 문제가 생겨 대번에 생활 습관을 바꾸신 건가요?

어느 날 밤새도록 술집에 있다가 아침에 돌아왔는데, 갑자기 심장이 몹시 빨리 뛰었습니다. 그런 상태가 잠시 지속됐습니다. 잠을 잘 수 없었고, 상태가 점점 나빠졌습니다. 죽을까 봐 무서워서 의사를 불렀는데 알코올의 해로운 반응이라는 진단이 나왔습니다. 그때 의사가 저한테 주사를 놔주면서 정밀 검사를 권하더군요. 그래서 종합검진을 했는데 나이에 비해 간이 비정상적으로 부어 있었습니다. 당시 서른다섯 살이었으니 젊은 편이었지만 계속해서 스트레스를 받던 상황이었죠. 병원에서는 건강에 주의하고, 일을 줄이고, 자정 전에 잠자리에 들어 수면을 충분히 취하라고 했습니다.

심각한 경고라서 무서우셨겠네요….

어쨌든 그 일을 계기로 전 달라졌습니다. 하지만 실제로 병이 난 것도 아니고, 입원해야 할 처지도 아니었습니다. 암도 종양도 없었습니다. 하지만 꼭 필요한 결정을 하지 않으면 뭔가 심각하게 위험해질 상황이었습니다. 그래서 스케줄을 조정하기로 하고, 계약 몇 건은 포기하고, 연재 중인 만화의 쪽수도 줄였습니다. 제겐 매우 중요한 전환점이었죠.

이젠 상태가 훨씬 좋아졌고, 제게 할애하는 시간도 많아졌습니다. 그때는 항상 일

『창공 晴れゆく空』

만 하고 있었던 것 같습니다. 잠잘 때조차 출판사에 넘겨야 할 원고의 쪽수를 확인하고 또 확인하는 꿈을 꿨습니다. 이번 원고를 끝내려면 얼마나 더 그려야 할까? 이젠 이런 꿈을 꾸지 않습니다. 한 달에 40쪽 정도 그리죠. '만화가'에게는 많은 양이 아닙니다. 일본에서 전 느린 작가로 알려졌죠.

『겨울 동물원』

동료 중에서 예전에 선생님이 일하시던 것처럼 무리하면서 평생 일하는 작가가 많은가요?

네, 지금도 그런 리듬으로 일하는 작가가 많습니다. 예를 들어 가와구치 가이지(川口開治),[4] 히로가네 겐지(弘兼憲史)[5] 같은 작가가 그렇죠. 그들은 『세이넨』에서 일하는데, 저랑 연배가 비슷합니다. 그들은 아직도 한 달에 120, 150, 심지어 200쪽을 그립니다. 어떻게 그럴 수 있는지 정말 의아합니다. 작업을 대부분 조수들에게 맡기고 얼굴만 그리는 작가도 많습니다. 알려진 작가 중에서 작품을 직접 그리는 사람은 서너 명밖에 없을 겁니다. 그들은 어느 정도 성공을 거둔 것 같습니다. 분명히 정신

적으로나 육체적으로나 강한 작가들일 겁니다. 어쨌든 전 그런 리듬을 지탱할 수 없었습니다.

편집자들은 선생님의 변화에 놀랐나요? 비난한 편집자는 없었나요?

제가 함께 일하고 싶어 했던 편집자들은 제 그림의 양이 줄었다는 사실을 잘 받아들였습니다. 제가 그리는 그림은 시간이 많이 걸리는 장르여서 그게 당연하다고 생각했죠. 예를 들어 그들이 제게 어떤 프로젝트를 제안할 때 제가 1년 안에는 마치기 어렵다고 해도 두말없이 기다려줍니다. 물론 제가 예정된 마감일을 지키지 못하면 절 비난하는 편집자도 있습니다. 예정된 날짜보다 원고가 늦어질 때가 자주 있거든요. 반 년 정도 늦는 일도 드물지 않습니다…. 전 어떤 작업을 하든지 기획에서 출간까지 대략 3년 정도 걸립니다. 이젠 편집자들도 그걸 알고 있죠. 그렇게 소문이 나서 다른 편집자들도 모두 알고 있으니 저로선 오히려 편해졌습니다.

하지만 그만큼 선생님께 요구하는 그림의 질적 수준도 엄청나게 높아졌잖습니까? 그래서 작업의 양은 줄었지만 작업에 필요한 시간은 그만큼 늘어났죠.

네, 맞습니다. 저는 한 쪽을 그리는 데 전보다 더 많은 시간을 들입니다. 그게 좋은 건지 아닌지는 저도 모르겠습니다! 결국 작업에 들이는 시간은 같지만, 그리는 양이 훨씬 줄었습니다. 하지만 이제 늘 일만 하고 있다는 느낌은 없습니다. 그게 훨씬 마음에 듭니다.

한 달에 120쪽까지 그리던 시절에는 원고를 출판사에 넘기실 때 뭔가 망쳤다거나 날림으로 했다는 생각이 들면 괴로우셨나요?

그런 생각을 할 여유도 없었습니다. 일단 원고를 넘기면 곧바로 다음 작업에 들어갔으니까요.

잡지에 연재하실 때는 그럴 수 있겠죠. 하지만 책으로 출간하실 때는 원고가 부실하면 문제가 될 수도 있지 않나요?

아닙니다. 세부적인 부분을 다시 들여다볼 수는 있지만, 수정하지는 않습니다. 일단 원고가 출간되면 당시로선 그게 제가 할 수 있는 최선이었다고 생각했습니다. 전 이미 출간된 것을 문제 삼지 않고, 흡족하지 않더라도 다음 작품을 더 잘하자고 생각하는 편입니다.

잡지에 연재한 초기 작품 중에서 단행본으로 출간된 것은 얼마나 되나요?

당시 잡지에 연재물로 게재했던 것들은 거의 다 단행본으로 출간됐습니다. 특히 세키카와와 함께 작업한 것들은 모두 출간됐죠.

그 책들의 저작권은 선생님 수입에 보탬이 됐나요?

첫 책인『린도 3!』를 출판할 때 드디어 쪽수를 줄여 그려도 되니 일이 훨씬 수월할 거라고 생각했습니다. 하지만 이 책은 전혀 팔리지 않았고, 예상과 달리 더 어려운 상황에 놓였습니다. 그러다가 카리부 마레이와 함께 했던 작품이 조금씩 팔리기 시작했습니다.

그래서 작업 속도를 늦추는 데 도움이 됐나요?

네, 하지만 그게 주요한 역할을 하진 않았습니다. 작품을 덜 제작하니 봉급을 줘야 할 조수들을 덜 고용했고, 결국 제 수입은 마찬가지였죠. 조수들 봉급은 제게 무거운 짐이었습니다.

한 달에 120쪽까지 그릴 땐 조수가 몇 명이나 있었나요?

다섯 명까지 있었습니다. 버는 돈의 반 이상이 조수들 봉급으로 나갔죠. 나머지는 월세와 생활비에 썼습니다. 제게 남은 돈은 일상적인 경비에도 충분하지 않았고, 저금은 생각도 할 수 없었죠. 어떤 달은 적자가 나기도 했습니다. 하지만 그 후 다행

『린도 3』 2권과
3권의 표지

『린도 3』
4권의 표지

히 몇 작품이 성공해서 빚을 갚을 수 있었
죠. 인기 있는 몇몇 작가는 큰돈을 벌기도
하지만 만화가는 가난한 직업입니다. 명성
은 얻을 수 있으나 가난한 직업이죠!

팀을 잘 운영하려면 특별한 재능이 필요하겠죠.
그렇게 조수가 많아지면 팀을 관리하고 지도하
는 일도 어려워졌겠네요.
맞습니다. 그런데 전 관리나 운영에 별로
재능이 없습니다! 실제로 전 만화를 그리
는 것 말고는 특별한 재능이 없는 것 같
습니다. 조수들에게 뭔가를 지시하는 건
제 성격에 맞지 않지만, 일을 하려면 어
쩔 수 없었습니다. 조수들에게 직접 말한
적은 없지만, 수정할 시간도 없는데 그들
이 작업한 그림이 전혀 만족스럽지 않았
던 적도 있습니다. 그건 참으로 견디기
어려운 상황이었죠.

선생님 말씀을 들으니 에르제(Hergé)[6]가 생각납
니다. 처음 12년간 그는 혼자 일하면서 엄청난
양의 작업을 했죠. 이후 컬러로 작업한 책을 출
간하면서 처음으로 조수들을 고용했습니다. 결
국 1950년부터 그의 주위에서는 열댓 명이 작

업했고, 실제로 '에르제 스튜디오'라는 회사를
설립했죠. 하지만 『탱탱의 모험 Les Aventures
de Tintin』의 새로운 에피소드 출간은 점점 더
늦어졌습니다. 어느 날 그는 출간이 늦어지는
이유 중 하나로 스튜디오 관리에 빼앗기는 시간
이 너무 많다는 사실임을 알았습니다. 조수들을
해고하고 싶지 않았지만, 이런 책임감에 짓눌려
종종 쓸데없는 일에 시간을 할애했습니다. 예를
들어 그들에게 연하장을 제작하라고 해서 몇 주
를 보내거나, 수익도 나지 않는 광고 주문을 받
아 작업하게 했던 거죠. 시간을 벌려고 조수들
을 고용하고는 그들에게 만화와 상관없는 일거
리를 줘서 오히려 시간을 낭비한 거죠.
저도 같은 상황에 놓이곤 합니다. 오로지
조수들에게 봉급을 주기 위해서 원치 않
는 일을 맡을 때가 종종 있습니다. 그런 이
유가 없다면 하지 않을 일을 어쩔 수 없이
하는 거죠. 제 스케줄을 보면 심지어 조수
들을 위해 일하고 있다는 기분이 들 때가
있어요.
　명예심 때문에 이처럼 본말이 전도된
상황을 쉽게 볼 수 있습니다. 함께 일하는
사람들에 대해 책임을 느끼고, 그들을 실직
자로 만들지 않으려고 어쩔 수 없이 본업
이 아닌 일을 하는 거죠.
　함께 일하는 사람들이 있다는 데에는
다행히 긍정적인 측면도 있습니다. 조수들
덕분에 새로운 것을 발견하기도 하고, 큰
만족을 얻기도 합니다. 그들이 일을 훌륭
히 해내고, 요구하는 것 이상의 것들을 제
안하면 전 그들에게 감사의 뜻을 표합니
다. 조수들이 시나리오에서 제가 생각하지
못한 것, 새로운 아이디어를 제게서 끌어
내기도 합니다. 그럴 땐 혼자 있게 될까 봐

두렵기도 하죠. 하지만 언젠가는 제가 진정으로 원하는 작업만을 하기 위해 혼자 일할 생각도 하고 있습니다. 전 가끔 제가 무뇨스(Muñoz)[7]처럼 일하는 모습을 상상해 보곤 합니다.

무뇨스의 작품을 보면 알 수 있듯이 그림 스타일은 조수가 대신할 수 없죠. 한 작가의 작품은 모든 요소의 질이 완벽하게 균일합니다. 대사를 포함해서 모든 것을 한 사람의 손으로 만들었다는 게 분명하죠. 선생님이 혼자 일하신다면 특히 배경 처리 같은 데서 그림의 변화를 예상할 수 있겠죠. 그렇지 않다면 스스로 자신의 조수가 되는 위험을 감수하셔야 할 텐데요.

맞습니다. 조수를 고용하지 않으면, 대부분 유럽 만화가처럼 저도 혼자서 제가 원하는 그림을 그릴 수 있을 겁니다. 혼자 일하면서 어떤 장르의 만화를 개발할 수 있을지는 아직 모르겠지만, 그 문제를 생각하고 있습니다. 분명히 제 그림 스타일도 달라지겠죠.

아르테(Arte)[8]가 이 작업실에 와서 취재한 방송 내용을 보면 선생님과 조수들 관계가 무척 조심스러우면서도 다정해 보였습니다. 물론 촬영 중이었지만, 조수들을 대하는 선생님 태도가 무척 차분하고 호의적이었습니다. 그래도 조수들에게 화를 내실 때가 더러 있습니까?

작업이 늦어지면 재촉하긴 합니다. 집중력이 떨어져 작업이 너무 늦어지면 때로 화가 나기도 하지만, 그런 일은 극히 드뭅니다. 일반적으로는 그 아르테 방송 다큐멘터리에 소개된 것과 같은 분위기에서 일합니다. 여러 명이 함께 일해서 결과를 내기는 몹시 까다롭습니다. 업무에 감정을 개입하지 말아야 하고, 냉정을 유지하는 게 중요하죠. 그래서 뭔가 지적할 때는 감정이 차분히 가라앉기를 기다립니다. 저도 조수 시절에 선생의 화풀이 상대가 됐던 적이 많았거든요.

선생님이 그림을 엄청나게 많이 그리시던 시절로 잠시 돌아가겠습니다. 초기에 그토록 많은

『트러블 이즈 마이 비즈니스』

작품을 그린 덕분에 지금의 선생님이 됐고, 여유를 찾는 데 도움이 됐다고 생각하시나요? 아니면 그러다 보니 기계적으로 상투적인 그림을 그리게 됐다고 생각하시나요?

아, 그 질문엔 대답하기 곤란하네요. 다작할 땐 제 에너지만 믿고 폭발적으로 일했습니다. 저장된 에너지를 쏟아 부으면서 깊이 생각하지 않고 충동적으로 일하는 건 젊었을 때나 가능한 일입니다. 제게도 그런 성향이 있었죠. 그게 특별히 나쁜 건 아닙니다. 제가 그런 식으로 작업한 작품에도 장점이 있습니다. 그 그림들에는 일종의 힘이 있어요. 하지만 지금은 그런 에너지가 없어서 깊이 생각한 다음에 작업을 시작합니다. 어느 쪽이 나은지는 잘 모르겠습니다. 어떤 이들은 제 예전 그림이 좋다고 하지만, 이제 똑같이 그릴 수 없으니 다른 방법을 찾아야 합니다.

젊은 만화가의 작품은 대체로 신체 묘사, 동작, 속도 표현이 훨씬 명확하죠….

어쨌든 전 책 한 권을 완성하는 데 전보다 시간이 더 많이 걸립니다. 그리는 속도도 느리고, 기운도 떨어지고, 생각도 더 많이 합니다. 새로운 작업도 섣불리 시작하지 않습니다. 그 결과로 작품이 더 엄격하게 만들어지죠. 제가 작업하는 장르는 그리 많지 않습니다. 하지만 다른 한편으로 보면 지금 제가 그리는 것들을 예전에는 그리지 않았을 겁니다. 생각해보면 제 작품에서 액션은 별로 줄지 않았지만 폭력이나 액션 장면을 더는 그리지 않습니다. 권투 선수를 주제로 한 작품을 이제 더는 그리지 않을 것이 분명합니다.

사람들이 구태여 지적하지는 않지만, 만화의 이상한 특징 중 하나는 같은 요소를 생략하지 못하

『아랑전 餓狼伝』

『열네 살』

고 기계적으로 계속해서 반복한다는 점입니다. 예를 들어 시나리오에 "장면 1: 다니구치 지로가 작업대 앞에 앉아 있다. 전화가 울린다."라는 지문이 나오고, 이어서 "장면 2: 그가 수화기를 든다. 걱정스러운 표정을 짓는다."라는 지문이 나옵니다. 그럴 때 대명사 '그'는 '다니구치 지로'를 가리키지만 만화가는 똑같은 인물을 똑같은 세부 묘사를 하면서 반복적으로 그릴 수밖에 없습니다. 이처럼 글은 축약이 가능해도 그림은 매번 같은 요소를 다시 그려야 하고, 이런 것을 수백 번 반복하게 됩니다. 전 이런 것이 만화가의 작업을 고단하게 하는 요소라고 생각합니다. 제 생각에 반드시 그런 것 같진 않습니다. 대부분 유럽 만화에서는 각각의 장면이 상당히 많은 정보를 담고 있어서 엄청난 작업을 요구하는 게 사실입니다만, 일본 만화에서는 생략이 더 큰 역할을 합니다. 화면에서 많은 요소를 배제하고 배경의 대부분을 삭제하기도 합니다. 게다가 어쩌면 이것은 만화와 회화의 큰 차이인지도 모르겠습니다.

만화의 도입 시퀀스에서 대부분 배경을 세부적으로 묘사하고 나면 이후에는 많이 생략하지만 인물 묘사는 반대로 훨씬 더 까다로워집니다.

네, 인물은 완전히 생략할 수 없으니 일부분만 보여주는 트릭을 사용하기도 합니다. 예를 들어 등장인물이 전화하는 장면에서 전화기를 든 손과 뒷머리 4분의 3만 보여주는 방식이 바로 이런 트릭입니다. 하나의 요소만으로 전체 상황이나 전반적인 분위기를 암시하고, 나머지는 독자들이 스스로 상상하게 하는 거죠. 그래도 문제는 여전히 남습니다. 그래서 영화가 부러울 때가 자주 있습니다. 영화에선 배우가 같은 상황에 매번 미묘한 차이를 보여줄 수 있습니다. 배경은 한번 만들어놓으면 그걸로 충분하죠. 반면에 만화에서는 배경을 매번 다시 그려야 합니다. 전 영화의 배경 작업이 늘 부럽습니다. 한번 만들어놓으면 여러 장면에 다시 사용할 수 있잖아요. 그리고 야외 촬영을 할 때에는 배경을 만들 필요조차 없고요. 그래도 그림을 그릴 때에는 날씨 걱정 같은 것은 전혀 하지 않아도 되니 다행입니다만!

유럽 만화와 비교할 때 일본 만화는 각각의 컷을 그릴 때 생략하는 부분이 많습니다. 하지만 액

션 장면에는 같은 경우에는 이미지를 반복적으로 그리는 경향이 있습니다. 장르에 따라 반복 문제가 다른 식으로 제기되는 거죠.

컷과 연결된 역동성이 만화 표현의 장점인 건 분명합니다. 어떤 이미지는 실제로 몇 가지 기호로 대체될 수도 있지만, 박진감 넘치는 동작의 연속성은 매우 중요합니다. 반면에 대부분 만화가는 각각의 컷에 되도록 많은 정보를 담고 싶어 합니다. 역설적이게도 일본 만화가인 제 스타일은 유럽 만화에 더 가까워서 각각의 이미지에 되도록 많은 요소를 포함시킵니다. 이런 관점에서 보면 제 작품은 유럽 만화와 일본 만화 중간쯤 되는 것 같습니다. 어쩌면 그래서 일부 일본 독자가 제 작품을 읽기 어렵다고 말하는 것 같습니다.

또한 그것이 전 세계의 독자들이 선생님 작품을 높이 평가하는 이유이기도 하겠죠. 선생님 작품 스타일은 실제로 일본 만화와 그래픽노블 사이 어디쯤에 있는 것 같습니다. 게다가 그런 경향을 보이는 작가들이 점점 늘어나고 있습니다. 그래픽노블, 코믹스, 그리고 정통 만화에서 스타일을 빌려오는 거죠. 그런 점에서 선생님은 선구자입니다.

처음에는 일본에서도 그런 특징 때문에 많은 사람이 제 작품을 보고 당황했던 것 같습니다..

앞서 선생님은 엄청난 양의 작업을 하시던 시절에 대해 말씀하셨죠. 반면에 전문 만화가로서 그림을 전혀 그리지 않던 시기도 있었나요?

전 작업실에서만 그림을 그립니다. 예를 들어 사전 조사를 위해 여행할 때도 그림은 그리지 않습니다. 하지만 그런 경우를 제외하면 쉬지 않고 그립니다. 그리기를

『창공』

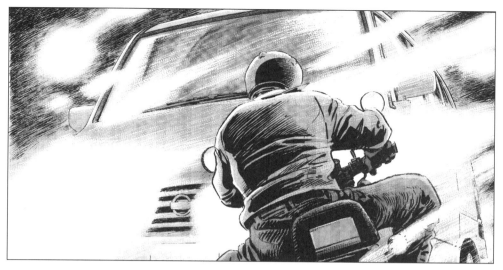

『창공』

중단했다가 다시 시작할 때 그렇게 그리지 못하리라는 걸 알고 있으니까요. 실제로 그런 일이 있었습니다. 전혀 그리지 않고 2주 동안 여행하고 나서 다시 시작하기가 정말 어려웠습니다. 속도도 느려지고 모든 게 어색하게 느껴졌습니다. 그래서 중단에 대한 두려움이 있죠.

선생님은 "그리다"라는 말을 "만화를 그리다"라는 의미로 사용하시는 것 같습니다. 그리는 습관은 작가마다 다른데, 루스탈(Loustal)[9]은 여행할 때 그림을 엄청나게 많이 그리는데, 그에게 그 순간은 매우 중요합니다. 또 다른 유형으로 프랑수아 스퀴텐도 휴가 때 정원에서 노는 아이들, 놀러 온 친구 등 많은 그림을 그립니다. 하지만 그럴 때 그린 그림의 스타일이나 사용하는 도구는 만화 작업할 때와 다르죠. 반면에 선생님은 그림과 서사를 분리할 수 없는 것 같군요.
네, 제게 그림은 항상 이야기와 연결돼 있습니다. 이야기를 위해 그림이 존재하죠. 전 여행할 때 그림을 그리지 않고 메모하거나 사진을 찍습니다. 그것뿐입니다. 어떤 뚜렷한 목적 없이 그림을 그리진 못합

니다. 이야기나 인물을 상상해야 그림을 그릴 수 있습니다.

지금 선생님이 하신 말씀은 유럽의 만화 교육 문제와 직접 관련이 있습니다. 현재 프랑스와 벨기에서 만화 교육은 강의와 실습을 그래픽 아트를 중심으로 하는 미술 학교에서 이뤄집니다. 시나리오가 차지하는 비중은 아주 미미하죠. 그래서 유럽에서는 대부분 만화가를 그래픽 아티스트로 간주합니다. 하지만 일본에서는 만화가를 작가, 예술가로 간주하는 것 같군요.
어쨌든 전 서사를 매우 중요시합니다. 두 가지 중요한 측면이 있습니다. 훌륭한 시나리오는 보잘것없는 그림 때문에 손해를 볼 순 있어도 그 가치가 훼손되지 않지만, 그림을 아무리 잘 그려도 형편없는 시나리오가 흥미로워질 수는 없습니다. 역설적으로 일본 만화계 문제 중 하나는 그림의 질을 경시하고, 시나리오만으로 만족한다는 겁니다.

네, 선생님의 종합적인 비전에 동의합니다. 하지만 많은 유럽 작가가 그림을 더 중시하는 것

같습니다. 예를 들어 그림을 더 부각하려고 아예 글을 한 줄도 넣지 않는 작가도 있습니다. 혹은 그림에 덧붙인 설명처럼 말풍선 없이 대사를 바탕에 그리기도 하죠. 그런데 이렇게 이미지를 우선하다 보면 만화가 서사의 효력을 상실할 때가 종종 있습니다.

저도 『이카로스 イカル』를 그릴 때 그런 경험을 했습니다. 대사를 삽입하기 전에 말풍선 없이 그림부터 그려야 할 때가 종종 있습니다. 그러면 나중에 말풍선을 어디에 넣어야 할지 망설이게 되죠. 전 이런 상황이 몹시 난처합니다. 제 만화에서 말풍선은 부수적인 요소가 절대 아닙니다. 말풍선은 각 칸의 균형을 잡아주고, 전반적인 전개에 중요한 역할을 합니다. 소리, 의성어, 기호 등 모든 요소가 작품을 구성합니다. 제 그림은 이 모든 것으로 완성됩니다.

집중적으로 작품을 발표하던 시기에 대한 이야기를 마무리해보죠. 지금도 만족하시는 작품은 어떤 것인가요?

몇 가지가 있습니다…. 예를 들면 서양 만화에서 영향을 받은 『푸른 전사』입니다. 이 작품에서 사용한 그림자 기법은 당시 일본 만화에서는 거의 찾아볼 수 없었습니다. 주인공을 너무 일찍 죽게 해서 서둘러 끝난 감이 있긴 해도 『너클 워 ナックル ウォーズ』도 좋아합니다. 권투선수 이야기이지만 싸움 장면을 해설자가 꼼꼼히 설명하는 지바 데쓰야(千葉徹彌)[10]와 다카모리 아사오(高森朝雄)[11]의 『허리케인 죠(내일의 죠) あしたのジョー』와 달리 우리는 어떤 설명도 하지 않았습니다. 경기 장면들을 그림만으로 이해하고, 있는 그대로 볼 수 있

게 하려고 노력했습니다. 이 작품을 그린 시기가 바로 제가 과로로 건강에 문제가 생겼을 때였습니다.

록 뮤직에 관한 이야기 『라이브 오디세이아 LIVE! オデッセイ』도 있습니다. 이 연재물은 1981년 잡지 『헤이본 펀치 平凡 パンチ』에 게재되고 나서 후타바샤 출판사에서 네 권으로 묶어 출간했습니다(지금은 2권으로 묶여 나옵니다). 『트러블 이즈 마이 비즈니스』 다음에 이 만화를 시작했는데, 약간 더 익살스럽게 그릴 수 있었습니다. 전에 그린 그림들은 상당히 심각했지만 차츰 가볍게 그렸습니다. 비록 세키카와 나쓰오와 함께 만든 작품이나 그 후에 저 혼자 만든 작품과는 많이 다르지만, 이 작품들을 부인하진 않습니다. 전 여전히 이런 장르의 만화를 할 수 있었다는 걸 중요하게 생각합니다.

이 시기 여러 작품이 프랑스어로 번역되지 않다가 최근에 번역되자 그동안 선생님의 내면적

인 작품만을 읽었던 독자들은 어리둥절했죠. 오늘날 프랑스에서는 선생님 작품을 요구하는 목소리가 높습니다. 선생님은 번역에 관한 명확한 방침이 있나요, 아니면 편집자에게 모든 걸 맡기시나요?

그건 저 혼자 결정할 수 없는 문제지만, 또한 절 자주 괴롭히는 예민한 문제입니다. 많은 외국 출판사가 제가 예전에 작업한 작품들에 관심을 보입니다. 저는『트러블 이즈 마이 비즈니스』,『에네미고 Enemigo』,『아랑전』같은 만화를 번역하게 해야 할지 오랫동안 주저했습니다. 독자들이, 특히 프랑스의 독자들이 그간 번역 출간된 제 작품에서 받았던 인상이 훼손될까 봐 두려웠습니다. 그렇다고 해서 이 작품들을 부정하진 않습니다. 그러니까 이 문제에 양면성이 있는 거죠.

이해합니다. 하지만 지금까지 지나온 과정을 돌아보는 일은 흥미롭죠.『산책』이 선생님 첫 작품이고, 선생님이 늘 이렇게 사색하는 성향을 보였다고 생각할 순 없을 거예요. 휴고 프라트 역시 초창기에는『코르토 말테제』와 거리가 먼 전쟁이나 액션 만화를 그렸습니다. 어쩌면 읽는 방향으로 경계를 유지하는 편이 나을 것 같군요. 제 생각에 좀 더 오래된 작품들, 일본 만화 독자들을 겨냥해 만든 작품들은 일본식으로 오른쪽에서 왼쪽으로 읽는 방향을 유지하는 편이 낫습니다. 반면 내면적인 이야기를 다룬 작품들이 겨냥하는 문학적인 독자들은 일본식 방향으로 읽는 노력을 하지 않을 것입니다.

어쨌든 전 옛 작품들이 번역 출간되지 않았으면 좋겠습니다. 너무 짧은 기간에 너무 많은 번역서가 출간되는 건 바람직해 보이지 않습니다. 앞으로 새 작품을 발표하고, 옛 작품들은 그대로 됐으면 합니다.

전문 만화가

『아랑전』원본
표지

『라이브
오디세이아』
1권 표지
(왼쪽)와
『라이브
오디세이아』
3권 표지

3

작가의 길

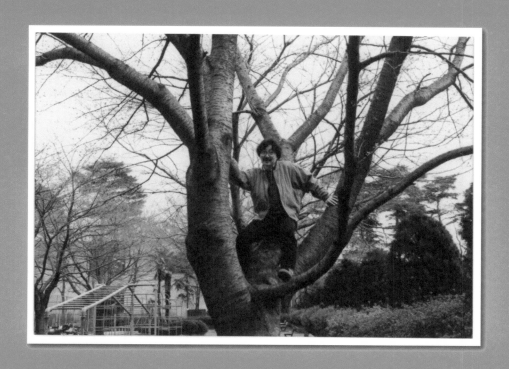

『블랑카』

『블랑카 ブランカ』는 선생님이 직접 글을 쓰고 그림을 그린 첫 장편입니다. 시나리오를 오랫동안 구상하셨나요?

이 작품은 제게 매우 중요한 단계였습니다. 그때까지 전 단편 시나리오만을 썼는데, 『블랑카』시나리오는 제가 혼자서 썼습니다. 그때까지 만화 잡지를 출간하지 않던 출판사 쇼덴샤(祥傳社)가 만화 잡지를 창간하면서 제게 작품을 발표하지 않겠느냐고 물었을 때 제가 얼마 전부터 구상하고 있던 이 작품을 제안했습니다.

날 페이지 :
○년대 초
교 공원에서
나구치 지로

『블랑카』 2권
초판본 표지

이 작품을 준비하실 때 독서를 많이 하셨나요?

어니스트 톰슨 시턴(Ernest Thompson Seton)의 『내가 아는 야생 동물들 Wild Animals I Have Known』을 읽었습니다. '블랑카'라는 늑

대 이야기였는데, 이런 이름이 암컷에 어울리는지 알 수 없었습니다. 그러니까 일단 제목부터 정하고 나서 줄거리를 상상했던 거죠. 처음 떠오른 아이디어는 '있을 만한 장소가 아닌 곳에서 발견된 동물'이었습니다. 그렇게 블랑카를 상상하기 전에 알래스카에서 발견된 호랑이를 생각했습니다. '사람들은 이 지역에 호랑이가 없고, 또 이런 환경에서 호랑이가 살 수 없다고 생각한다. 그런데 누군가가 호랑이를 봤다고 하자 호랑이는 사람들에게 쫓기게 된다.' 이게 바로 제 첫 번째 아이디어였습니다. 하지만 다시 생각해보니 호랑이는 사람들의 이목을 끌게 마련이어서 금세 위치가 드러날 것 같더군요. 그러면 이야기를 오래 지속할 수 없을 테고요. 그래서 주인공으로 특별한 개를 선택했습니다. 전 알래스카와 시베리아 사이 베링 해협이 종종 얼어붙어서 그리로 건너갈 수 있다는 걸 알고 있었습니다. 때로는 늑대 무리가 그곳을 건너기도 합니다. 그래서 러시아에서 알래스카로 건너온 개를 상상했습니다. 그리고 자료 조사를 위해 독서를 많이 했죠. 그럴 필요가 있었던 게 생물공학 연구자를 등장시키고 싶었거든요. 고백하자면, 모든 걸 이해하지는 못했지만 작업은 상당히 흥미로웠습니다. 그리고 제가 큰 영향을 받은 프랑스 작가 호세 지오반니(José Giovanni)의 소설 『개썰매꾼 Le Musher』과 스파이 소설을 많이 읽었습니다. 알래스카, 에스키모 등에 관한 책도 읽었습니다. 또 싸움의 기술에 관한 책도 읽었죠. 그리고 군대 관련 그림도 그려야 해서 부대를 조직하는 방법에 관한 자료도

『블랑카』

특성을 강화한 개를 상상했습니다. 이런 아이디어와 함께 첫 장면이 떠올랐죠. 줄거리를 끝까지 구상하지는 못했지만, 개 한 마리가 꽁꽁 얼어붙은 바다 위를 달린다는 도입부를 설정하고, 늘 이 장면을 기억하고 있었습니다. 사냥꾼들은 범상치 않은 능력을 갖춘 이 특별한 개를 발견하게 되겠죠. 그렇게 출발점은 명확했으나 나머지는 그림을 그리면서 조금씩 이야기를 구성했습니다. 원래 두 편으로 계획된 이 이야기의 마지막 장까지 가려면 이 개가 그곳에 있게 된 이유와 어느 곳으로든 향하는 이유를 분명히 제시해야 했습니다. 전 이 개가 어떤 종이고, 또 개의 주인은 누군지 정했고, 그 밖의 여러 요소를 명확히 밝히고 서로 연결하면서 줄거리를 구성했습니다.

이 작품의 배경은 1980년대, 그러니까 베를린 장벽도 무너지기 전이고 소련의 종말도 오기 전인데 여러 사건이 일어납니다. 악역은 모두 소련 간부들이 맡았죠. 그들이 속한 나라는 'R 공화국'이라는 상상의 나라였습니다. 이 나라의 권력 기관은 군견을 만들려고 개에 대한 연구를 주

읽었습니다. 하지만 작품에는 제가 상상해서 삽입한 요소가 많이 포함돼 있습니다. 되도록 많은 걸 읽고, 읽은 걸 바탕으로 서사를 구성했습니다.

이 이야기도 그렇지만, 선생님 작품의 충격적인 주제 중 하나가 무시무시한 동물, 강력하고 난폭한 동물입니다. 그런가 하면 『개를 기르다 犬を飼う』같은 작품에서는 반려동물과의 다정한 관계를 묘사하셨죠.
만약 블랑카가 평범한 개였다면 모험담이 될 수 없었겠죠. 어쨌든 이 이야기를 상상하기는 쉽지 않았습니다. 이 만화를 구상한 시기에 생물공학이 대중의 관심을 끌기 시작했는데, 전 유전자 조작으로 어떤

『블랑카』

도했습니다. 그런데 연구자 한 사람이 납치됩니다…. 전 그림을 그려가면서 차츰 이야기를 만들었습니다. 지금 생각해보면 서사가 완성되고 결말을 볼 수 있었던 것만 해도 다행이었던 것 같습니다.

6~7년 뒤 쇼가쿠칸 출판사의 요청으로 '신견 神の犬'이라는 제목으로 소개된 두 작품 『블랑카 3』과 『블랑카 4』를 그렸습니다. 『블랑카』를 높이 평가한 편집자가 후속 작품의 집필을 요청했던 겁니다.

선생님 후기의 작품에선 찾아보기 어려운 스타일의 상당히 폭력적인 액션 장르인데요.
네. 하지만 주제가 정말 흥미로웠습니다. 전 인간이 자연에 대해 얼마나 일방적이고 이기적으로 행동하는지 보여주고 싶었습니다. 인간은 동물을 생물공학적인 방법으로 제멋대로 변형시키고, 환경을 인공적인 방법으로 파괴하고, 자연에 가혹 행위를 하면서 자기 삶을 더 안락하게 만들려고 합니다. 바로 그런 행태를 고발하려고 했죠. 전 이 책을 되도록 많은 독자가 읽어주기를 바랐고, 그러려면 미국 영화 제작자들이 그러듯이 이야기를 매력적이고 재미있게 만들어야 한다고 생각했습니다.

선생님은 주인공인 개를 아주 탁월하게 표현하셨습니다. 이 동물을 모든 각도와 척도로 그리기가 어렵진 않았나요?
언제나 개를 그리기 좋아해서 그렇게 어렵진 않았습니다. 그래도 마치 살아 있듯이 생생하게 묘사하고 싶어서 많이 연습했습니다. 개가 등장하는 장면을 그렇게 많이 그린 건 그때가 처음이었습니다. 하지만 전혀 힘들지 않았습니다. 오히려 즐거웠습니다. 제 개 사진을 엄청나게 많이 찍었는데 그중에서 여러 장 골라 썼습니다. 예를 들어 수술 장면은 개가 잠자는 모습을 찍은 사진들을 참고해 그렸습니다. 블랑카는 어떤 면에서 제 개와 닮았지만 제 개보다 훨씬 더 크고 강해서 모양을 변형시켜야 했습니다. 가장 닮은 부위는 머리와 표정이었죠. 그렇게 개를 진정한 주인공으로 삼았습니다.

선생님은 오랜 기간 시나리오 작가들과 함께 일하셨지만 이 작품은 직접 시나리오를 쓰셨는데, 작업하시면서 흥분을 느끼셨나요? 아니면 어려운 일이 하나 더 생겼다고 생각하셨나요?
물론 어려운 일이지만, 흥미로울 뿐 아니라 제가 하고 싶었던 일이었습니다. 게다

『블랑카』

追跡者

가 당시에 저 대신 그 작업을 할 사람도 없다고 생각했습니다. 제가 구상한 이야기를 누군가에게 설명한다고 해서 제가 상상하는 것과 정확히 일치하는 시나리오가 나올 수는 없을 것 같았습니다. 그래서 직접 시나리오를 쓰는 편이 낫다고 판단했죠.

시나리오 작가가 있었다면 이야기가 상당히 다르게 전개됐을 겁니다. 시나리오 작가는 제가 상상한 것과 다른 장면들을 만들어냈겠지만, 당시 전 이 정도 규모의 이야기를 논리적으로 쓸 수 있다는 것만으로 만족했습니다. 이 작업에서 제가 얻은 것은 많은 시간을 투자해야 하는 장편 시나리오를 쓸 수 있다는 걸 저 자신에게 입증했다는 사실입니다.

『블랑카』

독립 작가로서 작업하시면서 편집자와의 관계에 변화가 있었나요?

제 담당 편집자는 만화 전문가가 아니었습니다. 잡지가 출간된 지도 얼마 되지 않았고, 편집자도 글 원고 편집에 익숙한 사람이라 별로 개입하지 않고 제가 하고 싶은 대로 하게 내버려뒀습니다. 그래서 아주 편안하고 자유롭게 일할 수 있었습니다. 작품에 대해 함께 논의하고 그가 의견을 제시하긴 했지만, 자기 생각을 강요하진 않았습니다. 오히려 제게 조언하고 자료를 찾는 데 도움을 줬습니다.

독자들이 좋아했나요? 이전에 발표한 작품들보다 반응이 더 좋았나요?

전문가 사이에선 반응이 좋았습니다. 당시엔 이런 장르 만화가 아직 없었거든요. 사람들은 이 작품에 할리우드식 요소가 있다면서 참신하다고 했습니다. 제 작업을 흥미롭게 생각하는 독자들이 전보다 늘어난 건 분명합니다.

선생님 초기 작품 중 하나가 프랑스어로 번역됐습니다.

어떻게 보면 놀라운 일은 아닙니다, 왜냐면 유럽 만화의 영향을 많이 받았으니까요. 하지만 전 프랑스에서 번역 출간하기를 약간 망설였습니다. 자르디노, 에르만(Hermann)[1], 장 지로 작품에서 노골적으로 차용한 것들이 있었으니까요. 라디오 인터뷰할 때 어느 기자가 여기저기 비슷한 부분이 있다고 말했습니다. 전 『블랑카』를 그리던 시기에 제가 읽은 유럽 만화들의 영향을 제대로 소화하지 못했다고 솔직히

인정했습니다. 아마 유럽 만화가 제 작업에 끼친 영향을 제가 직접 언급한 것은 그때가 처음이었을 겁니다. 『해경주점』이 이탈리아에서 출간됐을 때도 사람들은 미켈루치의 그림과 유사한 부분이 있다며 그런 말을 했습니다. 하지만 그가 살아 있었다면 아마도 일본 작가에게 영향을 끼쳐서 기뻐했을 거라고도 말했습니다.

선생님 작품 중에서 또 다른 중요한 단계가 『도련님의 시대』라는 사실은 부인할 수 없겠죠?
네. 『도련님의 시대 坊っちゃんの時代』출간은 제 경력에서 결정적인 사건이었습니다. 사람들은 이 책을 계기로 제 작품 성향이 완전히 달라졌다고 말하기도 합니다. 전 『블랑카』와 『트러블 이즈 마이 비즈니스』를 같은 기간에 그렸습니다. 하지만 다른 작품을 진행하는 사이사이에 작업했기 때문에 비정기적으로 발표됐죠. 세키카와도 비평 쪽으로 방향을 바꾸면서 『트러블 이즈 마이 비즈니스』를 제외하곤 만화 시

「도련님의 시대」
1권 초판본 표지

나리오를 더는 쓰지 않았습니다. 그러던 어느 날 액션 만화 전문인 후타바샤의 편집자가 우리에게 마지막이라도 좋으니 세키카와와 제가 함께 뭔가 만들어주기를 간절히 원한다고 했습니다. 왜냐면 당시 우리는 각자 다른 길로 가려고 했거든요. 편집자의 연락을 받은 세키카와는 메이지(明治) 시대와 관련된 것도 괜찮다면 시나리오를 한번 써보겠다고 했습니다. 그렇게 해서 이 프로젝트가 성사됐죠. 편집자는 세키카와가 쓴 시나리오를 제게 보여주고 그림을 그려달라고 했습니다. 시나리오를 읽어보니 그때까지 우리가 함께 작업했던 것과는 완전히 다른 장르였지만 전 아주 큰 자극을 받았습니다.

세키카와는 서문에서 이론적으로 만화에서 하지 말아야 할 모든 것을 이 작품에서 시도해보고 싶었다고 했습니다. 그러니까 그는 대중적인 성공을 바라지 말아야 한다고 확신했죠. 그런데 편집자는 이런 작품이 정말로 시장에서 먹힐 거라고 믿었나요? 아니면 단지 자기 취향을 따랐던 걸까요?
편집자는 이 만화가 절대 많이 팔리지 않을 거라고 말했습니다. 세키카와도 저도 이 만화가 상업적으로 성공할 수 있을 거라고는 생각하지 않았습니다. 게다가 처음에는 한 권 분량으로 기획했습니다. 그런데 연재를 계속하다 보니 독자들에게서 차츰 반향이 있었습니다. 스타일이 새로웠죠. 그때까지 제가 시도해보지 않은 장르였고, 특히 그래픽 스타일에서 온갖 시도를 해볼 수 있었습니다. 편집자도 이런 탐구에 참여했습니다. 보통 전 시나리오

『도련님의 시대』

를 받으면 먼저 칸을 나눕니다. 그리고 페이스를 유지하면서 그림을 그려 칸을 채워갑니다. 그런데 『도련님의 시대』는 먼저 그림을 그린 다음에 편집자에게 보여주고 함께 논의했습니다. 그렇게 본격적으로 그림을 그리기 전에 자주 대화했습니다. 그렇게 해서 아이디어도 풍부해지고, 다양한 시도를 할 수 있었죠. 당시로서는 제법 실험적인 만화였습니다.

그때까지와는 다른 방식으로 작업하실 수밖에 없었겠죠. 액션 만화에서 하셨던 것들을 대부분 잊어야 하셨을 테니까요. 배경과 디테일을 부각하고, 인물을 거의 부동 자세로 살려내야 하셨죠. 그때까지 작업하던 방식과 완벽하게 다르진 않았지만, 혁신을 시도했던 것은 분명합니다. 메이지 시대 분위기를 화면에 옮기면서 그림과 기법을 모두 혁신하고 싶었습니다. 메이지 시대를 묘사할 때면 대부분 화면을 어둡게 하는데, 전 오히려 밝게 표현하려고 했습니다. 그 시대 사진을

보면 대부분 어둡지만, 그건 당시 사진술에 한계가 있었기 때문입니다. 그때 도시에는 공해가 거의 없었을 테니 공기도 지금보다 훨씬 깨끗했을 테고, 현재 우리가 보는 오래된 건물들이 그때 막 건축되어 아주 산뜻했겠죠. 전 그런 근대성의 이미지를 되살리고 싶었습니다. 전반적인 환경은 오늘날 우리가 상상하는 것보다 훨씬 더 활기차고 매력적이었을 겁니다. 전 이런 밝은 분위기를 살리려면 어떤 기법을 활용해야 할지 고민했습니다. 그래서 예를 들면 얼굴을 그릴 때 긋는 선의 수를 줄였습니다. 단조로운 검은 색조를 피하고 처음으로 스크린 톤을 사용했습니다. 스크린 톤의 효과가 좋아서 이 기법 사용을 조금씩 늘렸습니다. 그리고 컷 수를 줄여서 컷 분할도 이전과 다르게 했습니다. 그랬더니 곧바로 효과가 나면서 그리는 방식도 달라졌죠. 이런 탐색과 시도엔 상당히 많은 시간이 필요했지만, 시간을 허비한 것은 절대 아니었습니다.

이 작품은 원작[2]을 충실히 반영해야 한다는 문제, 즉 서사 문제가 매우 중요했습니다. 각 챕터에 큰 그림을 삽입한다는 것이 제가 정한 규칙 중 하나였는데, 시나리오에 따라 쉽지 않은 것도 있었지만, 암시하는 내용이 풍부하고 묘사가 세밀한 이미지를 장마다 하나씩 삽입했습니다. 때론 이런 요소가 이야기의 흐름을 중단하기도 했지만 어쩔 수 없었습니다. 전 이 큰 그림들로 독자들에게 메이지 시대 현장을 보여주고 싶었습니다. 그렇게 상징적인 가치가 있다고 판단한 장면들을 선택했죠.

이 작품에서는 내용뿐 아니라 면에 기재되는 방식으로 삽입한 글이 매우 중요한 역할을 합니다. 선생님은 이 작품에서 글에 충분한 공간을 할애하고 호흡하게 했습니다. 이 작품은 번역본보다 일본 원작이 훨씬 더 감성적인데요, 번역본에는 각색의 질과는 별개로 문학적 서사에서 매우 중요한 요소인 원어, 그러니까 일본어 문자의 우아함이 사라졌습니다.

네, 문자와 말풍선에 특별히 신경 써서 작업했습니다. 서체는 편집자가 선택했지만, 전 말풍선의 형태에 신경을 많이 썼고, 길게 늘인 모양의 말풍선도 자주 사용했습니다. 말풍선의 배치도 그때까지 작업한 다른 작품들과 다르게 했습니다. 그렇게 말풍선 주위에 공간을 많이 남기지 않아도 눈에 들어오게 하고 싶었습니다. 그렇게 시각적인 모든 요소에 세심하게 주의를 기울였습니다. 제가 시도했던 것들을 독자들이 이해했을지는 알 수 없지만, 이런 새로운 방식을 통해 판에 박힌 요소들을 제거하려고 노력했습니다.

선생님은 『도련님의 시대』를 그리기 전에도 메이지 시대에 관심이 많았나요?

이 시나리오를 읽기 전에는 메이지 시대에 대해서는 학교에서 배운 것이 전부였습니다. 물론 학교 수업 시간에 나쓰메 소세키(夏目漱石)의 소설 『도련님 坊っちゃん』을 공부했지만, 다른 작품은 읽지 않았습니다. 같은 시기 다른 작가들의 작품도 읽지 않았죠. 역사적 배경에 대한 구체적 지식도 없었습니다. 그래서 시나리오를 받고 나서 문학 작품은 물론이고 다양한 분야의 자료를 엄청나게 많이 읽었습니다. 그

때 공부를 좀 더 많이 했더라면 좋았을 거라는 생각이 들었습니다.

평생 공부할 수 있다는 것, 새로운 주제를 작업할 때마다 그 분야의 전문가가 된다는 것이 '작가'라는 직업의 매력 중 하나죠.

네, 지식은 또 다른 소득이죠. 꼭 필요한 순간에 여러 가지를 배우게 됩니다. 그러니까 열정적으로 자료 조사를 하게 되고, 그 과정에서 알게 된 것을 후속 작품에도 이용합니다. 전 『도련님의 시대』를 그리기 위해 무수히 많은 기록과 사진을 찾았습니다. 배경, 의상, 일상의 아주 세부적인 것들, 예를 들면 도로변에 길게 늘어선 가게들은 어떤 것들을 파는 곳이었는지 알고

『도련님의 시대』

親子の中を割くも金〳

夫婦の縁を切るも金〳

須賀子の下獄の翌日　明治四十三年
五月十九日　坂金工新田融は警察の
接待を受け　その席で宮下に頼まれ
たブリキ缶について話した

五月二十五日　清水
市太郎が取調べられ
火薬を宮下に預け
られた顛末を供述した

夫婦の縁を切るも金〳

同日　宮下太吉と新村忠雄が逮捕され
二十八日には古河力作が拘引された

五月三十一日　松室致検総長は
幸徳秋水逮捕の決断をくだし

Jiro. Taniguchi

2009. 6. 27

築地精養軒での奇遇…絢爛たる人物絵巻!! 次号を待て!!

気になりますね

もっと近づいてみましょう

しかし

ほっときましょうこんなじいさん

▼▼▼つづく▼▼▼

J.P.Q. Taniguchi

2009. 6. 27

『도련님의 시대』 초판

싶었습니다. 하지만 예상보다 사진이 많지 않아서 일이 쉽지 않았습니다. 그래서 당시 그림, 특히 조르주 페르디낭 비고(Georges Ferdinand Bigot)[3]의 그림도 참고했습니다. 그는 일본에서 오랫동안 살면서 다양한 풍자화, 풍속화를 남긴 프랑스 예술가입니다. 19세기 말 일본의 근대화와 서구화에 대한 의지를 풍자적으로 매우 잘 묘사했습니다.

동의 영향을 받아서 꽤 심각한 책들을 읽었죠. 작고한 작가 요시무라 아키라(吉村昭)(1927~2006)를 무척 좋아했는데, 그분 소설 『어둠속의 빛 仮釈放』은 이마무라 쇼헤이(今村昌平)의 영화 「우나기(뱀장어) うなぎ」의 단초가 됐습니다. 꽤 많은 소설을 읽었지만, 메이지 시대 소설에 특별히 매력을 느끼진 못했습니다. 탐정소설과 영미 스릴

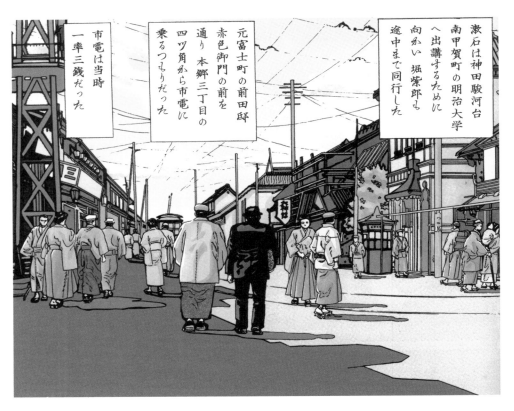

『도련님의 시대』

제 생각에는 배움에 대한 선생님의 의지가 작품에 필요한 자료를 찾는 수준을 훨씬 넘어선 것 같습니다. 중요한 작품 하나하나가 선생님의 개성을, 아니 선생님 자신을 변화시키는 계기였던 것 같습니다. 『도련님의 시대』를 그린 뒤에는 문학 작품을 더 많이 읽게 됐나요?

아니요, 전 조수가 되고 난 뒤로 평소에도 책을 많이 읽고 있었습니다. 당시 학생 운

러 등 외국 소설도 읽었습니다. 잭 런던(Jack London)은 지금도 좋아하고, 프랑스 작가 중에는 특히 르 클레지오(Le Clezio)의 작품을 읽었습니다. 그가 노벨상을 받기 전에도 그의 작품은 모두 일본어로 번역됐습니다. 그리고 보리스 비앙(Boris Vian)의 작품, 예를 들면 『너희 무덤에 침을 뱉으마 J'irai cracher sur vos tombes』 같은 작품도 읽었습니다.

『도련님의 시대』는 역사가나 문학가 등 그 시기 전문가들에게 환영받았습니까?

네, 그쪽 분야에서 기대하지 못했던 큰 성공을 거뒀습니다. 세키카와와 저는 1권을 열정적으로 작업했지만 성공은 기대하지도 않았습니다. 평이 그토록 좋으리라곤 상상도 못했죠. 1권이 출간되자마자 비평가들은 일제히 긍정적인 반응을 보였습니다. 역사학자들마저도 찬사를 보냈습니다. 작품에 나오는 몇 가지 일화가 실화인지 묻는 사람도 있었습니다. 물론 이 작품에는 허구적인 요소도 포함돼 있습니다. 예를 들면 마치 실제로 출간된 적이 있는 것처럼 한 권의 책을 거론하며 이 만화가 그 책을 각색한 것이라고 했습니다. 완벽한 허구인 이 책을 찾느라고 애썼다고 말하는 독자들도 있었습니다. 전 독자들이 이 책이 실제로 존재한다고 믿을 만큼 책 표지를 정밀하게 그렸습니다. 문학계 반응도 아주 좋았습니다. 이 만화가 베스트셀러였다고 할 순 없지만, 극히 호의적으로 받아들여졌습니다.

게다가 일본에서 소세키는 매우 유명한 작가가 아닙니까?

네, 소세키의 『도련님』은 학교에서도 공부하는 고전입니다. 전 그 책을 어릴 적에 읽었지만, 특별히 좋아하진 않았습니다. 어린 시절엔 더 재미있는 걸 좋아했죠. 오즈 야스지로(小津安二郎)의 영화도 봤지만, 그의 영화를 좋아하게 된 건 훨씬 뒤였습니다.

마침 영화 이야기를 꺼내려던 참이었습니다. 그 시절에 영화는 선생님에게 중요했나요? 영감의 원천이 되기도 했나요?

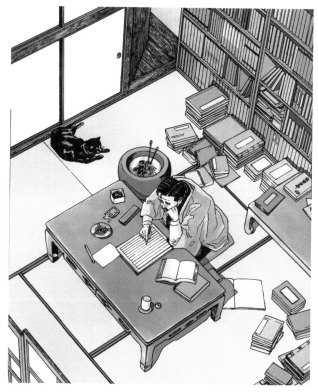

『도련님의 시대』

젊었을 때 괴물 영화를 필두로 거의 모든 장르의 영화를 엄청나게 많이 봤습니다. 그러고는 비디오를 빌리기 시작했죠. 거의 하루에 한 편 정도 봤습니다. 아주 오래전에 펠리니(Fellini)의 「길 *La Strada*」을 보고 매료되면서도 격분하는 모순된 감정이 들었던 기억이 납니다.

일본 영화감독 중에서 어떤 분을 좋아하시나요?

제가 처음 관심을 보였던 영화감독은 구로사와 아키라(黑澤明)입니다. 초기 그의 액션 영화를 좋아했죠. 그다음엔 미조구치 겐지(溝口健二) 감독의 「우게츠 이야기 雨月物語」, 「치카마츠 이야기 近松物語」 같은 영화를 즐겨 봤습니다 그리고 오즈 야스지로 감독은 꾸준히 좋아합니다. 더 젊었을 땐 고바야시 마사키(小林正樹) 감독을 좋아했습니다. 아마 프랑스엔 다른 일본 감독

들보다 덜 알려졌을 겁니다. 신도 가네토(新藤兼人) 감독 역시 좋아합니다. 아흔 살에도 영화 한 편을 만들었습니다. 휠체어에 앉아서 이번이 마지막일 거라고 했던 영화죠.[*4] 오시마 나기사(大島渚) 감독도 있습니다. 아마 그는 「감각의 제국 愛のコリダ」이 발표된 시대에는 일본보다 프랑스에서 더 유명했을 겁니다.

맞습니다. 그 영화는 정말로 사건이었죠. 무엇보다 서양에서 통용되는 일본 이미지와 일치했거든요…. 선생님은 미국 영화나 유럽 영화도 많이 보셨을 것 같은데요.

프랑스, 이탈리아, 스페인 등 유럽 영화를 많이 봤지만 국적을 정확히 구분하지는 않았습니다. 식사 장면, 남녀 관계, 가족 관계 등 단순히 이야기를 넘어 영화에서 드러나는 일상의 모든 특성에 관심이 있었습니다. 일본 영화와는 많이 달라서 상당히 흥미로웠죠.

관심을 끈 미국 감독은 어떤 사람들인가요?

1970년대 '뉴시네마'라고 부르던 영화가 있었죠. 「대부 Mario Puzo's The Godfather」 같은 코폴라(Coppola) 감독의 초기 영화, 「이지 라이더 Easy Rider」, 「미드나잇 카우보이 Midnight Cowboy」 같은 영화를 좋아했습니다. 하지만 가장 좋아한 감독은 스탠리 큐브릭(Stanley Kubrick)이었습니다. 전 그의 영화를 하나도 빠짐없이 모두 봤습니다. 요즘 젊은이들에게 그의 영화를 보여주면 별로 감동하지 않겠지만 우리 세대 사람들에게 그의 영화는 매우 인상적이었습니다.

제게 직접적인 영향을 준 영화를 모두

열거할 순 없지만, 제 작품에서 영화의 영향은 부정할 수 없습니다. 강한 인상을 남긴 영화의 이미지들은 제가 이야기를 전개하는 방식, 컷을 분할하는 방식, 시간과 공간을 처리하는 방식을 발전시키는 데 큰 도움을 줬습니다. 그 덕분에 만화를 더 깊이 생각하게 됐죠.

전 만화의 언어와 가능성에 큰 매력을 느낍니다. 데즈카 오사무 이후 만화는 같은 화면에서 각 컷의 배열과 크기, 그리고 그들의 관계에서 발생하는 효과를 지속적으로 발전시켰습니다. 이런 효과는 순간성과 지속성을 연출할 수 있게 해줍니다. 전 여전히 이런 만화의 특성이 좋습니다.

『도련님의 시대』가 호평받지 못했다면 『산책』 같은 작품 제작에 과감히 뛰어들지 못하셨겠죠?

『산책』
초판본 표지

*「한 장의 엽서 一枚のハガキ」, 2011.

『원수사전 原獸
事典』의 표지

말하기 곤란하긴 하지만, 그때부터 모든
게 상당히 빠른 속도로 이어졌던 건 사실
입니다. 『도련님의 시대』는 『블랑카』와 여
러 권 작품이 나온 뒤에 발표됐습니다. 따
라서 이 작품이 제 창작의 긴 여정에 포함
된다고 말할 수 있겠지만, 이 작품을 계기
로 변화가 촉진됐다는 사실 또한 부정할
수 없습니다. 그렇습니다. 『도련님의 시
대』가 있었기에 『산책』을 시도할 수 있었
죠. 좀 더 정확히 말해서 편집자가 제게 그
런 제안을 할 수 있었죠. 한 번도 이런 관
점으로 생각한 적이 없었는데, 선생님 말
씀이 맞는 것 같군요.

『산책』은 『도련님의 시대』가 출간된
지 얼마 되지 않아 고단샤에서 출간됐습니
다. 고단샤는 제게 먼저 공상과학 만화
를 제안했습니다. 그래서 『지구빙해사기
地球氷解事紀』(미우)를 발표했습니다. 그리
고 『원수사전 原獸事典』(미우)도 발표했죠.
하지만 두 작품 모두 성공하지 못했고, 다
음 작품으로 무엇을 할 수 있을지 생각하
던 참에 잡지 『모닝』의 편집자 츠츠미 야
스미츠(堤康充)가 제게 참신한 제안을 했습
니다. 1991년 제가 처음으로 앙굴렘에 갔
던 시기였습니다.

선생님 작품이 아직 한 권도 프랑스어로 번역되
지 않았을 때였군요….

네, 그때 전 제 작품을 알리려고 일본어
로 된 제 책들을 프랑스에 몇 권 가져갔습
니다. 제가 앙굴렘 방문단의 일원으로 초
대받았던 건 순전히 피에르 알랭 지게티
(Pierre-Alain Szigeti) 씨가 당시 『모닝』에서 일했
던 덕분이었습니다. 그분은 캐나다에서 영
어로 출간된 『도쿄 킬러 海景酒店』를 읽고
나서, 약간 유럽 만화처럼 그림을 그리는
일본 만화가를 발견하자 관심을 보였습니
다. 그래서 앙굴렘 페스티벌 초대자 명단
에 제 이름을 넣었던 겁니다. 그해 우리 일
행은 열댓 명쯤 됐습니다.

그때 우리가 처음 만났던가요?

아닙니다, 그해는 아니었습니다…. 그때
어떤 작가와 만나고 싶으냐는 질문을 받
고, 스퀴텐, 빌랄(Bilal)[5], 뫼비우스(Mœbius, 장
지로), 그리고 선생님을 만나게 해달라고
요청했습니다. 아, 제가 작성한 목록에는
티토(Tito)[6]도 있었습니다. 결국 뫼비우스와

1991년 처음 만난
뫼비우스와 함께

『산책』

티토만을 만났죠. 아마 선생님껜 알리지 않았나 보죠? 아니면 선생님 일정이 너무 빡빡했을 수도 있고요.

어쩌면 당시 우리가 일본 만화를 약간 불신했을 수도 있고요. 우리가 잘 모르는 건 우리와 상관없는 것처럼 느껴잖아요. 『산책』은 첫 앙굴렘 여행에 대한 일종의 응답이라고 할 수 있을까요?
아니요, 그 책 작업은 이미 시작된 상태였습니다…. 산책에 관한 만화 혹은 만화 자체가 일종의 산책이 될 만한 만화를 시도해볼 생각이 없느냐고, 제안한 사람은 오히려 츠츠미 야스미츠였습니다. 그렇게 이 작품은 그의 아이디어에서 출발했습니다. 그는 오즈 야스지로의 영화에서 영감을 얻은 뭔가를 생각하고 있었습니다. 전 그걸로 어떤 결과물을 만들 수 있을지 확신이 없었지만, 한번 해보기로 마음먹고 그의 제안을 수락했습니다. 『무능한 사람 無能の人』의 작가, 츠게 요시하루는 당시 이런 종류의 작업을 했습니다. 편집자 츠츠미는 분명히 츠게의 작품과 비슷했을 제 초고를 거절했습니다. 전 처음부터 모든 걸 다시 시작하면서 동네를 자주 산책했습니다. 그리고 걸으면서 인상 깊었던 것

들을 그렸습니다. 그랬더니 이번에는 편집자가 제 도판이 무척 마음에 든다고 했습니다. 그가 "아, 기분 좋다" 혹은 "정말 멋지다!" 같은 직접적인 묘사는 삭제하라고 충고했던 일이 기억납니다. 그는 이런 글을 피하고 싶어 했습니다. 그는 그림으로만 되도록 많은 걸 표현하자고 했습니다.

편집자가 그렇게 개인적이고 비상업적인 기획을 했다는 사실이 참으로 재미있습니다. 유럽에서는 있을 수 없는 일 같습니다만….
당시 츠츠미 야스미츠는 『모닝』의 편집장이었습니다. 그는 뭔가 새로운 것을 시도하고, 일본 만화와 전 세계에서 출간되는 만화들을 연결하고자 진정으로 노력한 사람이었습니다. 그의 어려운 요청을 듣고 전 도전하고 싶은 욕심이 생겨 작업을 시작했습니다. 제 그림에서 글이 조금씩 사라지다가 결국 완전히 사라졌습니다. 츠츠미는 제 원고를 보고 무척 기뻐했죠.

'편집자'라는 말이 일본과 프랑스에서 같은 의미로 사용되지 않는다는 사실을 잘 보여주는 사례군요. 선생님은 주로 정기간행물에 작품을 연재하셨으니 단행본 출간 경우와 달리 공동 작업

이 더 힘들지는 않았나요?
일본의 모든 편집자가 츠츠미처럼 대담하지는 않습니다. 하지만 일반적으로 일본에서는 편집자가 작가의 창작 활동에 많이 개입하는 건 사실입니다. 프랑스의 경우와 많이 다른가요? 항상 작가가 작품을 기획하고 제안하나요?

프랑스에선 편집자가 작품 내용에 개입하는 경우가 매우 드뭅니다. 어떤 주제를 제안한다는 건 작가의 특권을 침범하는 행위라고 생각하죠. 일본에서 편집자는 매니저이자 공동 시나리오 작가 역할까지 합니다. 원고 마감일을 살피고, 작가를 안심시키고, 자료 조사, 재정 업무도 도와줍니다. 일반적으로 담당 작가에게 언제든지 필요한 도움을 줍니다. 제게 그들은 매우 귀중한 존재입니다. 좋은 편집자는 작가의 생각까지 간파해서 성공할 수 있게 이끌어 줄 수도 있죠.

프랑스에선 선생님처럼 작업 방식이 개성적인 작가의 작업에 편집자가 간섭한다는 건 있을 수 없는 일이라고 생각합니다. 그런데 일본에서는 대다수 주요 작가가 그걸 자연스럽게 받아들이는군요. 저도 프랑스에선 편집자가 작가의 창작 활동에 개입하지 않는다는 말을 들은 적

이 있습니다. 그럼, 원고를 진행하는 동안 누구와 의논하는지 궁금하군요.

예를 들어 저나 프랑수아 스퀴텐, 프레데릭 부알레도 그렇지만, 중요한 논의는 화가와 시나리오 작가 둘이서 합니다. 우리는 작품의 모든 면, 예를 들어 연출, 자료, 책의 형태를 두고 생각을 나누죠. 하지만 아무리 가까운 사이에도 이런 모든 문제를 편집자와 논의하긴 어렵습니다.
일본에서 편집자는 화가와 시나리오 작가 사이에서 중재자 역할도 합니다. 가끔은 화가가 시나리오 진행에 대해 자신의 의견을 솔직히 털어놓기도 합니다. 일본에서는 갈등이 생길 것을 염려해서 당사자에게 직접 말하지 않는 경향이 있습니다. 그래서 글이나 그림에 대한 솔직한 의견을 편집자에게 말하기를 선호합니다. 편집자가 이 의견에 동의하면 시나리오 작가와 화가 사이에 문제가 발생하지 않게끔 당사자에게 수정 요구를 전달하죠.

저로선 작가와 화가가 중재자에게 도움을 청하는 상황을 상상하기 어렵군요. 시나리오 작가가 화가와 장기간 공동 작업할 때 작가도 그림 작업에 개입하고, 화가도 글 작업에 개입합니다. 각자 상대의 영역에 도전한다는 거죠.

『겨울 동물원』

제가 장 다비드 모르방(Jean-David Morvan)[7]과 함께 『나의 해 Mon année』를 작업할 때 그런 문제에 부딪혔습니다. 조금 당황했죠. 처음 제게 계획을 제안했을 때 그는 앞으로 우리가 시나리오를 함께 발전시켜야 한다고 생각하고 있었습니다. 그래서 작업을 시작하기 전에 현장을 답사하러 갔을 때에도 정확하게 화면에 옮길 장소를 지정하지 않았습니다. 함께 생각하고 의논해야 한다고 생각했던 게 분명합니다. 하지만 전 이런 방식이 놀라웠습니다. 왜냐면 전 시나리오 작가가 자기 생각대로 혼자 시나리오를 완성하는 거라고 생각했거든요. 어쨌든 일본에서는 그렇게 합니다.

네, 이 주제는 다시 다루겠지만 상황이 약간 다릅니다. 어쨌든 제 경우엔 의견을 전달해주는 편집자의 존재는 상상조차 하지 않았을 겁니다. 프랑수아 스퀴텐은 제게 할 말이 있으면 제게 직접 말하죠. 저도 그렇게 하고요. 편집자가 중재자 역할을 한다는 건 생각하지 못했습니다.

하지만 합의에 이르지 못하면 누군가가 중재해야 할 텐데, 그럴 땐 어떻게 하시죠?

제삼자가 중재하기를 기다리기보다 둘이 함께 해결책을 찾으려고 합니다. 전 A라고 생각하는데 그가 B라고 생각하면 둘이 모두 동의할 수 있는 C를 찾으려고 노력하죠.
알겠습니다…. 그런 식으로 일하려면 정말로 마음이 맞아야겠네요.

네, 호의가 결정적 요인이죠. 우리 관계가 온전히 직업적인 것만은 아닙니다. 물론 유럽의 모든 화가와 시나리오 작가가 이렇게 일을 진행한다는 말은 아닙니다만, 편집자가 창작에 개입하는 일은 거의 없습니다.
제 생각에 일본에서 편집자가 중재하지 않는다면 규칙적으로 일할 수도 없고, 장기간 일할 수도 없을 것 같습니다. 시나리오 작가와 끊임없이 토론해야 한다면, 작업을 진전시키지 못할 것이 분명하니까요. 그래서 편집자가 개입하는 거죠.

『산책』

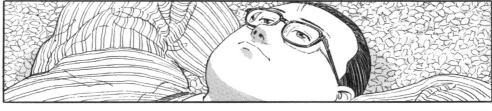

『산책』으로 돌아가겠습니다. 이 작품을 만드시면서 특히 그래픽에서 뭔가를 찾은 느낌이 드셨나요? 머릿속에서 뭔가 찰칵! 하는 걸 느끼셨나요?
네, 그런 것 같습니다. 첫 장부터 느끼진 못했지만 작업을 진행하면서 이건 이제까지 만화 세계에서 존재하지 않았던 어떤 것이라는 생각이 들었습니다. 츠츠미도 저와 생각이 같았습니다. 하지만 이 작품이 『모닝』에 실렸을 때 사람들의 관심을 끌지는 못했습니다. 조금 실망했지만 놀라지는 않았습니다. 그래도 전 이것이 과연 제가 가야 할 길인지 의심하고 망설였습니다. 저만의 만족을 찾으려는 것은 아닌가 싶었고, 독자들은 만화에서 고전적인 의미의 서사를 기대하는 것 같다는 생각이 들기도 했습니다. 그렇게 내일을 기약할 수 없는 시도였지만, 그런 점들이 제가 계속해서 『산책』을 작업하는 데 장해가 되진 않았습니다.

제 생각엔 선생님에게 내적 변화도 있었을 것 같습니다. 특별한 기분을 느끼셨을 것 같은데….
그렇습니다, 놀랍게도 저는 실제로 산책하면서 점점 더 새로운 아이디어가 떠올랐습니다. 그래서 이 방향으로 더 연구해야겠다는 생각이 굳어졌습니다.

『산책』은 프랑스에서 출간된 선생님의 첫 책이기도 합니다. 1995년 카스테르만 출판사에서 출간됐죠.
그 책이 그리 많이 팔리진 않았던 것 같습니다. 프랑스어 초판본이 일본에서보다 더 큰 반향을 일으킨 건 아니었던 것 같습니다.

비록 상업적으로 크게 성공하진 못했지만 엄청난 영향을 끼쳤습니다. 이 책은 저처럼 일본 만화에 고정관념이 있던 만화 애호가들을 깜짝 놀라게 했습니다. 일본 만화에 대해서는 흔히 폭력적인 액션 장르나 단순한 서사의 코믹 장르가 전부라는 선입견이 있었는데, 이 책을 통해 매우 섬세한 그림체로 독자를 성찰로 이끄는 작품을 발견하게 된 겁니다.
반응이 조금씩 있었습니다…. 전 이 만화를 일본 독자들보다 유럽 독자들이 더 공감하리라곤 상상조차 못 했습니다. 기대하지 않았던 호평도 있었죠. 시를 읽는 것 같다든가 음악을 듣는 것 같다고 했습니다. 전 아주 행복했습니다.

선생님은 대사가 거의 없는 작품 『산책』을 통해 아주 섬세한 어떤 것을 시도하셨습니다. 그림만으로 독자들의 관심을 끈다는 것이 얼마나 어려

『산책』

운 일인지, 우린 너무나 잘 알고 있습니다…. 전대단히 극단적인 이런 시도가 이후 선생님 작품 세계가 진화하는 데 매우 중요한 계기가 됐다고 생각합니다.

그렇습니다. 『산책』은 만화의 가능성에 대한 제 믿음을 공고히 해줬습니다. 그래서 이후 다른 작품들, 특히 『개를 기르다』에 실린 단편들에 몇 가지 요소를 다시 사용하면서 발전시켰습니다. 제가 그리는 이야기의 출발점은 지극히 단순하지만, 이야기의 세부적인 것들을 말할 때 시간을 들여 아주 섬세한 차이까지 묘사합니다.

『산책』에서 시작한 서술 방식은 『고독한 미식가』에서 일화를 더 강조하며 확대 적용됐습니다. 이 책을 만드시면서 선생님은 시나리오 작가 쿠스미 마사유키와 함께 이러한 사색적인 암시와 만화 독자가 보다 쉽게 수용할 수 있는 어떤 것을 접목시킬 수 있는 방법을 발견하신 것 같은데요.

네, 『산책』 이후 『고독한 미식가』를 네댓 해 그렸습니다. 그리고 이 책은 일본에서 성공을 거뒀습니다. 독자들이 어쨌든 글이 있다고 생각한 것 같습니다. 유머도요…. 재밌게도 『고독한 미식가』는 일본 시장에서 가장 큰 성공을 거둔 작품 중 하나인데, 처음에 전 이 기획을 거부했습니다. 시나

리오는 마음에 들었는데 제가 이 이야기를 그리기에 이상적인 만화가가 아니라는 생각이 들었습니다. 시나리오 작가인 쿠스미 마사유키는 오래전부터 다른 만화가와 일했는데, 이 이야기는 그에게 더 잘 맞는 것 같았습니다. 하지만 편집자가 절 고집했습니다. 보세요, 편집자가 늘 개입한다니까요…. 그는 후소사(扶桑社) 출판사의 책임자였습니다. 그는 제가 이 이야기를 그릴 수 있는 유일한 사람이라고 했습니다. 게다가 글과 그림이 명확하게 일치하지 않는 만화를 원했습니다. 뭔가 조화롭지 않은 걸 찾고 있었던 거죠. 전 그의 말을 듣고 대체 어떻게 부조화하게 그림을 그려야 할지 잘 알 수 없었지만, 결국 그

의 제안을 승낙하고 말았습니다. 전 어떻게 해야 할지 고민했습니다. 음식 관련 만화이잖습니까? 음식을 그리기도 어려운 데게다가 식욕을 돋우게 그리기는 더 어려운 일이었습니다. 독자들에게 미각을 전달하려면 주인공이 매력적이어야 하고, 음식 맛은 그의 느낌을 통해 전달해야 했습니다. 주인공이 먹은 음식 맛을 스스로 전달하게 해야 했습니다. 그러지 않고 그냥 음식 그림만 그려놓으면 아무 맛도 없을 테니까요. 전 주인공의 표현, 동작, 주변 환경 등에 주의해 그리면서 각각의 일화에 유효한 새로운 아이디어, 새로운 전략을 찾아야 했습니다. 그저 클로즈업해서 음식만 그려놓으면 감흥이 없으니까요.

크리스토프 블랭(Christophe Blain)의 책 『알랭 파사르와 함께 하는 요리 En cuisine avec Alain Passard』를 읽어보셨나요? 제 생각엔 큰 성공을 거둔 것 같은데요.

네, 책을 살펴보긴 했습니다. 읽고 싶더군요. 일본에도 번역되면 좋겠습니다. 제 생각에도 잘 팔릴 것 같습니다.

크리스토프 블랭이 『고독한 미식가』를 염두에 뒀는지는 모르겠지만 발상이 선생님 생각과 상당히 유사합니다. 그도 결국 우회해서 같은 결론에 도달한 것이 분명해요. 블랭은 음식보다

이 유명한 셰프와 그를 보좌하는 팀의 열정을 더 많이 보여줍니다. 그들의 몸짓과 표정, 때로는 음식을 맛보는 순간 그의 감정을 통해 그들의 열정을 체험하게 합니다. 그의 도박은 성공했어요. 선생님 작품처럼 그의 작품도 식욕을 자극합니다. 구미가 당기는 책이라고 말할 수 있죠. 『선생님의 가방』 식사 장면도 마찬가지입니다. 크리스토르 블랭은 또 다른 방법을 추가했습니다. 바로 색입니다. 색은 음식의 맛을 연상하는 데 도움이 됩니다. 흑백으로 표현하기는 어렵죠.

이렇게 인물의 반응으로 연상하게 하는 방식은 만화에서 에로티시즘을 되살릴 훌륭한 방법이 될 겁니다.

선생님도 제가 초기에 그렸던 것과 같은 에로틱한 만화에 관심이 있습니까? (웃음)

네, 하지만 생각을 달리해서요. 직접 에로틱한 장면을 보여주기보다 인물의 반응에 주목하는 에로틱한 이야기를 상상할 수 있잖습니까? 결말이 중요한 이야기가 아니라 욕망을 더 느끼게 하는 이야기를 구상하는 거죠. 에로틱한 효과를 더 강조하기 위해서 말이죠.

네, 좋은 생각이군요. 에로티시즘이라는 주제로 뭔가 새로운 것을 한다, 성행위만이 아니라 그걸 둘러싼 모든 것, 행위 전 혹은 행위 중 상태를 그리는 게 아니라… 그거

『선생님의 가방』

재밌겠는데요! 하지만 쉽지 않겠어요. 더 연구해야겠습니다! 그런데 막상 어떤 연구를 해야 할지 잘 모르겠네요…. (웃음)

확신하건대 그 이야기는 선생님의 현재 그래픽 스타일, 이야기하는 방식과 잘 맞을 겁니다. 가와카미 히로미의 소설[8]을 각색한 『선생님의 가방』에서 선생님은 음식에 대한 접근법을 쇄신했고, 몇 컷의 멋진 에로틱한 장면으로 만드는 데 성공하셨습니다.

그것이 이 계획의 여러 어려움 중 하나였습니다. 소설의 작가처럼 주인공이 여성이었는데, 여성이 주인공으로 등장하는 작품은 제가 처음 해보는 작업이었습니다. 남성 등장인물에게는 쉽게 동화될 수 있었

츠키코, 『선생님의 가방』 주인공

『아버지』의 초판 표지

지만 여주인공의 감정을 이해하기는 몹시 어려웠습니다. 그녀의 감정, 감각을 어떻게 가시적으로 그려내야 할지, 정확한 표현을 어떻게 찾아야 할지 모르겠더군요. 저는 인물들을 정확히 그리려고 원작 소설을 옆에 뒀습니다. 하지만 젊은 여인의 반응을 그리기는 쉽지 않았습니다. 그러다 작업이 진행되면서 조금씩 수월해졌죠. 결국 원작 소설의 작가 가와카미 히로미 씨는 제가 만화로 해석한 결과물을 인정해 줬습니다.

좀 거슬러 올라가보죠…『열네 살』만큼 충격적이진 않지만 선생님 작품 중에서 가장 강렬하고 성공적인 작품이 『아버지』입니다. 선생님 작품 세계에서 중요한 단계에 있다고 볼 수 있죠.

네, 제가 애정을 많이 느끼는 책입니다. 이 작품에도 역시 시장성에 대한 부담에서 벗어나 일할 수 있게 용기를 준 편집자의 개입이 있었습니다. 제가 이 책의 후기에도 썼듯이 이 작품을 시작하게 된 것은 10

년 넘게 부모님 댁에 가지 않았기 때문이 었습니다. 당시에 전 여행을 할 수가 없었 습니다. 시간도 없었지만 고향에 가야 할 특별한 이유가 없었습니다. 부모님께 가끔 전화했지만, 그마저도 자주 하지 못했습니 다. 생일처럼 계기가 있을 때만 전화했죠. 친척 중 몇몇은 제가 그렇게 오랫동안 가 족에게 돌아가지 않는 게 이상하고, 그 이 유가 궁금하다고 했습니다. 하지만 전 그 저 가족이 모두 잘 지낸다는 걸 알았기에 그걸로 충분했습니다. 그러던 어느 날 고 향 친구들이 절 불렀습니다. 마침 취재하 러 교토에 갈 일이 있었기에 돗토리에 들 렀습니다. 그렇게 십 년 동안 떠나 있었던 고향을 다시 찾았습니다. 전 그곳이 그렇 게 아름답다는 걸 잊고 있었습니다. 아니 어쩌면 전혀 모르고 있었습니다. 어쨌든 그때 그걸 새삼스럽게 깨달았죠.

선생님이 오지 않는다고 가족들이 불평했나요?
부모님은 아무 말씀도 안 하셨습니다. 그

런 일로 불평하시는 분들이 아닙니다. 주 변에는 부모가 때로 짜증날 정도로 요구 하는 게 많다고 호소하는 사람들이 있지 만, 제 부모님은 전혀 그러지 않으셨어요. 제게 오라고 하지도 않으셨고, 아무것도 요구하지 않으셨습니다. 오히려 제게 일로 바쁜데 무리해서 오지 말라고 하셨습니 다. 그러다가 그때 전 가족과 친척, 삼촌을 만나러 갔습니다. 그분들은 진심으로 너그 럽게 절 환영해주셨죠. 변함없는 모습으로 여전히 친절한 분들이었습니다. 전 그분들 에 대해 전혀 신경 쓰지 않았는데, 그분들 은 멀리 떨어져 있어도 언제나 절 지켜보 고 계셨다는 걸 알았습니다. 그때 제가 어 린 시절에 자주 올라가 뛰놀던 작은 언덕 에도 갔습니다. 거기엔 돗토리현 전경이 내려다보이는 공원이 있습니다. 그렇게 어 린 시절을 보낸 도시를 다시 찾았고, 그 모 든 걸 다시 보며 무척 감동했습니다. 그 공 간은 저의 일부이고, 거기서 제가 태어났 으며, 그곳이 없었다면 지금의 저도 없다

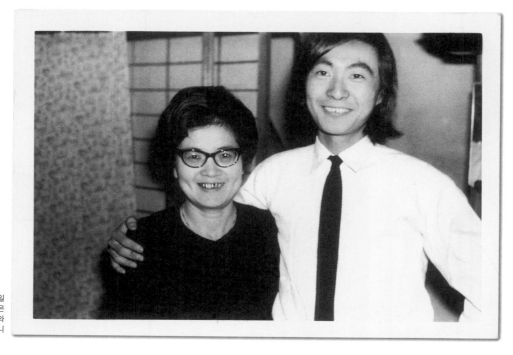

는 생각이 들었습니다. 전 거기가 제 출발점이고, 언젠가 돌아갈 지점이며, 언제든 돌아갈 수 있는 곳이라는 걸 깨달았습니다. 그리고 갑자기 부모님이 너무도 고마웠습니다. 제 주변의 모든 사람, 어린 시절 친구들, 삼촌들, 숙모들, 특히 부모님이 제가 지금의 제가 되는 데 깊이 이바지하셨음을 알았습니다. 자식은 부모를 잘 안다고 믿지만, 사실은 아는 게 별로 없다는 걸 깨달았습니다. 부모는 자식을 늘 걱정하지만, 자식은 부모를 훨씬 덜 걱정합니다. 이것이 제가 이해한 가족의 진실입니다.

제가 경험한, 조금 혼란스러운 이런 감정이 바로 『아버지』의 기원이 됐습니다. 전 이 작품에 대한 아이디어가 생기기 전에 고향 돗토리를 배경으로 만화를 그리려고 했던 적이 있었죠. 시골 마을의 부모와 자식들 관계를 다룬 만화를 그리고 싶다는 희망을 어느 편집자에게 전했습니다. 그는 제 생각이 마음에 들지만 이 주제만으론 독자들에게 너무 교훈적으로 비칠

수 있다며 뭔가를 보태야 한다고 말했습니다. 그때 어린 시절 겪었던 화재가 생각났고, 그 사건을 이 이야기의 지렛대로 사용하기로 했습니다. 그렇게 줄거리를 짜면서 제가 아버지에 대해 거의 아무것도 모른다는 사실을 새삼 깨달았습니다. 그래서 아버지가 실제로 어떤 사람이었는지 알아보려고 고향으로 돌아가는 인물을 상상했습니다. 그렇게 조사를 시작하면서 자료를 수집하러 돗토리로 돌아갔습니다. 그리고 조금씩 시나리오를 썼습니다. 그곳은 제가 자란 곳이고, 구석구석 잘 알고 있어서 그림으로 그리기는 쉬웠습니다. 묘사, 사건, 일화 등 깊이 생각할 필요도 없었습니다. 모든 게 자연스럽게 떠올랐습니다.

첫 인터뷰에서 말씀하신 것처럼 『아버지』는 일종의 자서전입니다. 하지만 선생님 개인적인 요소가 많이 들어 있어도 서사 자체는 픽션이죠.
맞습니다. 서사는 제가 지어낸 허구지만, 전반적인 구조와 감정은 제 개인 경험에

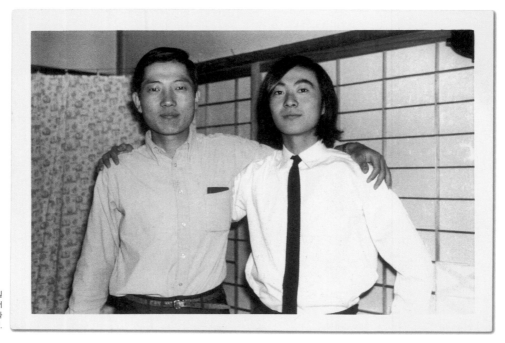

1968년 10월 13일
부모님 댁에서
21세 다니구치와
작은형.

서 가져왔습니다. 전 아버지에 대해 만화에 묘사한 것과 같은 걸 느꼈습니다. 젊은 시절 제 마음 깊은 곳엔 아버지처럼 되고 싶지 않다는 생각이 있었습니다. 그런 생각을 은밀히 품고 있었죠. 아버지의 삶은 멋진 삶이 아니라고 생각했습니다. 그런데 다른 뭔가가 있었다는 걸 알게 됐고, 이 작품에서 그걸 표현하고 싶었습니다.

주인공을 '아버지'라는 역할에서 벗어난 한 사람의 인간으로 그리셨습니다.
그렇습니다.

그런데 불행하게도 이 인물에게선 죽는 순간에야 인간적 차원이 드러납니다.
네, 그것이 이 이야기의 우울한 면입니다. 주인공은 아버지가 사라진 후에야 아버지를 발견합니다. 하지만 전 아버지가 돌아가시기 전에 이런 걸 알게 됐습니다. 저희 아버지는 지금 살아계십니다.

그래서 이 만화는 이야기보다 그 이야기를 그리는 행위 자체에 치유력이 있었을 것 같습니다.
이 만화에서 주인공은 아버지가 사망한 후에서야 비로소 여러 가지를 이해하지만, 전 자식이 아버지가 세상을 뜨기 전에 인간으로서의 아버지를 온전히 발견해야 한다는 생각을 전달하고 싶었습니다. 그래서 자식은 아버지가 돌아가시기 전에 자기가 품고 있던 감정을 직접 전달하는 편이 낫다는 걸 독자들이 스스로 느낄 수 있게 하려고 노력했습니다. 저 자신도 깨달은 지 얼마 되지 않은 사실을 이 만화를 통해 말하고 싶었습니다. 뒤늦게 후회하지

않도록 자기 감정을 표현하고, 아직 가능할 때 부모와 그걸 공유하고, 원한을 품고 있지 않도록 노력해야 한다는 겁니다. 이게 제가 전달하고 싶었던 메시지입니다. 전 고향을 떠난 사람들이 품고 있는 감정을 표현하고 싶었고, 그들이 마음속 깊이 이런 행복을 간직하고 있다는 것과 이 행복을 재발견할 수 있다는 걸 느끼게 해주고 싶었습니다. 나이 든 사람조차도 대부분 자기 부모를 제대로 알지 못합니다. 부모를 이해할 기회를 놓치지 말아야 한다는 걸 우리는 너무 늦게 알게 됩니다.

『아버지』는 선생님이 부모님께 헌정하는 책이군요. 이 이야기를 보면 부모님과의 관계에 어떤 변화가 있었을 것 같습니다.

『아버지』

부모님도 이 책을 읽으셨지만, 어떤 생각을 하셨는지, 이 책이 마음에 드셨는지 전혀 모릅니다. 아무 말씀도 안 하셨으니까요. 이 작품이 출간됐을 때 돗토리에서 가족과 친구들이 모여 출간기념 파티를 했습니다. 그때 부모님은 매우 행복해 보였지만 정작 이 책에 대해서는 말씀이 없었습니다. 전 부모님이 제게 베풀어주신 모든 것에 대한 보답으로 조금이라도 효도했다는 기분이 들었습니다.

그분들에겐 감정을 말로 표현하기가 어려웠을 수도 있겠네요.
저희 부모님은 쉽사리 감정을 표출하거나 공유하는 타입이 아닙니다. 남이든 자녀든

칭찬도 거의 하시지 않습니다. 아마 시대 탓도 있겠죠. 그 세대 사람들은 말이 별로 없고 자녀와도 대화가 거의 없었습니다.

그건 전후 일본 사회와 관련 있는 세대 특징인가요, 아니면 그분들 성격인가요? 전쟁과 종전으로 고되고 충격적인 삶을 살았던 세대잖아요….
전 저희 부모님이 뭐든 표현하시는 걸 본 적이 없습니다. 그건 아마 그분들 기질과도 관계가 있을 겁니다. 우리 가족은 서로 속마음을 털어놓지도 않고, 화를 내는 일도 거의 없습니다.

『아버지』는 자연스럽게 과거를 재해석하게 하는 상가에서의 밤샘 장면 등 구성이 매우 훌륭합

『아버지』

니다. 이런 구조를 어떻게 개발하셨나요?

많은 것에서 영향을 받았습니다. 그중엔 구로사와 아키라의 영화 『살다 生きる』가 있습니다. 영화를 보면 사람들은 주인공을 매장하는 순간에 그가 마을을 위해 했던 모든 걸 알게 됩니다. 이 영화를 기억하시나요? 영화에서 아들은 장례식을 치르는 동안 아버지가 생전에 어떤 사람이었는지 알게 되죠.

어떤 면에서는 『아버지』와 『열네 살』은 주제 면에서 상당히 유사합니다. 두 작품에서 등장인물은 바꾸고 싶고 바로잡고 싶은 어린 시절로 돌아갑니다. 『아버지』에서는 이런 욕구가 단지 심리적 차원에서 드러나지만, 『열네 살』에서는 꿈으로 실현됩니다. 이런 아이디어의 기원이 무엇인지 기억하시나요?

이 두 이야기 이면에는 어떤 순간이나 상황에서 사람이 느끼는 단순한 생각이 숨어 있습니다. 이런저런 순간에 우리가 이런저런 선택을 했다면 혹시 우리 삶이 지금과는 전혀 달라지지 않았을까 하는 생각 말입니다. 누구나 '내가 그때 다른 선택을 했다면 나는 지금과 다른 상황에 있지 않을까' 하는 환상을 품은 적이 있을 겁니다. 그런 환상을 만화로 표현해보자고 생각했습니다. 그러면서 제가 전하고 싶었던 메시지는 지금 이 순간을 온전히 살아야 한다는 거였습니다. 과거를 후회하지 말고 현재를 온전히 살라는 거죠. 그것이 등장인물이 과거로 돌아가는 경험 덕분에 배운 교훈이고, 현재로 돌아와서 전하는 메시지입니다.

『열네 살』의
초판본 표지

생각건대 환상의 세계와 내면적인 분위기가 결합한 이런 작품을 만드시면서 연재물 작가처럼 일할 순 없을 것 같은데요. 그림 작업을 시작하시기 전에 시나리오 작업을 평소보다 더 많이 하셨나요?

그렇지 않습니다…. 『블랑카』와 마찬가지로 결말을 정해놓고 이야기를 시작하지 않았습니다. 하지만 제가 그림을 그리는 시점은 실제로 여러 가지 요소가 이미 확정됐을 때입니다. 처음부터 과거로 돌아간다는 설정이 있었습니다. 어린 시절로 돌아가는 장면은 사실적이고, 있을 법하게 표현하고 싶었습니다. 주인공에게 일어난 일이 어쩌면 사실이고, 가능한 일이라는 느낌이 들게 하고 싶었습니다. 처음에 제 머릿속에는 이 생각밖에 없었습니다.

마음의 동요, 당혹감, 상실감을 연출하시려고 했을 뿐 독자들이 환상의 세계에 빠지기를 원하셨던 건 아니었군요.

그렇습니다…. 공상과학 만화에서처럼 순간적으로 과거로 이동하는 게 아니라 과거로 돌아갔음을 조금씩 알게 되는 거죠. 이 작품 성공의 관건은 독자들에게 주인공이 정말로 어린 시절로 돌아갔다는 느낌이 들게 하는 데 있었습니다. 제 생각엔 이렇게 과거로 돌아가는 과정을 표현한 장면은 성공한 것 같습니다. 처음엔 1장이 가장 중요하다고 생각했습니다. 하지만 주인공이 과거로 돌아가서 젊은 나이의 부모님을 만나는 순간, 많은 생각이 들었습니다. 그런 부모님을 보는 주인공의 느낌을 되도록 정확하게 전달하고 싶었습니다. 주인공은 충격과 감동을 받습니다. 이런 감정을 잘 전달할 수 있을까, 이런 감정에 맞는 장면을 구성하기가 너무 어렵지 않을까, 생각했습니다. 저 자신이 진정으로 주인공이 돼야 했습니다. 과거로 돌아간다는 주제만으로는

이야기 전체에서 흥미를 느끼게 하기에 충분치 않았습니다. 그럴 때 아버지가 왜 아무 설명 없이 사라졌는지, 주인공이 그 이유를 알아내려고 사건을 추적한다는 아이디어가 떠올랐습니다.

이 이야기에서 완벽하게 성공한 요소는 바로 행동과 사고의 분리입니다. 실제로는 매우 민감한 문제지만, 육체와 정신의 분리가 아주 자연스럽게 표현됐습니다. 주인공의 육체는 청소년이지만 의식은 성인입니다. 존재의 이런 이중적인 상태가 매우 명확하고 섬세하게 연출됐죠….

그런 설정도 역시 작업하면서 아이디어가 떠올랐습니다. 성년의 지식이나 경험을 갖춘 채 과거로 돌아가면 어떻게 행동해야 할지, 어린 시절의 자신보다 모든 걸 더 잘 알고 있을 테니 그 덕분에 특별한 능력을 발휘하게 된다는, 그런 아이디어였죠.

예를 들면 청년기에 소녀를 대할 때 느끼는 수줍음, 욕망, 신중함이 뒤섞인 감정 같은 것이 있죠.

『열네 살』

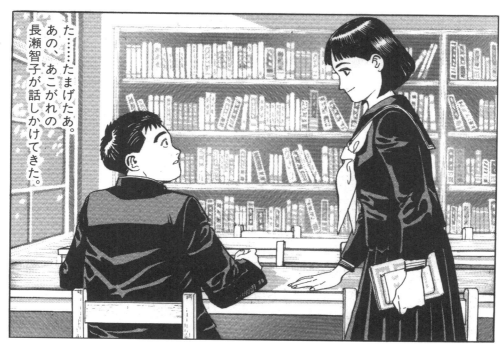

た……たまげたぁ。
あの、あこがれの
長瀬智子が話しかけてきた。

『열네 살』

주인공의 의식은 자신을 성인으로 자각하고 있어서 소녀에 대한 이런 감정을 스스로 억제합니다. 그건 마음속으로만 떠올리는 이미지, 독자들도 잘 이해하는 이미지에 관한 이야기입니다. 거기서 전 개인적인 환상을 거의 노골적으로 드러냈습니다. 왜 자신이 어린 시절 좋아하던 소녀와 대화조차 시도하지 않았는지, 주인공이 의아하게 생각하는 장면은 실제로 제가 마음속에 품었던 의문을 반영한 것이기도 합니다. 어린 시절에 마음에 들었던 여자아이들과 대화하고 싶었던 적이 여러 번 있었지만, 결국 그들을 못 본척했습니다. 수줍음이 너무 많았던 거죠. "자, 어서 말해봐."라고 속으로 여러 번 재촉했지만, 한 번도 말을 걸었던 적은 없었습니다. 지금의 제가 그 시절로 돌아간다면, 어떻게 해야 할지 당연히 알겠죠.

『아버지』처럼 『열네 살』에서도 가장 충격적인 점은 독자가 자신도 비슷한 경험을 했다고 느낄 만큼 공감할 수 있는 감정의 정확성입니다. 만화에서는 자주 볼 수 없는 현상이죠.

저는 저 자신의 감정, 경험, 후회, 어린 시절의 환상 같은 주제를 계속해서 작품에 가져왔습니다. 가장 민감한 문제는 가족 구성원 간의 관계를 효과적으로 표현하는 것이었습니다. 그래서 이야기를 구성하기 전에 인물들의 상관관계를 보여주는 도표를 그렸습니다. 당시는 전쟁 중이었으니 주의해서 사람들의 관계부터 정리했습니다. 하지만 작업하는 동안 여러 가지 문제가 생겼습니다. 예를 들면 아버지가 등장하는 주요 장면을 작업할 때까지도 아버지의 인생관이 어떤 것인지 몰랐습니다.

이 작품을 그리면서 뭔가 아주 강렬한 걸 발견했다는 기분이 들었나요? 아니면 나중에 이 작품이 다른 작품들보다 특별해 보였나요?

이 책은 프랑스에서 번역 출간되고 나서야 널리 알려졌습니다. 일본에서 출간됐을 때 주목받지 못했죠. 저 자신도 이 책을 작업하면서 다른 책보다 더 많이 알려지리라고 예상하지 않았습니다. 오히려 『아버지』를 더 성공한 작품으로 간주했습니다.

네, 하지만 『열네 살』에는 미국인들이 '하이 콘셉트*'라고 부르는 매우 강렬한 아이디어가 있습니다. 아마도 독자들은 그런 점을 잊지 못했겠죠. 전 별로 그렇게 생각하지 않습니다. 이 작품을 만들면서 일본 독자들이 가장 흥미를 느끼는 주제를 모색했습니다. 그렇게 '사라진 아버지'라는 주제에 착안한 거죠. 일본 독자들은 아버지가 인생을 다시 시작하려고 떠나는 순간까지 자신에게 정말로 중요한 게 뭔지 모르고 살았다는 이야기를 쉽게 이해할 수 있을 겁니다. 이 책이 번역됐을 때 전 서양 독자들이 이런 정신 상태를 이해하지 못할까 봐 걱정했습니다.

그게 일본인들의 고유한 현상이라는 건가요?
네, 일본에 이런 현상이 있습니다. 이 현상을 가리키는 '조하츠(증발 蒸發)'라는 단어까지 있습니다. 일본 독자들은 성인이 된 자식이 아버지가 증발하려는 이유를 이해하고, 그가 떠나게 내버려두는 상황을 이해합니다. 하지만 유럽 독자들도 그럴 수 있을지 궁금했습니다.

서양에서 그 '증발'이란 것이 보편적 사회 현상으로 확인됐다고 말하긴 어렵겠지만, 그런 상황에 대한 환상은 보편적일 것 같습니다. 누구나 살아가면서 어느 날 모든 걸 버리고 떠나서 새로운 기회를 찾겠다는 생각을 한 번쯤은 해보겠죠.
유럽에서 많은 아이가 『열네 살』을 읽고, 이 이야기를 좋아하고 이해한다는 사실이 제겐 무척 놀라웠습니다. 아이들이 이렇게 후회하고, 과거로 돌아가고 싶어 할 수도 있다는 건 상상조차 못 했으니까요.

『열네 살』

아이들에겐 우리와 정반대 환상이 있는 것 같습니다. 그들은 성인이 된 자신의 삶이 어떨지 알고 싶어 하죠. 그들에게는 이 이야기에 들어가는 문이 어른이 아니라 아이인 거예요.

그렇군요. 아이들은 이 이야기에서 과거로 돌아간 어른이 아니라 과거에 있는 아이의 상황에 공감하는군요…. 맞습니다. 누구나 자기 관점에서 상황을 바라보게 되니까요. 이 만화를 읽는 아이는 "아, 어른이 되면 이렇게 생각하는 구나!" 하고 상황을 미래 자기 삶에 투영한다는 거죠. 일본은 독자층이 더 세분돼 있어서 전 이 책을 아이나 청소년이 읽으리라곤 전혀 예상하지 못했습니다.

선생님의 '증발'이라는 표현을 빌리자면 『열네 살』의 매력 중 하나로 '이중 증발'을 들 수 있겠네요. 새로운 발견을 하는 순간에 일어난 주인공의 일시적인 증발, 그리고 결정적이고 실질적인 아버지의 증발 말입니다. 이 두 여정의 울림이 이야기에 달콤하고 쌉쌀한 맛을 냅니다.

선생님은 일본인이 아니어도 독자들이 이런 상호작용을 이해하리라고 보시나요?

지금 우리처럼 명확히 인식하지는 않겠죠. 하지만 이런 심리적 환상이 나라에 따라 달라지는 건 아니라고 확신합니다. 선생님 작품이 보여주는 일본 고유의 특징이 다른 나라 독자들을 매료하는 건 사실이지만 거기엔 어떤 보편적인 가치도 포함돼 있습니다.

제게 『열네 살』과 같은 장르의 작품을 다시 시도해보라고 권하는 사람이 있지만, 그게 그렇게 쉬운 일이 아닙니다. 제 삶의 여정에서, 그리고 창작 여정의 어떤 지점에서 이 만화를 창작했지만, 같은 장르의 작품을 다시 만들긴 쉽지 않을 겁니다.

그 문제는 지금 선생님께 질문하려는 것과 관련이 있는데…『열네 살』의 매력 중 하나로 나약함을 꼽을 수 있습니다. 『창공』을 보면 다른 사람으로 살다가 잘못을 바로잡으려고 하는데 『열네 살』에서와 같은 마법이 일어나진 않습니다. 이 작품은 잘 연출된 멋진 이야기지만, 『열네 살』과 같은 방식으로 기억에 남지는 않습니다. 선생님도 그렇게 느끼시나요?

사실입니다, 『창공』에서는 같은 아이디어를 찾을 수 없었습니다. 그러려면 시간이

『열네 살』

『창공』

더 필요했겠죠. 제가 더 많이 생각하고 더 많이 작업할 수 있어야 했습니다. 좀 더 발전시킬 수 있었을 텐데, 하고 아쉽게 생각하는 대목이 여럿 있습니다. 사실 제가 좀 더 이야기하고 싶었던 것은 청년에게 어떤 변화가 일어났고, 그가 아버지에게서 뭔가를 감지했음을 소녀가 깨닫는 장면이었습니다. 원래 이 장면은 이 이야기의 핵심이었지만 나머지 부분과 연결하기가 쉽지 않았습니다.

원래 아이디어는 덜 강렬했을 수도 있겠군요…. 덜 개인적이고, 독자들의 마음에 울림도 덜할 수 있었겠네요.

네, 처음에 이야기의 골격이 됐던 것이 나중에는 찾아볼 수 없을 수도 있습니다. 전 하나의 아이디어에서 출발해 작업했지만, 나머지 것들은 결정된 게 아무것도 없었습니다. 게다가 쪽수도 문제였습니다. 작품을 서둘러 끝내는 바람에 약간 수박 겉핥기가 됐습니다. 세부적인 이야기를 제대로 풀어낼 수 없었죠. 네, 제게 아쉬움이 남는 작품입니다.

동시에 이런 종류의 기획엔 뭔가 허약한 구석이 있다는 사실을 인정해야겠죠. 강한 주제나 액션 스토리를 전개할 때는 숙련된 기술이 결정적으로 중요하지만, 감동이나 공감에 바탕을 둔 주제에는 아무것도 아닌 아주 사소한 것들이 큰 차이를 만들죠.

네, 맞습니다. 이런 경우에는 내밀하고 암시적인 것들이 실제로 이야기에 깊이를 더합니다. 제가 그림을 그리면서 절실하게 느끼는 것은 때로 아주 작은 장면이 거의 느낄 수조차 없는 감정을 이해하게 해준다는 겁니다.

일본의 저명한 작가 세이 쇼나곤(清少納言)[10]이 『마쿠라노 소시 枕草子』[11]에서 말한 것처럼 "심장을 뛰게 하는 것들"이죠….

세이 쇼나곤의 작품을 잘 알지 못합니다. 학교 다닐 때 듣긴 했습니다만, 자세히 읽어봐야겠군요.

『창공』의 초판본
표지

기 프랑스어는 장애가 될 수 있습니다. 몽테뉴 작품을 번역본으로 읽는 외국인들은 아무 어려 움 없이 작품 속으로 들어가는데 말이죠. 셰익 스피어의 언어가 영국인들에게 매우 어려운 것 과 마찬가지겠죠.

네, 일본인에겐 셰익스피어의 작품이 일본 고전 작가들 작품보다 읽기가 훨씬 쉽습 니다. 거의 일상어에 가까운 일본어로 번 역됐기 때문이죠…. 셰익스피어의 작품은 지금 읽어도 여전히 뛰어나고 현실적이어 서 일본인들은 그의 작품을 연극이나 영 화로 볼 때도 아주 좋아합니다.

세이 쇼나곤의 『마쿠라노 소시』는 일본에서 현 대 일본어 버전으로 나와야겠군요. 전 선생님이 그 작품에서 뭔가를 발견해 만화로 만들 수 있으 리라 확신합니다.

훌륭한 작품입니다. 11세기 초 규율이 철저한 일본 궁정 사회에서 살았던 여성으로 그녀의 내 면세계는 현재 우리의 감수성과 매우 유사합니 다. 이 모음집은 여러 단편을 엮은 책인데, 저자 의 삶과 감정을 유추할 수 있습니다. 가슴 아프 게 하는 것, 흔히 결말을 소홀히 하는 것, 과거 의 즐거운 추억을 꽃피게 하는 것, 가슴 뛰게 하 는 것, 비교할 수 없는 것 등 각 장의 제목만 봐도 대단합니다. 세이 쇼나곤은 번역본 덕분에 프랑 스에도 꽤 알려졌습니다. 조르주 페렉(Georges Perec)이나 크리스 마르케(Chris Marker) 같은 작가가 그녀에게 큰 관심을 보였죠.

알겠습니다, 제 마음에도 들 것 같군요. 솔 직히 전 일본 고전작품을 별로 읽지 않았 습니다. 일본 고전은 읽기가 쉽지 않아요.

흥미롭군요…. 우리는 세이 쇼나곤의 프랑스어 번역본을 현대 작가의 작품처럼 별로 어렵지 않 게 읽습니다. 언어는 전혀 장애가 되지 않습니 다. 하지만 우리가 몽테뉴 책을 펼친다면 16세

세이 쇼나곤(淸少 納言)의 『마쿠라노 소시 枕草子』 발췌

Sei Shônagon

**NOTES
DE CHEVET**

traduction et commentaires
par André Beaujard

Connaissance de l'Orient
Gallimard / Unesco

4

일본 만화, 유럽 만화

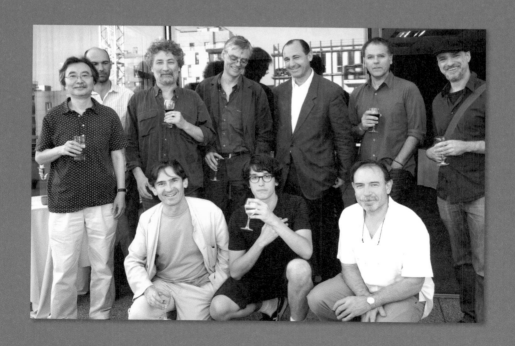

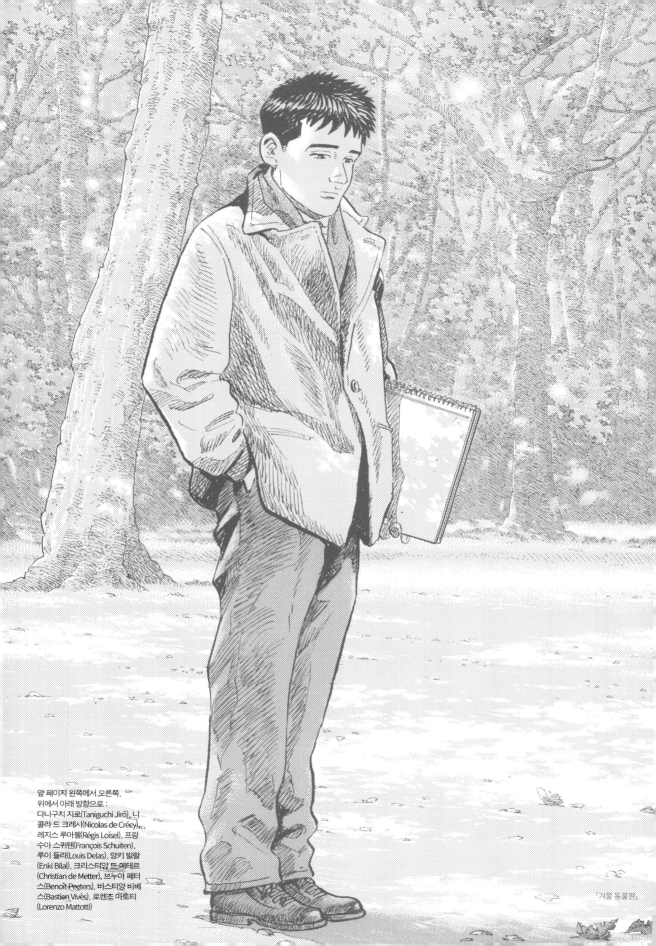

앞 페이지 왼쪽에서 오른쪽,
위에서 아래 방향으로 :
다니구치 지로(Taniguchi Jirô), 니
콜라 드 크레시(Nicolas de Créey),
레지스 루아젤(Régis Loísel), 프랑
수아 스퀴텐(François Schuiten),
루이 들라(Louis Delas), 앙키 빌랄
(Enki Bilal), 크리스티암 드 메테르
(Christian de Metter), 브누아 페터
스(Benoît-Peeters), 바스티앙 비베
스(Bastien Vivès), 로렌조 마토티
(Lorenzo Mattotti)

「겨울 동물원」

유럽 만화와 선생님의 관계는 앞서 간단하게 언급했지만 여기서 좀 더 깊이 다뤄보고 싶군요. 선생님이 유럽 만화를 처음 봤을 때를 기억하시나요?

제가 이시카와 규타 선생의 조수로 일하던 시기였습니다. 정확히 기억나지 않지만, 1970년대 말이었던 것 같군요. 처음 본 게 작품의 인상적인 부분을 발췌 소개한 영어-일본어 카탈로그였는지, 아니면 긴자에 있는 외서 수입서점에 진열됐던 단행본이었는지 기억나지 않습니다.

처음 선생님에게 강렬한 인상을 준 작품의 저자는 어떤 사람들이었나요?

우선 빌랄이 있고요. 앨범의 제목은 기억나지 않지만, 허공에 파괴된 건물 같은 것들이 떠 있는 그림이 생각납니다. 장 지로(뫼비우스) 작품도 이 시기에 봤습니다. 조금 전에 말씀드렸던 그 카탈로그에 『블루베리 Blueberry』가 몇 컷 실려 있었는데, 작품 전체를 보고 싶었습니다. 제가 어떻게 했는지 모르겠지만 서점에 '다르고

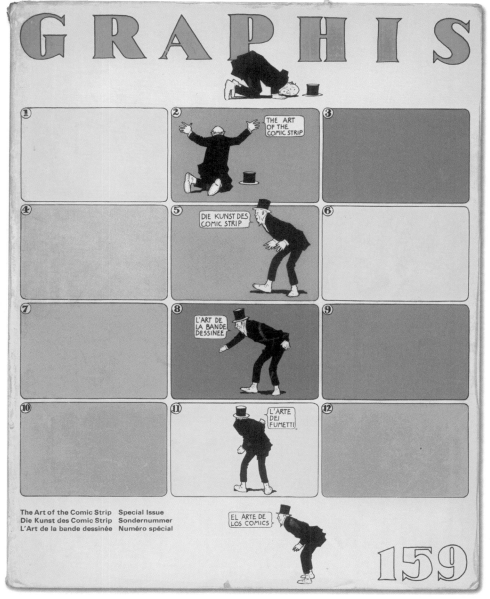

발터 헤르데그 (Walter Herdeg)가 1972~73년 출간한 『그라피스 Graphis』 159호 표지 / 도코도 쇼텐(Tokodo Shoten)

(Dargaud)'라는 출판사 이름을 알려주고 이 책을 주문했습니다. 당시 책값이 무척 비쌌던 걸로 기억합니다! 제가 받은 것은 상당히 오래된 책으로 이 시리즈 초기 작품이었습니다.

어떤 점이 가장 인상적이었나요? 그림의 질이었습니까, 아니면 큰 판형에 컬러 면 같은 장정이었나요?
무엇보다 그림의 힘이었습니다. 그리고 각각의 컷에 매우 많은 정보가 담겼다는 사실이었습니다. 저는 거기서 일본의 어떤 만화가도 시도한 적이 없는 연출 방식을 발견했습니다. 구성은 놀라울 정도로 복잡했습니다. 그리고 묘사의 사실성도 매우 강렬한 인상을 남겼습니다.

그 시기에 필립 드뤼예(Philippe Druillet)[1]의 작

품도 보셨나요?
네, 거의 같은 시기에 그의 작품도 몇 쪽 봤습니다. 그림은 흥미로웠지만 이야기는 제가 이해하지 못하는 세계였습니다. 반면 『블루베리』는 어려움 없이 몰입할 수 있었죠. 저는 그 수입서점에 규칙적으로 드나들기 시작했고, 그곳에서 프랑스 잡지 『메탈 위를랑』의 미국 버전인 『헤비 메탈 Heavy Metal』을 발견했습니다. 『헤비 메탈』에는 매우 다양하고 놀라운 만화가 여럿 실려 있었습니다. '뫼비우스(Moebius)'라는 작가가 가장 강한 인상을 남겼습니다…. 그러던 어느 날 그의 작품집을 발견하곤 심장 박동이 빨라질 정도로 감동했습니다. 그리고 그때 뫼비우스가 바로 장 지로라는 사실을 알았습니다. 전 그 책을 보고 또 봤습니다! 아마도 1979년의 일이었을 겁니다.

『1997의 살인자 東京幻視行』 삽화

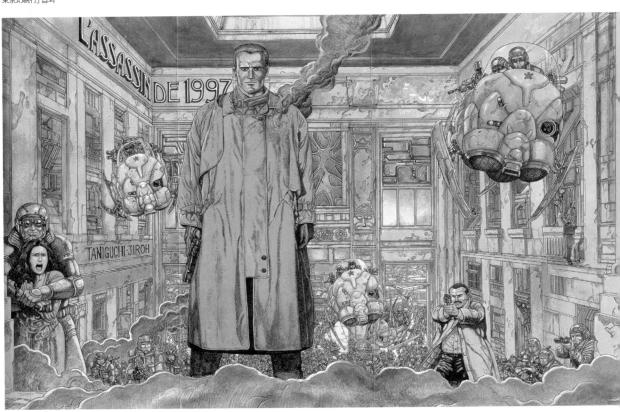

선생님은 유럽 만화에 관심이 있었던 유일한 일본 작가였나요, 아니면 다른 작가도 있었나요?
전 제가 새로 발견한 것들을 조수들과 만화가들에게 보여줬습니다. 그들 중 몇몇은 흥미로워 했지만, 대부분 제 관심을 이해하지 못했습니다. 그들이 보기에 그것은 일본 만화와 아무 관련 없는 것이어서 감동도 전혀 없었던 거죠.

이런 발견 덕분에 선생님은 사실주의 경향이 더 짙어지고, 배경에 더 신경을 쓰시게 됐나요?
특히 후기 『블루베리』의 영향을 많이 받았습니다. 뫼비우스보다는 장 지로가 제가 지향해야 할 지점을 알려주는 모델이 됐습니다. 전 그때까지 제가 그리던 것보다 폭넓은 그림 스타일을 찾고 있었습니다. 제 그림은 뭔가 약간 경직되고, 진지하고, 근엄하기까지 했지만, 유럽 만화의 몇몇 요소를 받아들이면서, 특히 해학적인 면이 더해졌습니다. 전 사실주의에 대해 깊이 생각하기 시작했습니다. 디테일을 많이 그린다고 해서 사실적인 그림이 되는 건 아닙니다. 많은 걸 생략해도 사실적이라는 인상을 줄 수 있습니다.

이런 점에서 전 장 지로-뫼비우스뿐 아니라 유럽 만화의 영감을 많이 받았죠.

이 시기에 선생님에게 강한 인상을 남긴 만화가 중에는 미켈루치와 자르디노도 있고, 특히 티토가 있죠.
네, 다른 작가도 많습니다. 하지만 이름을 나열하기가 늘 어렵네요…. 크레팍스도 있었습니다. 초기 크레스팽(Crespin)[2]도 있고, 얼마 지나지 않아 『메탈 위를랑』에서 봤던 『레일 *Le Rail*』의 작가 스퀴텐도 있었습니다.

선생님이 그의 작품을 본 잡지는 『헤비 메탈』인가요 『메탈 위를랑』인가요?
프랑스어 판이었습니다…. 처음에는 작품 준비 목적으로 유럽으로 여행을 떠나는 세키카와 나쓰오에게 이 잡지를 사다 달라고 부탁했습니다. 그는 제가 왜 그렇게 관심

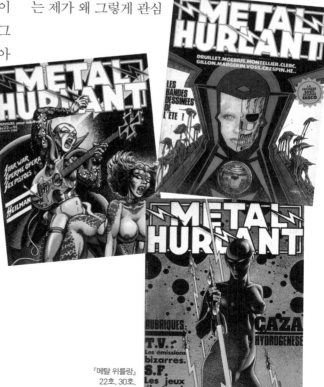

『블루베리 – 사라진 독일인의 광산』

『메탈 위를랑』
22호, 30호, 32호 표지

을 보이는지 이해하지 못하겠다고 하면서도 잡지를 사다 줬습니다. 그러고 나서 구독신청을 했죠. 당시 구독료가 매우 비싸서 아껴가며 매우 주의 깊게 잡지를 읽었습니다…. 얼마 후 긴자의 서점에서 「어두운 도시 *Cités obscures*」시리즈의 초기 작품을 발견했던 일도 기억납니다.

이 때 만화가가 등장하는 작품을 그리셨나요?
네, 『해경주점』이었죠. 전 프랑스에 관해 아는 게 전혀 없었지만 감히 그걸 했습니다. 아마도 제가 완전히 무지했던 탓에 그런 계획을 대담하게 실행할 수 있었던 것 같습니다. 실제 프랑스와 비교하면 얼마나 많은 실수를 저질렀을지 상상조차 할 수 없네요!

어쨌든 우리는 선생님을 유럽 만화와 일본 만화를 잇는 선구적 전달자 중 한 사람으로 알고 있습니다. 그런 활동은 당시에 전혀 유행이 아니었죠. '전달자'라고 말할 수 있을지 모르겠지만, 일본에서 서양 만화에 관심 있는 사람이 별로 없었던 건 사실입니다.

오토모 가츠히로(大友克洋)[3]도 그런 작가 중 한 사람이었을 것 같은데…. 선생님과 정기적으로 교류했나요?
네, 우리는 같은 잡지에 연재를 했기 때문에 저녁 모임 자리에서 만나기도 했습니다. 우리 관심사인 만화에 대해 가끔 대화했는데, 그도 뫼비우스를 좋아한다는 사실을 알게 됐지만 관계가 더 진전되진 않았습니다.

『탱탱의 모험』같은 고전 시리즈에 대해서도 알고 계셨나요?

『잠자는 나라의 리틀 네모 *Little Nemo in Slumberland*』, 1905.

본 적이 있습니다. 규칙적인 사각형 컷 구성이 서사를 전개하는 독특한 방식인 것 같았습니다. 하지만 전 프랑스어를 몰라서 읽지는 못하고 보기만 했으니 그림을 통해 직접 이해할 수 있는 것만 파악했습니다. 전 예전 작가 중에서 윈저 맥케이(Winsor McCay)[4]에 특히 관심이 많았습니다. 대형 도판으로 제작된 그의 『리틀 네모』에 엄청나게 감동하고 영감을 받았습니다.

선생님에게 인상 깊었던 다른 미국 작가들은 누가 있을까요? 맥케이보다 현대적인 작가들도 있을 텐데요….
우선 프랭크 프라제타(Frank Frazetta)[5], 리차드 코번(Richard Corben)[6], 마이크 미뇰라(Mike Mignola)[7] 등 『헤비 메탈』에 연재한 작가들이 있습니다. 프랭크 밀러(Frank Miller)[8]도요.

그러니까 선생님이 유럽이든 미국이든 서양 만화에 접근할 때 통로가 돼줬던 게 그림이었군요. 그중에는 일본어로 번역돼서 선생님도 읽을

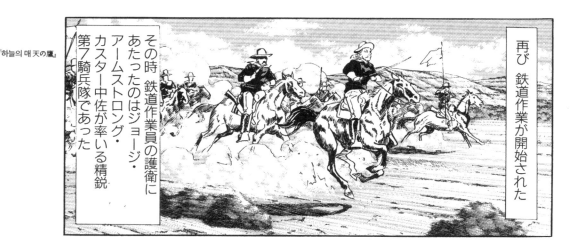

수 있는 작품이 있지 않았나요?

그 시절에는 일본어로 번역된 서양 만화가 아주 희귀했습니다. 하지만 번역됐다고 해서 관심을 더 보이게 되는 것도 아니라고 생각합니다. 제가 정말 읽고 싶은 책들은 오히려 번역본으로 찾기 어려웠습니다. 매우 흥미로울 거라고 예상했던 작품이 떠오르는군요. 서양 만화는 읽는 방식이 대부분 일본 만화를 읽는 방식과 많이 달랐습니다. 그리고 줄거리도 상당히 복잡해 보였습니다. 예를 들자면 제가 개인적 필요로 루스탈 작품의 번역을 의뢰했던 적이 있습니다. 그의 그림 스타일이 매우 독창적으로 보여서 그의 세계에 매혹됐거든요. 하지만 번역된 걸 읽으면서 더 이해한 것도 없었습니다.

그의 글은 매우 문학적이죠. 따라서 제대로 이해하려면 번역의 질이 매우 중요합니다.

네, 그런 것 같습니다. 서둘러 번역했던 것 같더라고요. 하지만 후에 빌랄의 작품들은 일본에서 공식적으로 번역됐습니다. 그래서 『니코폴 3부작 La Trilogie Nikopol』은 일본어로 읽었지만 여전히 어렵더군요…. 전반적으로 제가 읽고자 했던 대부분 서양 만화는 철학적이거나 문학적인 배경이 있는 이야기로 상당히 복잡하게 느껴졌습니다. 아니면 이야기가 덜 중요한 예술가의 작품들이었습니다…. 하지만 온갖 종류의 만화가 있다는 건 알고 있습니다. 예를 들어 고전적인 요소가 많은 『블루베리』 같은 작품은 제가 읽기에 더 용이할 겁니다….

1991년 1월 앙굴렘 페스티벌에 가신 게 선생님의 첫 유럽 여행이었나요?

첫 외국 여행이었습니다! 그때까지 전 일본을 벗어나는 여행에 대한 두려움이 있었습니다. 체력적으로 충분히 버틸 수 있을지 걱정됐습니다. 세키카와 다른 사람들이 여행할 때, 특히 아시아를 여행할 때 함께 가자고 제안하면 전 늘 거절했습니다…. 앙굴렘 페스티벌에 초대받았을 때도 열렬히 가고 싶지는 않았지만, 놓치면 안 되는 기회라고 주변 사람들이 절 설득했습니다…. 그래서 초대를 수락했죠. 여행을 준비하면서 프랑스어도 배우려고 했지만, 금세 포기했습니다.

대표단엔 누가 있었나요?

처음엔 그해에 열 명의 작가가 앙굴렘 페

眠らない街、
新宿——

『겨울 동물원』

스티벌에 초대받았습니다. 하지만 여행 직전에 걸프전이 일어났습니다. 작가들은 위험하다고 판단해서 모두 여행을 취소했습니다. 저와 『우주해적 코브라 コブラ』의 작가 테라사와 부이치(寺沢武一)[9]만 포기하지 않았죠. 그리고 『곤 ゴン』의 작가 다나카 마사시(田中 政志)[10]도 합류했습니다. 그는 앙굴렘에 초대받진 못했지만 『모닝』의 편집자가 그를 데려가기로 했습니다. 선생님도 그를 만나신 적이 있어요…. 그러니까 일본 만화 작가는 우리 셋이었습니다. 다른 작가들은 우리와 합류하기를 포기했지만, 테즈카 프로덕션(手塚プロダクション) 사람들, 고단샤 책임자 두 명, 만화 비평가 몇 명, 그리고 편집자가 여럿 있었습니다.

프랑스의 첫인상이 어땠나요? 다른 세계에 있는 것 같은 기분이 들었나요?
외국 여행이 처음이어서 너무 예민해지고 긴장했던 탓인지 비행하는 동안 병이 났습니다. 잠을 잘 수도 없었고요. 도착하고 나니 더 불안했습니다. 프랑스에 대한 제 첫 인상은 일본에서 익숙했던 것과 전혀 다른 냄새였습니다. 나중에 여행을 계속하면서 나라마다 특이한 냄새가 있다는 걸 알았습니다. 비행기에서 내리자마자 공기에서 뭔가 다른 게 느껴졌습니다. 그때 전 매우 민감한 상태에 있었죠. 저녁 무렵에 도착해서 파리가 어둡다고 느꼈던 것 같기도 합니다. 파리와 비교하면 도쿄가 훨씬 환하거든요. 지나칠 정도로 밝죠. 전 그때 유럽에 도착했다는 사실에 감격하고 행복했습니다. 앞으로 무슨 일이 일어날지 궁금했습니다.

우리는 몽파르나스에 호텔을 정하고, 유명한 레스토랑 라 쿠폴(La Coupole)에 가서 저녁을 먹었습니다. 거기엔 앙굴렘 페스티벌 책임자들과 만화계 인물들이 와 있었지만, 작가는 없는 것 같았습니다. 통역이 한 명뿐이어서 바로 옆에 앉은 사람에게조차 아무 말도 할 수 없었죠. 그다지 배가 고프진 않았지만 탐욕스럽게 주변을 둘러

봤습니다. 보이는 모든 것이 새로웠습니다…. 다음 날 파리 관광이 계획돼 있었습니다. 관광을 준비한 사람은 피에르 알랭 지게티였습니다. 모든 게 마음에 들고 재미있었습니다. 특히 피카소 미술관과 오르세 미술관에 매료됐습니다. 물론 만화 서점에도 갔습니다. 흥미로운 책이 너무 많아서 무척 흥분했습니다! 책도 많이 샀죠. 당시에 「블루베리」 시리즈 신간이 막 나왔던 것으로 기억합니다. 그리고 우리는 앙굴렘으로 가는 고속열차(TGV)를 탔습니다. 이 유명한 기차를 그때 처음 타봤습니다. 이 여행에선 거의 모든 게 처음이었습니다. 테제베는 신칸센보다 공간도 더 넓고 더 나은 것 같았습니다. 하지만 프랑스에 머무는 내내 흥분 상태였기에 그렇게 느꼈는지도 모르죠. 유일하게 불편했던 점은 기자단이 우리에게 쉴 새 없이 던지는 질문이었습니다. 그 밖에는 모든 게 마음에 들고 재밌었습니다. 페스티벌에서도 좋은 기억만 남았습니다.

그때에는 선생님 작품이 프랑스어로 번역되기 전이었는데도 환영받았다고 느끼셨나요?
제 책이 한 권도 번역되지 않았지만 다른 참가자들과 마찬가지로 저도 후하게 대접받았습니다. 피에르 알랭 지게티의 기획이 훌륭해서 그랬을까요, 그는 늘 우리에게 많은 걸 보여줬습니다. 앙굴렘 페스티벌 주최자들은 어떤 작가를 만나고 싶은지 우리에게 물었습니다. 저는 만나고 싶은 작가들 목록을 적어 냈고, 그렇게 해서 티토, 자르디노, 뫼비우스, 조도로프스키(Jodorowsky)[11]를 만났습니다. 하지만 이미

말씀드렸듯이 선생님은 만나지 못했습니다…. (웃음)

하지만 나중에 만회했잖습니까? 선생님이 오래전부터 작품을 읽으신 뫼비우스를 드디어 만났으니 인상이 깊었겠네요?
네, 꿈을 꾸는 것 같았습니다! 프랑스에 도착한 이래 마치 만화의 성지에 와 있는 것만 같았죠. 그때 제가 갓 출간한 『도쿄 킬러』, 『도련님의 시대』 1권, 『원수 사전』을 가져가서 만나는 사람들에게 보여줬던 기억이 납니다.

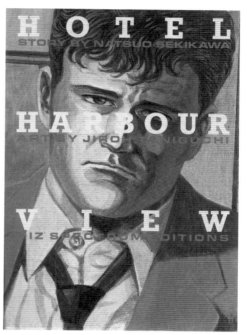

『도쿄 킬러』 표지

그때 프랑스 편집자들은 접촉하지 않으셨나요? 일본 만화가 유행하기 직전이었는데, 번역 출간하자고 관심을 보인 곳이 없었나요?
네, 프랑스에 있는 동안 출간 제안은 전혀 없었습니다.

이 여행 직후 『모닝』의 책임자였던 츠츠미와 구리하라, 그리고 피에르 알랭 지게티는 실험을 시작했습니다…. 그들은 양쪽 만화 세계를 잇는 다리를 놓기로 했고, 유럽 작가들이 일본 독자들을 상대로 작품을 만들었습니다. 제 생각에 선생님도 만화가들의 이런 구체적인 교류를 관심 있게 지켜보셨을 것 같은데요….

네, 멋진 실험이었습니다. 전 이 실험이 더 지속되길 바랐습니다. 어쩌면 시기적으로 너무 일렀거나 잡지사의 경제적 부담이 컸을 겁니다. 하지만 이 출간물들이 십여 년간 지속적으로 나왔다면 일본에 유럽 만화를 도입하는 데 큰 역할을 했을 겁니다. 그런데 『모닝』에 초대된 유럽 작가들에게 제약이 너무 심했습니다. 그들은 일본 만화 규범에 적응해야 했는데, 그건 간단한 일이 아니었을 겁니다. 하지만 바루(Baru)[12]의 『태양의 고속도로 L'Autoroute du soleil』같은 몇몇 작품은 반응이 좋았습니다. 좋은 만화로 평가된 이 작품은 아마도 제가 실제로 읽은 첫 유럽 만화였을 겁니다. 이야기도 정말 재미있었습니다.

그 시기에 보두엥(Baudouin)[13] 작품도 보셨나요?
아, 네, 보두엥의 『여행 Le Voyage』역시 컷 배치나 드로잉이 모두 훌륭했습니다.

그와 만난 적이 있나요?
보두엥은 여러 번 만났습니다. 바루도 만났습니다. 피에르 알랭이 선별한 작가 중에서 크레스팽, 자르디노 등은 저도 높이 평가합니다.

이런 맥락에서 고덴샤와 카스테르만 출판사의

협업이 시작됐고, 프랑스어로 번역할 책으로 『산책』이 선택됐습니다. 이 작품이 선택돼서 선생님이 놀라셨을 수도 있을 텐데….

놀랐습니다. 네, 하지만 기분 좋은 놀람이었죠. 글이 적어서 편집하기가 상대적으로 쉬웠을 겁니다. 핵심은 그림으로 표현됐으니까요. 이 새로운 총서에 첫 번째 작가로 선택돼서 매우 자랑스러웠습니다.

책 판매는 저조해도 호평받았다는 걸 아셨나요?
네, 알았습니다. 몇 년 후 제가 파리 도서전에 초대받아 다시 프랑스에 갔을 때 만난 작가들이 이 책을 읽었다며 높이 평가한다고 했습니다.

선생님이 유럽 만화와 만나신 중요한 단계가 뫼비우스와의 공동 작업입니다. 뫼비우스는 선생

『이카루스 イカ Icare』표지, 카나 출판사.

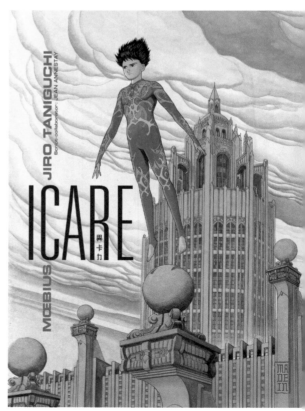

님이 높이 평가하신 작가였기에 그 계획은 이상적인 사례처럼 시작됐지만, 일이 이상한 방향으로 진행됐죠. 그 계획은 어떻게 시작됐나요?
이번에도 『모닝』의 제안이었습니다. 제 생각엔 츠츠미 야스미츠가 뫼비우스에게 시나리오를 쓰라고 제안했을 겁니다.

뫼비우스는 거대한 기획에 참여했네요. 처음엔 2천 쪽에 가까운 책을 구상했다죠?
네, 십여 권으로 출간할 예정이었죠. 하지만 전 곧바로 다섯 권 이상은 안 된다고 했습니다.

서양 작가들은 일본 만화가들의 생산력이 대단하다고 생각했습니다. 뫼비우스는 『아키라 アキラ』에 열광했고, 그만큼 긴 이야기를 만드는 게 꿈이었습니다. 하지만 선생님은 대하 만화를 만들기에 적합한 분이 전혀 아니었군요.
처음부터 제가 그 작품의 화가로 선택됐던 건 아닙니다. 『모닝』의 편집자가 여러 만화가에게 제안했지만, 그들은 모두 다른

일로 바빴던 것 같습니다. 예를 들면 당시 오토모는 조도로프스키의 시나리오를 작업하고 있었습니다. 아무튼 제가 들은 바로는 그랬습니다. 결국 편집자는 뫼비우스가 『산책』의 작가와 함께 일하고 싶어 한다고 전해줬습니다.

처음에 이 일은 중재인이 진행했지만, 이어서 이 계획에 대해 의논하기 위해 선생님과 뫼비우스는 통역과 함께 만났죠.
우리는 담당 편집자와 함께 만났습니다. 선생님도 아시다시피 일본 편집자는 편집자이자 제작자이고 매니저이자 조정자입니다. 세 사람이 『이카루스』를 위해 뫼비우스와 만났습니다. 두 사람은 프랑스에 있고 한 사람은 일본에 있었죠. 시놉시스가 맘에 들었습니다. 우리는 구체적인 작업 방식을 놓고 함께 토론했습니다. 전 제가 자유롭게 해석할 수 있는 부분을 이해하려고 했습니다. 그리고 이야기를 좀 더 일본식으로 구성하기를, 혹은 좀 더 제 방

『느티나무의 선물
人びとシリーズ「けや
きのき」

식에 가깝게 각색하기를 원했습니다.

작품 후기에 뫼비우스가 아네스테(Annestay)[14]에게 시나리오 공동 작업을 제안했다는 내용이 나오는데, 선생님과 회의할 때 그도 참석했나요?
처음에 전 장 아네스테가 참여한다는 걸 전혀 몰랐습니다. 제겐 뫼비우스의 시나리오였고, 이런 공동 작업에 관심이 많았습니다. 뫼비우스가 작업의 일부를 아네스테에게 맡겼다는 건 나중에 알았습니다.

선생님은 그림 작업을 시작하실 때 많이 주저하십니다. 전에 우리가 했던 대화가 생각납니다. 선생님이 원하시는 대로 진행하지 못하게 하는 일종의 거부반응 같은 게 있다고 하셨죠.
네, 일이 어렵게 느껴졌습니다. 작업 속도가 평소보다 훨씬 더 느렸죠. 1권을 그리는 데 1년 넘게 걸렸습니다. 오래 걸렸죠. 뫼비우스에게도 저에게도 새로운 실험이어서 처음엔 진도가 느린 게 당연하다고 생각했습니다. 이 이야기를 제 것으로 삼아 등장인물과 전체 분위기를 명확하게 표현하려고 했습니다. 하지만 시간이 흘러도 편해지지 않았고, 문제가 점점 늘어났습니다.

강연에 참가한
다니구치와 뫼비우스

시나리오가 마음에 들지 않으면 편집자를 통해 선생님 의견을 전달하셨나요?
모든 건 편집자 츠츠미를 통했습니다. 의견 교환을 늦추고 상황이 복잡해진 데에는 물론 언어 문제도 있었지만, 츠츠미가 이 계획에 대해 확고한 자기 생각을 고집했다는 문제도 있었습니다. 제가 도판을 넘기면 그것에 대해 평을 하는 건 뫼비우스가 아니라 편집자였습니다. 이런 방식은 부담스러웠고, 제 작업 속도를 늦췄을 뿐 아니라, 갈피를 잡지 못하게 했습니다.

이 책이 일본에서 출간됐을 때 반응이 나빴나요?
1편이 출간됐을 때 호평해준 독자들도 있었지만, 대체로 성공적이지 않다는 말을 들었습니다. 문제는 이 책이 전체 서사의 서론에 불과했다는 겁니다. 후에 다르고 출판사에서 출간된 『이카루스』에는 결국 첫 구성만 남아 있습니다. 거기서 중단됐습니다. 제게는 방대한 이야기 전체를 전개할 에너지가 없었습니다.

지금은 그 작업을 어떻게 평가하시나요?
이 계획은 지나치게 방대했습니다. 전 긴장했고, 결과를 걱정했고, 시나리오의 물리적인 양만이 아니라 여러 가지가 불편했습니다. 차츰 몸과 마음이 경직됐습니다. 이 책을 보면 비록 만족스러운 것도 있고, 여태껏 제가 그리지 않았던 것, 혹은 그릴 수 없다고 생각했던 것도 있지만, 자유로움이 부족하고 뻣뻣하다는 걸 느낄 수 있습니다.

선생님과 뫼비우스는 좋은 관계를 유지하고 있

오른쪽 페이...
뫼비우스에게 바치...
다니구치의 헌정...

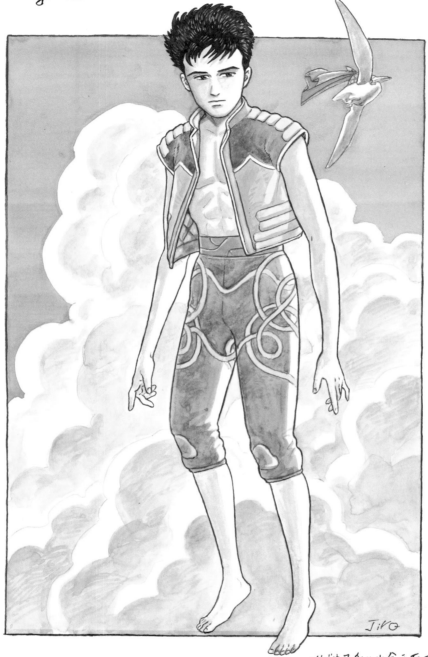

Pour Isabelle Giraud. Avec mon amical souvenir
Jiro Taniguchi

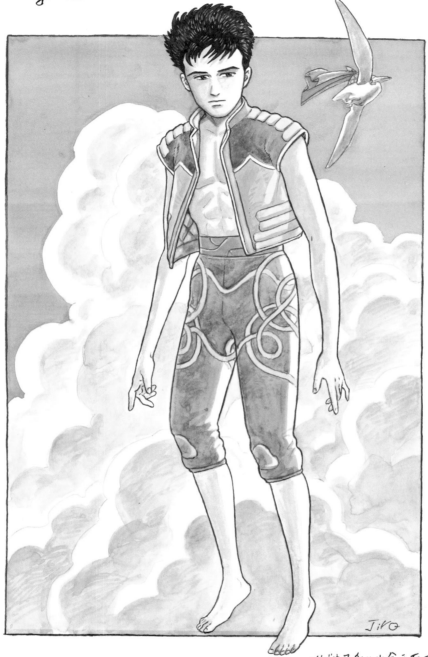

メビウス氏と出会えたことでほんとうに
多くのことを学びました。
心より感謝申し上げます。
「イカル」という作品は私の宝物です。

J'ai tant appris de Mœbius. de ses
œuvres et à son contact ·····
Merci de tout cœur.
"Icare" est pour moi une œvre
Plus que précieuse.
　　　　　　　　　Jiro Tanigu

① 이자벨 지로를 위하여. 우리의 우정을 추억하며, 다니구치
지로.
② 전 뫼비우스를 만나면서 그와 그의 작품에서 많은 걸 배웠
습니다…. 진심으로 감사합니다.
『이카루스』는 제게 무엇보다도 귀중한 작품입니다.

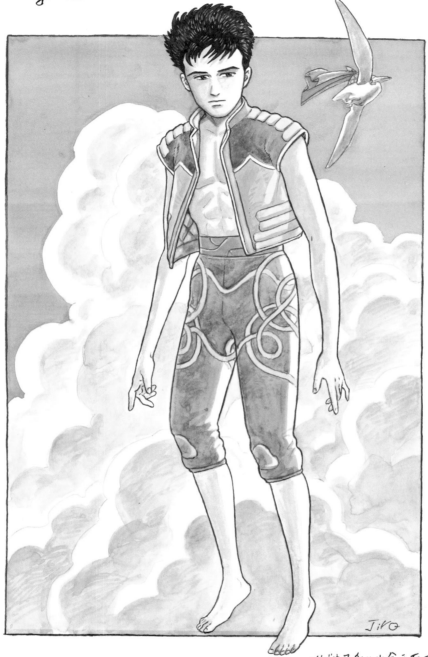

다고 들었습니다. 이 작품에 대해 두 분이 솔직하게 다시 대화할 기회가 있었나요?

몇 년 후 뫼비우스는 제가 편집자 통제를 덜 받고 자유롭게 일할 수 있었으면 좋았을 거라고 했습니다. 제 생각에도 시나리오의 전개에 더 많이 참여하지 못하고, 많은 걸 위임해야 했던 건 아쉬움으로 남습니다. 제게 그의 작품은 여전히 놀랍습니다. 뫼비우스는 저보다 훨씬 훌륭한 예술가입니다. 카르티에 재단에서 개최한 그의 전시회를 봤을 때 다시 한번 그의 다양한 재능과 탁월한 작품세계에 감탄했습니다.

뫼비우스

이건 제 생각이라기보다는 일반적인 견해인데, 흔히 편집자들은 두 천재가 함께 작업하면 명작이 나올 거라고 믿습니다. 하지만 대부분 이런 만남은 실패로 끝납니다. 성공적인 공동 작업은 복잡한 연금술 같아서 편집자가 계획하기엔 너무 어렵습니다.

제 생각에 이런 기획이 기능하려면 두 작가가 서로 여지를 남겨줘야 합니다. 성격이 강한 두 작가가 함께 일하면 갈등이 생겨 아무것도 생산하지 못할 위험이 있습니다. 각자가 따로 작업할 때 얻는 것보다 더 나은 결과, 적어도 같은 수준의 결과를 얻고 싶다면 반드시 화합해야 합니다. 최종 결과물로 훌륭한 작품을 얻으려면 두 작가 중 한 사람이 약간 물러나고 다른 한 사람이 주도해야 한다고 생각합니다.

예를 들면 타르디(Tardi)[15]가 소설을 각색할 때 했던 것처럼 말이죠. 그는 원작자가 생존해 있는데도 같이 작업하지 않고 혼자 각색했죠. 『이카루스』를 작업하실 때 초기 상황이 우호적이어서 두 분 사이에 진정한 만남이 이뤄질 수 있으리라고 생각했을 겁니다.

어쩌면 온전히 제 스타일을 고집하기에는 심리적으로 뫼비우스에 대한 존중이 매우 컸던 것 같습니다. 그래서 긴장감에서 벗어날 수 없었죠. 이런 것들을 바로잡으려면 저 자신이 그와 동등하다고 느껴야 했고, 생각을 더 많이 교환해야 했습니다.

프레데릭 부알레와의 공동 작업은 덜 화려했지만 오랜 기간 큰 규모로 진행됐습니다. 더구나 뫼비우스와 공동 작업하시기 전에 먼저 하셨죠. 프레데릭 부알레와의 첫 만남을 기억하시나요?

1993년 고단샤의 초청으로 프랑수아 스퀴텐과 함께 선생님이 일본에 오셨을 때 이케부쿠로(池袋)에서 만났던 것 같습니다. 당시 프레데릭 부알레는 도쿄에서 살았지만, 그때까지 그와 저는 길에서 한 번 마주친 게 전부였습니다.

프레데릭과 제가 선생님께 우리 작품 『도쿄는 나의 정원』 스크린 톤 작업을 부탁했죠. 선생님은 다른 작가들 그림 작업에도 참여하셨어요.

프레데릭 부알레

『도쿄는 나의 정원』

네, 프레데릭 부알레는 제가 사용하던 스크린 톤 기술을 무척 좋아해서 자기 도판 작업에 제가 참여할 수 있는지 물었습니다. 제 생각에도 그의 그림에 스크린 톤을 활용하면 입체감과 명암을 더 부각할 수 있을 것 같았습니다. 그의 그림 스타일을 훼손하지 않으면서도 가독성을 높이고 독자들이 이해하기 쉽게 만들 수 있을 거라는 생각이 들었습니다.

그의 그림이 선생님 그림보다 어려워 보였나요?
다른 사람 그림에 작업하는 건 놀라운 경험이었습니다. 전 뫼비우스보다 프레데릭 부알레와 더 친했지만 그래도 긴장됐습니다. 마치 소설의 표지를 그리는 것 같았습니다. 제 책의 표지를 그리기는 쉽지만 다른 작가의 작품 표지를 그리기는 거북하죠. 여러 가지를 생각하고 잘못된 방향으로 가고 있지 않다는 확신이 있어야 했습니다. 자기 작품을 만들 때에는 상황을 잘 알고 있어 가벼운 마음으로 그릴 수 있죠.

어쨌든 우리는 선생님이 『도쿄는 나의 정원』에 도움을 주셔서 매우 기뻤습니다. 그리고 얼마 후 진행한 프레데릭과의 공동 작업 실험은 프랑스에서 선생님 작품을 받아들이는 데 결정적인 역할을 했습니다. 프레데릭 덕분에 저와 카스테르만 출판사는 아직 번역되지 않은 선생님 작품 중에서 『열네 살』에 관심을 두게 됐습니다. 그때는 에크리튀르(Écritures) 총서가 시작된 2000년이었죠.

그때가 선명하게 기억납니다. 프레데릭 부알레와 그 결정에 중요한 역할을 했던 세키즈미 카오루(関澄,かおる)가 그 계획을 제게 설명하던 카페가 지금도 눈에 선합니다. 제가 책을 오른쪽에서 왼쪽 방향으로 읽는 일본식 우철을 선호한다고 말했지만, 프레데릭 부알레는 서양 독자들이 감

『도련님의 시대』

『아버지』
프랑스어 버전
(왼쪽), 일본어
버전(오른쪽)

동하게 하려면 책을 서양식 좌철로 만들어야 한다고 역설했습니다. 저도 이런 원칙엔 동의했지만 앞서 『아버지』 같은 시도가 실패했기 때문에 어떤 결과물이 나올지 걱정됐습니다. 겨우 도판을 넘기면 지문 방향이 거꾸로 돼 있거나 등장인물이 왼손잡이가 되는 등 온갖 종류의 오류가 발견됐습니다. 하지만 프레데릭 부알레는 자기가 특별히 신경 써서 편집하겠다며 저를 안심시켰습니다. 그는 책의 방향이 바뀌면서 뒤집힌 것들을 하나하나 다시 작업하면서 모두 수정하겠다고 했습니다. 저는 그제야 그의 제안을 받아들였습니다. 일본에서 외국 만화들, 특히 빌랄의 만화를 읽을 때, 원본의 방향대로 읽는 데 아무 어려움이 없었다는 걸 고려하면 유럽 독자들도 마찬가지일 거라고 생각하고, 원본 편집 상태를 유지하고 싶어 했던 제 마음을 이해하실 겁니다. 쇠이유 출판사에서 출간된 『도련님의 시대』 프랑스어 초판은 원본과 같은 일본식 우철이었습니다. 하지만 『열네 살』의 실험으로 부알레가 옳았다는 것과 프랑스어권 독자들은 실제로 이 문제에 매우 민감하다는 걸 확인했습니다.

우철 일본 책을 유럽식 좌철 책으로 만들면 그림 좌우가 되집힌다는 사실을 잊지 말아야 합니다. 그림은 오른쪽에서 왼쪽 방향으로 전개되는 반면 글은 왼쪽에서 오른쪽으로 읽게 됩니다. 어떻게 해도 독서하기 어려운 왜곡이 생깁니다.
네, 이해합니다. 유럽인에게 일본식 우철 책을 읽기는 불편할 겁니다. 뭔가 불균형하고 자연스럽지 않을 거예요. 하지만 그때는 잘 이해하지 못했습니다. 뭐가 문제인지 잘 몰랐습니다. 그런데 일본 만화를 많이 읽는 젊은 층도 읽기 어렵다고 할까요?

젊은이들은 이 문제에 별로 구애받지 않는 것 같습니다. 어쩌면 이런 독서 방식에 익숙해져서 불편을 전혀 느끼지 못할 겁니다. 번역을 기다리지 않고 원어 버전으로 만화를 읽으려고 일본어를 배우는 젊은이들도 있으니까요.
네, 그들은 재팬 엑스포[16]에 가고 도쿄에 오기를 꿈꾸는 사람들이죠. 저도 그런 젊은이들을 만나봤습니다.

『열네 살』에 대해 다시 이야기해보죠. 전 이 작품이 이례적으로 환영받은 데에는 프레데릭 부알레가 극진한 정성을 들인 번역과 서양식 좌철 각색이 큰 역할을 했다고 보는데…. 그는 이

책에 기술적인 면뿐 아니라 편집에도 엄청난 정성을 쏟았습니다.

물론 프레데릭 부알레가 작가이자 만화가라는 사실이 저를 안심시켰습니다. 저는 그를 신뢰했고, 여러 달이 걸린 그의 세심하고 방대한 작업이 제 신뢰를 입증했습니다. 하지만 그림의 좌우가 바뀌어서 말풍선의 리듬이 끊겼고, 위치가 달라져서 생긴 공백을 채워야 했습니다. 프레데릭은 정기적으로 절 만나러 왔고, 필요하면 제가 직접 그림을 수정했습니다.

서양식 좌철 방향으로 작업하시는 데 오랜 시간이 걸렸나요?

네, 프레데릭 부알레가 여러 차례 제게 시도해보라고 권했습니다. 하지만 전 제게 익숙한 그림 방식이 지나치게 달라질까 봐 걱정스러웠습니다. 제가 에크리튀르 총서 일본 편을 위해 단편을 하나 만들었는데, 서양식 방향으로 그렸습니다.『나의 해』1권은 훨씬 최근 작품이고….

어려웠나요?

네, 처음엔 생각보다 어려웠습니다. 그림을 그리다 보면 습관대로 오른쪽에서 왼쪽으로 그릴 때가 자주 있었습니다. 하지만 결국 해냈죠. 그래도 집중력이 낮아지면 익숙한 우철 방식으로 그리게 됩니다. 습관에 따라 기계적으로 그리지 않기가 정말 힘들었습니다.

『열네 살』로 돌아가 보죠. 선생님은 1권부터 앙굴렘에서 최우수 시나리오 상을 받았습니다. 주요 유럽 만화 페스티벌에서 일본 작품이 처음으로 받은 큰 상이었죠.

2003년이었는데 마치 어제 일 같습니다. 그 상을 받았을 때 이전에 경험하지 못했던 감동을 느꼈습니다. 오래전부터 프랑스 만화에 흥미를 느끼고는 있었지만 늘 일본에서 작업했던 제가 프랑스에서 인정받았다는 게 믿기지 않았습니다. 이유는 모르겠지만 일본보다 유럽에서 인정받아 더 행복했습니다. 시상식 직전에 현장에서 수상 소식을 알려줘서 더 감동적이었습니다. 일본에서는 보통 시상식이 열리기 한두 달 전에 알려줍니다. 그런데 앙굴렘에

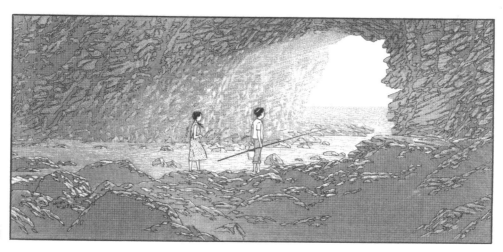

에크리튀르 총서,
일본 편 발췌

8

『열네 살』일본어 버전(왼쪽), 프랑스어 버전(오른쪽).

서는 모든 게 마지막 순간에 결정돼서 마음의 준비를 할 겨를도 없었습니다. 제가 이 말을 자주 하는데, 이는 사실입니다. 계속 꿈을 꾸고 있는 것만 같았습니다. 정신만이 아니라 몸도 허공에 떠 있는 것 같았습니다.

선생님 작품이 처음 번역되던 시기에 선생님은 카스테르만 출판사와 직접 소통하지 않으셨습니다. 그러다가 『열네 살』부터는 많은 것이 달라졌죠. 출판사 책임자들과 처음 소통했던 일이 기억나십니까?
카스테르만에서 제 담당 편집자가 된 나디아 지베르 씨를 2003년 앙굴렘 페스티벌에서 처음 만났습니다. 출판사 대표 루이 들라 씨를 만난 것도 같은 시기였습니다. 이제 와서 고백하자면 들라 씨의 첫인상은 약간 무서웠습니다. 이 책에 이렇게 써도 될지 모르겠지만 처음 그를 보고 영화 『대부』가 생각났습니다. 전 겁을 집어먹을 정도로 주눅이 들었죠. 하지만 그와 친분을 맺으면서, 그가 유머도 많고 실제로 만화를 좋아하고, 작가들을 많이 배려한다는 걸 알게 됐습니다.

이후 몇 년간 선생님은 페스티벌에 초대되어 프랑스와 다른 유럽 나라들을 정기적으로 방문하셨죠. 그리고 비록 언어 장벽이 있어도 많은 작가와 만날 기회도 있었습니다. 돌이켜보면 전 세계 작가들의 관심사가 비슷한 것 같지 않습니까? 유럽 만화와 미국 만화, 일본 만화의 경계가 무너지고 있다는 생각이 들지 않습니까?
무뇨스, 마토티(Mattotti)[17], 이고르(Igort)[18], 프라도(Prado)[19] 같은 만화가, 그리고 다른 몇

몇 작가를 만나면 그들도 저와 공통점이 많다는 생각이 듭니다. 하지만 그들은 저보다 훨씬 더 자유롭다는 생각도 듭니다. 그들은 스케치, 포스터, 영화 영상 등 다른 그림 작업도 많이 하더군요.

그들이 더 예술가 같다는 말씀인가요?
네, 어쩌면요…. 그들은 자신이 원하는 걸 자유롭게 그린다는 생각이 듭니다…. 전 장인처럼, 그들은 예술가처럼 일하는 것 같습니다. 저도 좀 더 자유로워졌으면 좋

로렌조 마토티의 작업실을 방문한 다니구치 지로

다니구치 지로와 자르디노

다니구치 지로와 바루

겠습니다.

그건 우리가 앞서 말했듯이 일본과 유럽의 큰 차이점인 작가와 편집자의 관계 때문인 것 같습니다. 선생님도 일본에서 여러 편집자와 일하시죠? 선생님은 이런 문제에 어떻게 대처하시나요? 그리고 편집자의 존재는 선생님 작업에 어떤 영향을 끼치는지요?
그건 편집자마다 다릅니다. 일본에서 누군가 제게 공동 작업을 요청했는데 제가 그 일에 관심이 있고, 또 그 일을 할 시간이 충분하면 대형 출판사든 소형 출판사든 전 대체로 받아들이는 편입니다. 제가 편집자를 선택하는 기준은 우선 좋은 아이디어가 있느냐는 겁니다. 그가 어떤 출판사에서 일하느냐는 중요하지 않습니다. 제가 기획한 것을 제안할 때에는 관심을 가장 많이 보인 편집자와 일합니다. 제 전략은 대체로 이렇습니다.

프랑스에서는 2000년대부터 여러 출판사에서 선생님 작품이 출간되기 시작했습니다.
그 정도는 아닙니다…. 쇠이유 출판사가 있었지만 계약이 종결됐고, 저와 상의 없이 한 권씩 출간한 출판사도 있었습니다. 이젠 개인적으로 제가 번역을 승인하고, 작품 장르에 따라 다르고 출판사와 카스테르만 출판사에 배분합니다.

좀 더 자세히 말씀해주실 수 있나요?
말하자면 『열네 살』 혹은 『아버지』처럼 '문학적인' 작품은 카스테르만에서 출간합니다. 혹은 액션이 중요한 작품은 다르고에서 출간합니다. 예외도 있지만 몇 년

전부터 프랑스에서 출간된 번역물은 대체로 이런 기준으로 나뉩니다.

선생님 작품 중 호평을 받고 앙굴렘에서 최우수 작화상을 수상한 대하 시리즈 『신들의 봉우리』는 다르고 출판사에서 출간됐죠.
안타깝게도 그때 전 시상식장에 없었습니다. 하지만 제가 이 상을 받고, 이 시리즈가 프랑스 독자들에게 그렇게 호평을 받아서 무척 기뻤다는 사실은 의심할 여지가 없습니다. 시나리오상과 작화상이라니, 앙굴렘은 절 응석받이로 만드는 것 같습니다!

최근에 프랑스에서의 선생님의 경력이 매우 화려해졌습니다. 선생님은 차츰 프랑스를 일본만큼 중요하다고 느끼게 되셨나요? 선생님은 이런 현상을 어떻게 설명하시나요?

『신들의 봉우리』,
1권, 카나 출판사.

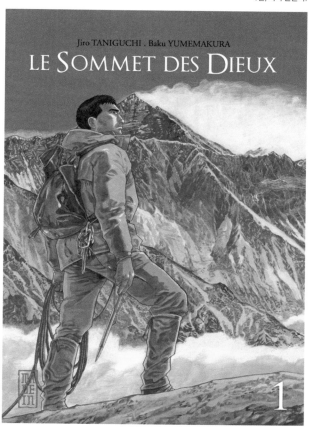

『열네 살』 2권

잘 모르겠습니다…. 분명한 건 운이 작용했다는 거죠. 피에르 알랭 지게티, 프레데릭 부알레 등 몇몇 만남도 그렇고요. 그리고 브누아 선생과 코린, 카스테르만 출판사의 나디아 지베르와 루이 들라, 카나 출판사의 일란 은기옌(Ilan Nguyen), 이브 슐리르프(Yves Schlirf) 같은 분들이 (그리고 다른 많은 사람이) 프랑스에, 그리고 유럽에 제 작품을 소개하고 독자층을 확대하는 일을 너무도 훌륭히 해주셨습니다.

네, 하지만 선생님의 작품 스타일에 대한 프랑스 독자들의 친화력이 없었다면 이런 노력과 만남만으론 충분하지 않았을 겁니다. 선생님은 오래전부터 유럽 만화에 관심이 많으셨는데, 결국 유럽 만화가 선생님에게 관심이 많아졌어요. 그건 행복한 우연 이상이죠.
행운과 만남만으로 설명할 수 없다는 데에는 저도 동의합니다. 하지만 전 이런 성공을 예상하지 못했고, 어떤 방식이 됐든 제 전략의 결과가 아니라는 건 분명합니다. 프랑스에서 절 환대해줘서 매우 행복하지만 그 이유를 분석할 순 없습니다. 가장 놀라운 건 프랑스에서 사랑받는 제 책들의 장르가 각기 다르다는 사실입니다. 『신들의 봉우리』는 『열네 살』과 완전히 다른 장르이고, 더 넓은 독자층을 대상으로 한 작품입니다.

『신들의 봉우리』도 그랬지만, 『열네 살』 같은 몇몇 작품은 일본보다 프랑스에서 더 큰 성공을 거뒀습니다.
네, 훨씬 더 큰 성공이었습니다. 『열네 살』은 일본보다 프랑스에서 열 배도 넘게 팔렸습니다!

프랑스와 다른 나라에서 성공한 덕분에 작품이 재출간됐죠.
그렇습니다. 쇼가쿠칸 출판사는 후타바샤 출판사와 공동으로 『열네 살』의 마케팅 전략으로 유럽에서 거둔 성공을 전면에 내세웠습니다. 하지만 애석하게도 별 효과가 없었습니다. 일본에서는 영화가 나왔을 때 효과가 더 좋았습니다.

일본 편집자들이나 베스트셀러를 내는 만화가들이 선생님을 약간 달리 보기 시작했나요?
독자들뿐 아니라 편집자들도 제 작품이 유럽에서 성공한 원인을 찾지 못했습니다. 하지만 프랑스에 갔던 몇몇 동료 작가는 프랑스 서점에 제 책들이 쌓여 있는 걸 보고 깜짝 놀랐다고 말해줬습니다.

선생님은 프레데릭 미테랑(Frédéric Mitterrand) 대통령으로부터 문화예술 공로훈장(le chevalier des Arts et Lettres)을 받았습니다. 일본에도 그 소식이 전해졌나요?

솔직히 말해서 이 훈장은 실제로 아무런 효과도 없었습니다. 프랑스를 아는 사람들은 제게 큰 영광이라고 했고, 그 소식을 보도한 언론 기사도 있었지만, 그렇다고 해서 큰 효과가 있었던 건 아닙니다. 어쨌든 작품 판매엔 영향이 없었습니다.

선생님이 유럽 만화 세계를 이해하셨고, 일본 만화를 경계하는 프랑스 독자들에게도 영향을 줬다는 건 놀라운 일이었죠. 서양식 좌철로 출간된 선생님 책은 만화를 별로 읽지 않는 소설 독자층이나 영화 애호가도 감동하게 했습니다.

네, 프랑스에서 사인회를 했을 때 저도 그렇게 느꼈습니다. 제 책을 읽기 전엔 일본 만화에 관심이 없었지만, 지금은 일본 만화를 읽는다고 말한 사람도 있었습니다.

일본을 여행하면서 만화 시장이 어느 정도로 분화했는지를 보고 깜짝 놀랐습니다. 30~40대 남성이 주 독자층인 잡지에 작품을 게재하는 작가는, 이건 선생님 경우이기도 한데요, 다른 독자

층을 확보하기 어렵습니다. 반면에 프랑스에서는 여성과 남성, 청소년과 노인 등 독자층 구분이 덜 명확합니다. 예를 들어 선생님의 프랑스 주요 독자는 여성인데 일본에서는 그렇지 않죠. 일본에서 제가 내면적인 작품을 그리면서부터 더 많은 여성이 제 책을 읽는 것 같습니다. 아무튼 그렇다고 들었습니다. 하지만 프랑스에서는 정말로 놀라웠습니다. 정말 기뻤죠.

더 관련이 있는 건 사실이지만, 비슷한 경우로, 『블루 Blue』의 작가 나나난 키리코 같은 여성 만화가가 프랑스에서 단지 여성 독자들에게서만 성공을 거둔 건 아닙니다. 그런데 일본에서 그녀의 독자층은 여성들이죠.

전반적으로 선생님 말씀이 맞습니다…. 나나난 키리코나 제게는 다행한 일이지만, 일본엔 장르 구분을 개의치 않고 모든 작품을 모아 창작자를 소개하는 경향이 있습니다. 그렇게 작품의 장르로 구분되지 않는 작가들을 위해 특별히 할애한 진열대가 있는 대형 서점이 몇 군데 있습니다.

프랑스에서 거둔 성공이 작가로서 선생님을 더 성장시켰고, 『겨울 동물원』이나 『선생님의 가

『선생님의 가방』
2권

자들을 대상으로 작업할 때에는 얘기가
다르겠죠.

**그 공동 작업은 어떻게 시작된 건가요? 다르고
출판사나 시나리오 작가 장 다비드 모르방이 제
안한 건가요?**
다르고 출판사에서 만남을 준비했습니다. 그들이 제게 시나리오 여러 편을 제시하며 선택권을 줬습니다. 시놉시스 세 편을 읽었는데 가장 흥미로웠던 게 모르방

방』 같은 야심찬 기획을 실행에 옮기는 데 도움이 됐다고 보시나요?
프랑스에서 호평 받은 것이 이후 제 창작물에 직접 영향을 끼쳤다고는 생각하지 않습니다. 일본 편집자들은 일본 독자들이 좋아할 만한 소재를 제게 제안합니다. 하지만 어쩌면 이런 성공이 제게 힘을 주고 자신감을 줬을지도 모르겠군요. 『선생님의 가방』을 만화로 각색한다는 건 작가의 아이디어였습니다. 제가 가와카미 히로미를 만났을 때 그녀는 제가 이 소설을 각색하면 좋겠다고 했습니다. 그때까지 이런 장르의 이야기를 그려본 적이 없었기에 저도 한번 해보고 싶었습니다.

그러니까 선생님은 우선 일본 독자들을 염두에 두고 작업하시는군요?
네, 저로선 일본 독자들과 편집자들의 반응을 생각하는 게 자연스럽고 또 용이합니다. 물론 『나의 해』처럼 처음 프랑스 독

의 작품이었습니다. 유일하게 프랑스의 일상생활에서 벌어지는 사건을 다룬 이야기였습니다. 다른 것들은 탐정물이었는데 모르방의 작품보다 덜 매력적이었습니다. 그렇게 장 다비드 모르방을 알게 됐고, 우리는 일본에서 여러 차례 만났죠. 그는 일본어를 몰랐기에 늘 티보 데비에프(Thibaud Desbief)가 통역을 맡았습니다. 더 구체적인 시나리오를 얻기까진 3~4년, 어쩌면 더

다니구치 지로
(왼쪽 하늘색
셔츠 차림), 뫼비우
스(가운데 파란색
와이셔츠에 정장
차림), 장 다비드
모르방(뒷줄 오른
쪽 세 번째)

많은 시간이 걸렸습니다. 우리는 이야기의 배경이 되는 장소를 함께 답사하기로 했습니다. 그렇게 노르망디를 여행하면서 세부 사항들을 논의했습니다. 예를 들어 전 독자들의 관심을 단숨에 사로잡기 위해 모르방이 제안한 것과는 다른 장면으로 이야기를 시작하자고 제안했습니다. 우리는 이렇게 토론하며 이야기를 진전시켰습니다. 그때 전 프랑스식 만화책을 출간하고 싶었습니다. 그건 오래전부터 품고 있던 꿈이어서 그걸 꼭 실현하고 싶었죠.

하지만 이 작품은 어려움을 겪었던 것 같습니다. 1권만 출간됐고, 책이 나오기까지 오랜 시간이 걸렸습니다. 이유가 뭘까요? 언어 문제인가요? 생소한 장소를 묘사해야 했기 때문인가요?
모두 해당하는 것 같습니다. 그리고 앞서 말했듯이, 시나리오 작가와의 공동 작업 방식이 일본과 매우 달랐습니다. 실제로 『나의 해』는 프랑스의 관습과 풍경을 보여줍니다. 제가 프랑스인들 일상의 세세한 것들을 몰랐기에 작업하기가 쉽지 않았

죠…. 확신이 서지 않아 작업 속도가 느렸습니다. 노력했지만 세부 묘사에 작은 실수들이 있을 겁니다.

그런 건 별로 눈에 띄지 않았습니다…. 하지만 『나의 해』나 『마법의 산』을 큰 판형 컬러 책으로 만든 걸 보자 당황스럽더군요. 전 선생님의 그래픽노블 판형과 흑백 그래픽을 선호합니다. 그게 선생님 고유의 리듬에 더 잘 맞는 것 같아요. 알겠습니다… 저도 선생님의 생각에 대부분 동의합니다. 하지만 저도 한 번쯤 유럽 만화책 스타일로 만들어보고 싶었습니다.

그건 15년 전 유행하던 판형입니다. 아소시아시옹[20] 세대 이후 지금은 흑백 책이 주를 이루고 페이지 수가 많아지는 경향이 있습니다. 프랑스뿐 아니라 미국을 포함해서 전 세계에서 이런 경향을 볼 수 있어요. 이건 순전히 제 생각인데, 선생님은 흑백을 사용할 때 빛과 배경의 깊이를 더 힘 있게 표현하십니다. 선생님의 컬러 그림은 예쁘긴 한데 극적인 효과가 덜한 것 같아요.
네, 전 흑백으로 작업할 때 더 편합니다. 그

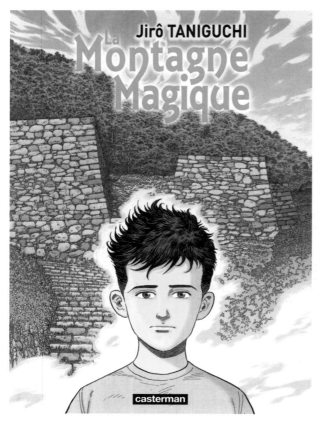

『마법의 산』

리고 컬러로 큰 판형 면을 구성하기도 쉽지 않아요. 어쨌든 큰 판형 컬러로 작업하면서 이전 만화들의 자연스러운 리듬을 찾지 못했습니다. 곧 자연스러워지겠죠.

2009년 말에 『나의 해』가 1권만 출간됐는데, 원래는 4권까지 출간하기로 예정됐죠. 같은 이야기의 나머지 부분을 출간하는 데 너무 오랜 시간이 걸리는 건 문제 아닌가요?

네, 저도 그렇게 생각합니다. 시간차가 너무 나죠. 그 원인으로 2011년 3월에 발생한 지진을 꼽을 수 있습니다. 전 1권을 그리면서 부딪힌 문제들을 2권에서 수정하고 싶었습니다. 그래서 장 다비드 모르방과 다시 논의하려고 했죠. 그런데 티보 데비에프가 프랑스로 돌아가서 2011년 3월 11일부터 의사소통에 문제가 생겼습니다.

1권을 작업했을 때보다 모르방과 더 많이 의견을 주고받아서 다시 작업을 재개할 수 있길 바랍니다.

일반적으로 서양 작가와 일본 작가의 공동 작업은 생각보다 훨씬 어렵습니다. 선생님과 저만 해도 벌써 몇 년 전에 도쿄의 데이코쿠 호텔(帝国ホテル Imperial Hotel)에 관한 작품을 함께 만들어보자고 계획했지만 아직까지 구체적으로 시작된 게 없잖습니까? 아무리 열의가 있어도 같은 언어를 사용하지 않는 두 작가가 멀리 떨어져서 공동 작업을 진행하기는 매우 어렵죠.

이미 말했듯이 그것 또한 제겐 일본 편집자의 적절한 협력이 반드시 필요하기 때문입니다. 시나리오 작가 외에도 자료를 수집하는 등 절 돕는 편집자의 존재가 필요합니다. 『데이코쿠 호텔』 계획에 관해선 프랭크 로이드 라이트(Frank Lloyd Wright)의 건물이 오래전에 철거됐기 때문에 조사해야 할 것, 만나야 할 사람이 꽤 많았습니다. 선생님은 시나리오 작가이시니까 평소에 이리저리 이동하는 게 익숙하시겠지만 만화가들은 늘 같은 자리에 앉아 일하는 편이죠. 전 작업대 앞에 앉아서 준비된 자료들을 바탕으로 그림을 그리며 대부분 시간을 보냅니다.

그런 어려움이 있어도 선생님은 프랑스 여러 출판사와 작품을 기획하고 계십니다. 그중에는 퓌튀로폴리스(Futuropolis) 출판사에서 출간될 루브르에 관한 작품[21]도 있습니다. 선생님은 이 작업이 어떻게 진행될지 이미 알고 계신가요?

여전히 불분명합니다. 어떻게 작업해야 할지 아직도 모르겠습니다. 줄거리에 대한 아

『느티나무의 선물』

이디어는 있지만, 그것을 전개하려면 루브르 박물관에서 현지답사를 해야 할 것 같습니다. 그런데 도움을 줄 편집자가 없어서 모든 걸 스스로 준비해야 하는데 제가 그런 일에 익숙하지 못합니다. 평소보다 더 자유로운 상태에서 일하게 되니 걱정도 되지만 흥분도 되는 새로운 경험입니다. 도판을 우선 일본어로 만드니까 프랑스 출판사에선 제가 일본 편집자와 일할 때만큼 곧바로 이해할 순 없을 겁니다. 대화도 직접 하진 않을 거고요. 밖에서 지켜보는 눈이 없다면 제가 자기만족에 빠질 위험도 있습니다….

일본 만화와 프랑스식 각색이라는 점에서 영화 「멀고도 가까운 Quartier lointain(열네 살)」에 관해 말해보죠. 놀랍게도 이 경우에도 프랑스어권 사람들이 먼저 각색을 요청했습니다. 처음에 두 회사가 이 계획에 관심을 보였죠.
네, 두 제안이 동시에 들어왔습니다. 하나는 샘 가바르스키(Sam Garbarski) 감독의 제안이었고, 다른 하나는 질 마르샹(Gilles Marchand) 감독의 제안이었습니다. 저는 이

두 감독을 잘 몰라서 그분들이 전에 만든 영화의 DVD를 보내달라고 요청했습니다. 두 감독 작품이 모두 흥미로웠습니다. 하지만 샘 가바르스키의 첫 장편 영화 「라셰브스키의 탱고 Le Tango des Rashevski」가 제 작품 분위기와 비슷하다고 느껴졌습니다. 열정 있는 두 감독 중에서 한 사람만을 선택해야 한다는 점이 안타까웠지만, 제 만화 분위기와 가장 비슷한 스타일의 영화를 만드는 감독을 선택했습니다.

샘 가바르스키의 영화 「멀고도 가까운」 포스터

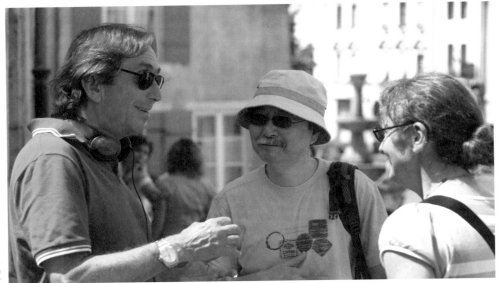

샘 가바르스키,
다니구치 지로,
코린 캉탱,
「멀고도 가까운」
촬영 현장

시나리오를 쓸 때 선생님도 참여하셨나요? 아니면 그저 진행 상황을 지켜보셨나요?

샘 가바르스키 감독을 벨기에에서 만났습니다. 그분은 제 작품에서 자기가 이해하지 못한 대목에 관해 묻고자 했습니다. 우리가 그때 어떤 얘기를 나눴는지는 정확히 기억나지 않지만 아버지의 실종, 우리가 앞서 말했던 '증발'의 원인을 알고 싶어 했습니다. 몇 개월 후 그분은 제가 이해할 수 있게 일본어로 번역된 시나리오를 보내줬습니다. 전 기쁜 마음으로 시나리오를 읽었습니다. 그런데 주인공의 직업을 바꾼 게 마음에 걸렸습니다. 책에서는 주인공이 평범한 샐러리맨입니다. 다시 말해 어디서나 볼 수 있는 일반인입니다. 그런데 영화에서는 주인공 직업이 만화 작가였습니다. 그렇게 뭔가 특별한 인상을 주는 게 약간 당황스러웠습니다.

저도 같은 생각을 했습니다. 주인공이 상상의 세계와 관련 있는 인물이어서 그의 머릿속에서 일어나는 사건이 직접 표현될 위험이 있었죠…. 선생님은 샘 가바르스키에게 이런 문제를 지적

하셨나요?

재검토하자고 말했지만, 그분은 그런 설정에 집착하는 것 같기도 했고, 또 그런 설정이 시나리오의 나머지 부분에도 중대한 영향을 줬기에 굳이 제 생각을 고집하고 싶지는 않았습니다. 어쨌든 만화와 영화는 표현 방식이 다를 수밖에 없으니 그분이 원하는 대로 하도록 내버려뒀습니다.

「멀고도 가까운」
촬영 현장의 분장

반면에 만화의 배경이 된 도시, 일본의 구라요시(倉吉)를 60년대 프랑스의 작은 마을 낭튀아(Nantua)로 설정한 건 성공적이었던 것 같습니다. 선생님의 이야기가 일본을 배경으로 하지 않아도

완벽하다는 걸 보여주는 좋은 결정이었어요.

저 역시 촬영 현장을 보러 낭튀아에 갔을 때 완벽하게 들어맞는 멋진 장소라는 생각이 들었습니다. 게다가 영화가 잘 만들어졌는데 왜 흥행에 더 큰 성공을 거두지 못했는지 의아했습니다. 전 일본에서 이 영화를 친구들에게 보여줬는데 그들은 정말 좋아했습니다…. 어쩌면 관객들이 내용을 이미 알고 있어서 책으로 봤을 때보다 덜 놀라고, 그게 영화에 몰입하는 데 방해가 됐을지도 모르죠…. 어쨌든 제 생각엔 감독이 소설을 각색하기보다 만화를 영화화하기가 더 어려워 보였습니다. 만화는 일종의 스토리보드처럼 작동해서 감독의 창의력에 방해가 될 수 있으니까요…. 프랑스에선 만화를 영화로 각색하는 게 일반적인 일입니까?

점점 그렇게 되고 있습니다. 그뿐 아니라 몇 년 전부턴 만화가들이 직접 영화를 만들고 있죠. 앙키 빌랄도 그랬고, 마르잔 사트라피(Marjane Satrapi),[22] 조안 스파르(Joann Sfar),[23] 파스칼 라바테(Pascal Rabaté)[24] 등 여러 작가가 영화에 도전했죠. 배우가 등장하는 실사 영화를 만들거나 애니메이션을 만듭니다.

최근에 조안 스파르의 『갱스부르 Gainsbourg』를 봤습니다, 흥미롭더군요…. 개인적으로 제게 영화를 만들 기회가 생긴다면 애니메이션이 아니라 배우들과 실사 영화를 만들 것 같습니다. 하지만 낭튀아에서 촬영하는 걸 보면서 영화가 저 같은 사람에겐 버거운 대규모 기획이란 걸 알았습니다…. 자본을 모으고, 촬영지를 물색하고, 스태프와 배우를 캐스팅하고, 팀을 관리하고, 제가 전혀 겪어보지 않은 많은 것을 해야 하니까요.

영화감독이 주업이 아닌 사람이 장편을 감독하려면 탄탄한 작품과 경험 많은 팀이 필요합니다. 선생님은 만화가이시니 애니메이션을 만들기는 조금 더 쉬울 것 같군요. 작업 리듬이 만화와 많이 비슷하니까요. 물론 조수가 훨씬 더 많

다니구치 지로, 「멀고도 가까운」 촬영 현장

샘 가바르스키,
디아나 엘봄(Diana
Elbaum), 코린
캉탱, 다니구치
지로.「멀고도 가까
운」촬영 현장

이 필요하고 스튜디오도 더 커야겠지만, 시도하고 실패해도 다시 시작할 능력은 갖추셨잖아요. 반면에 실사 영화는 촬영장에 있을 때 일이 진행돼야 해서 시간을 끌면 문제가 생깁니다.

저도 그렇게 짐작했습니다. 하지만 제 작품 중 하나를 각색한다면 애니메이션보다는 실사 영화가 더 적합할 것 같습니다. 영화에서는 인간이 감동을 재현합니다. 훌륭한 배우는 새로운 의미를 창출할 수 있고 깊이를 더할 수 있습니다. 하지만 애니메이션에서는 그래픽 요소가 지나치게 유사하게 남아 있을까 봐 걱정되는군요.

원칙적으론 제 생각도 같습니다. 하지만 미야자키 하야오(宮崎駿)와 지브리 스튜디오(株式会社 スタジオジブリ STUDIO GHIBLI INC)의 작업을 보면 현재 애니메이션이 전 세계 다양한 관객에게 감동을 주는 섬세하고 정제된 작품을 내놓고 있다는 걸 알 수 있습니다.

미야자키를 취재한 다큐멘터리를 보면서 그가 얼마나 세부 표현과 인물 동작에 주의를 기울이는지를 발견하고 놀란 적이

「멀고도 가까운」
영화의 한 장면

있습니다. 그의 작업은 극도로 정교한 연구의 결과였습니다. 하지만 등장인물이 말을 하지 않는 장면에서 적절한 표현을 찾기는 쉽지 않습니다. 그럴 땐 예를 들어 스카프를 흔들리게 하는 등 미묘한 수법을 사용합니다. 하지만 실사 영화에서 배우는 한동안 움직이지 않고 있어도 다양한 느낌을 전달할 수 있습니다…. 그렇다고 제가 애니메이션을 좋아하지 않는다고 생각하진 마세요. 예를 들어 「바시르와 왈츠를 *Waltz with Bashir*」[25]은 매우 인상적인 작품이었습니다. 탁월한 애니메이션이라고 생각합니다. 다카하타 이사오(高畑勲)의 「반딧불이의 묘 火垂るの墓」 같은 애니메이션은 실사 영화에서 해결하기 어려운 상황을 적절하게 처리했죠.

『열네 살』 2권

5

다니구치 스타일

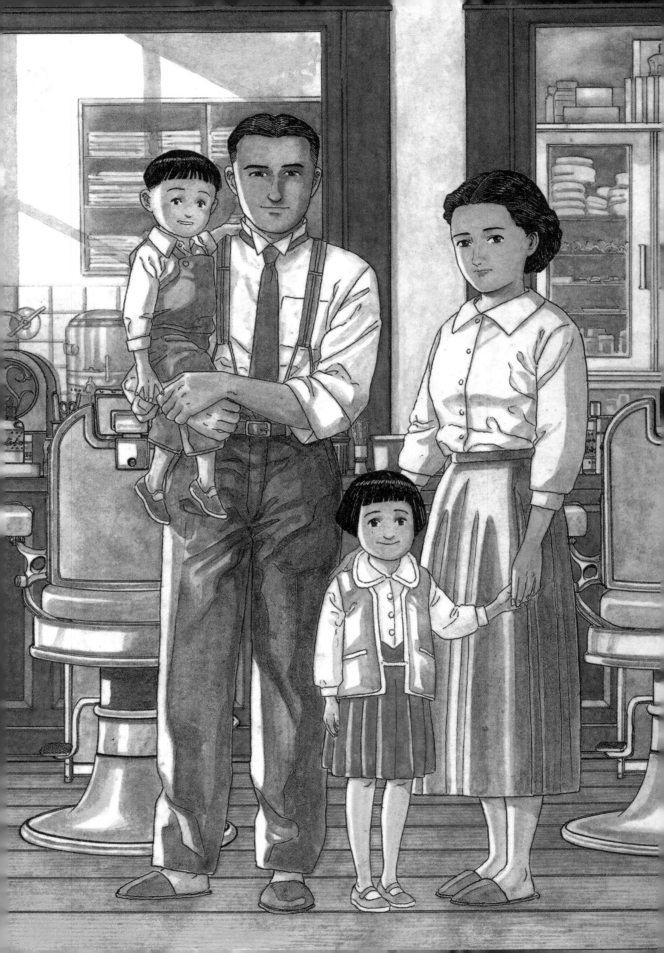

페이지, 2009년
-구치의 도쿄
업실에서 다니구
악 조수들.
진 : 쇼가쿠칸

이제 좀 구체적인 질문을 해보겠습니다. 우선 선생님 작업 방식에 관해 얘기해보죠. 선생님은 규칙적으로 업무 시간을 정해놓고 작업하시나요?

아침 시간은 말씀드리기 난처한데요, 느지막이 11시쯤 일어납니다. 그리고 신문을 읽거나 하면서 한가하게 시간을 보냅니다. 정오쯤 집에서 나와 역까지 걸어가 작업실 쪽으로 가는 기차를 타는데, 일부러 돌아서 가는 기차를 탑니다. 기차에서 내려 서점에 들렀다가, 카페에서 샌드위치 같은 걸 먹으며 한동안 책을 읽습니다. 그런 식으로 작업실에 갈 준비를 하죠. 그러다 보면 오후 1시 30분쯤 작업실에 도착합니다. 조수들은 오전 10시나 11시쯤 출근합니다. 그들이 할 일은 전날 정해놓죠.

『산책』

『겨울 동물원』

저녁까지 계속 일하십니까?

거의 그렇습니다…. 오후 5시 30분쯤 되면 대부분 집중력이 떨어지는데, 그럴 땐 산책하러 나갑니다. 아내가 도시락을 싸주면, 작업실에서 그걸 먹고 산책은 짧게 합니다. DVD를 빌리러 가거나 서점에 가는 정도죠. 7시나 7시 30분쯤 작업실로 돌아와 보면 조수들은 이미 퇴근하고 없습니다. 2시간쯤 더 일하고 나면 집에 가고 싶어집니다…. 선생님도 아시겠지만, 제 일과는 예전보다 훨씬 짧습니다. 밖에서 보내는 시간이 더 많아졌습니다. 그것 또한 제가 만들어낼 수 있는 원고의 분량이 거의 반으로 줄어든 이유 중 하나입니다. 예전엔 한 달에 80쪽 정도 그렸는데 이젠 30에서 40쪽 정도 그립니다.

일주일에 5일 일하시나요, 아니면 주말에도 일하실 때가 있나요?

전 보통 토요일과 일요일을 포함해서 매일 일합니다. 그러다가 제가 원할 때 며칠 쉽니다. 예를 들어 간다(神田) 혹은 기치조지(吉祥寺) 지역의 헌책방을 둘러보고 싶다거나 이노카시라 공원(井の頭公園)에 가고 싶으면 하루 휴가를 냅니다. 그리고 서점에 갑니다.

일을 집으로 가져가실 때도 있나요? 예를 들어 시나리오나 연구할 자료들 같은 걸 집에 가져가십니까?

전 되도록 집에서 일하지 않으려고 합니다. 하지만 휴식할 때조차도 작업 중인 만화가 늘 머리 한구석을 차지하고 있습니다. 마찬가지로 휴가 때에도 새로운 계획에 대해 생각합니다…. 저녁엔 텔레비전이나 DVD를 봅니다. 대개 '진짜' 영화는 아니고 머리를 비우고 기분을 전환시켜주는 영화, 예를 들면 좀비 영화 같은 겁니다. 함께 보는 아내는 더 재미있는 영화를 볼 수 없느냐고 말하곤 합니다. (웃음)

부인께서는 만화에 관심을 보이시나요?

네, 아내는 제가 시간이 없어 읽지 못하는 작품도 많이 읽고, 새로 발표된 작품에 관해 제게 얘기해줍니다. 제가 신간 만화를 모두 읽을 시간도 없고, 젊은 만화 작가들의 모임에 참여하기도 어렵습니다. 그건 제

아내도 마찬가지지만 꾸준히 만화를 읽습니다. 그리고 자기 의견을 포함해서 제게 도움이 될 만한 것들을 얘기해줍니다.

그러니까 부인께선 선생님 작품을 주의 깊게 읽는 독자시군요?

아내는 시간을 충분히 들여 제 만화를 읽습니다. 제가 이런저런 문제를 두고 결정하지 못할 때 아내의 의견은 제게 도움이 되고 절 안심시켜 줍니다. 제가 하는 일을 객관적인 시선으로 바라보기 때문에 아내의 의견은 제게 무척 소중합니다…. 또 다른 중요한 역할이 하나 더 있는데, 제가 너무 많이 일하지 않게 감시합니다. 전에 제가 과로해서 병이 난 적이 있는데, 그때는 제게나 아내에게나 몹시 힘든 시기였습니다.

선생님은 일하실 때, 예를 들면 시나리오 집필이나 스케치 작업 등 여러 가지 일을 번갈아 하시나요, 아니면 한 가지 일에만 집중하시나요?

『선생님의 가방』
1권

『마법의 산』

대체로 전 여러 가지 일을 동시에 하지 않습니다. 여러 편 연재물을 동시에 진행한 시기도 있었지만, 같은 날 여러 꼭지를 작업하는 경우는 매우 드물죠.

독자들은 『아버지』, 『개를 기르다』 혹은 『선생님의 가방』 같은 작품 영향으로 선생님을 생각하면 어떤 내면적인 작업의 이미지가 떠오릅니다. 하지만 최근 작품을 포함해서 작품 전체를 놓고 보면 다루시는 장르가 매우 다양하다는 사실에 놀라게 됩니다. 동물, 스포츠, 하드보일드 탐정물 등 선생님이 지향하시는 것이 바로 그런 차원인 것 같습니다. 다시 말해 한 가지 스타일에 한정되고 싶어 하시지 않는다는 거죠.

전 실제로 매우 다양한 것에 관심이 있고, 제 작품이 한 가지 장르로 분류되길 원치 않습니다. 만화 형태로 모든 걸 시도해보고 싶은 것이 제 강렬한 소망입니다. 많이 시도하진 않았지만 예를 들면 SF 장르 만화도 만들어보고 싶습니다. 영화 「반지의 제왕 *The Lord of the Rings*」을 보면서도 언젠가 만화로 각색하고 싶은 세계라는 생각이 들었습니다. 귀신 이야기, 예를 들어 고이즈미 야쿠모(小泉八雲)[1]의 귀신 이야기처럼 유령이 사는 낯선 세계를 만화로 진지

하게 다뤄보고 싶습니다…. 철학 만화를 만들 수 있다면 그것도 해보고 싶습니다. 그건 단지 해보고 싶은 게 아니라 벌써 생각해둔 게 있습니다. 시 부분에서도 하이쿠(俳句), 예를 들면 바쇼(芭蕉)의 하이쿠를 만화로 각색하는 것도 흥미로울 것 같습니다. 그러니까 제가 탐험하고 싶은 영역은 아직 많습니다. 전 주제가 흥미로울 때만 작업할 수 있습니다. 이런저런 주제가 유행이라고 해서, 사람들이 찾는다고 해서 작품을 만들 순 없습니다. 그 주제가 정말로 제게 와 닿아야만 일하게 되죠.

선생님 마음을 사로잡는 장르가 그렇게 많다면, 앞으로 몇 년간 어떤 장르를 다루실건가요? 달

『마법의 산』

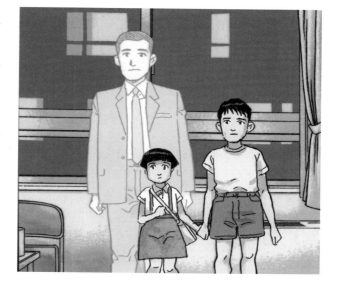

* 아일랜드 작가 라프카디오 헌(Lafcadio Hearn)의 일본 이름(1851~1904).

리 말해 어떤 장르를 포기하실 건가요?

제가 다루고 싶지 않은 장르가 있다기보다는 제게 적합하지 않은 장르가 있습니다. 이미 말했듯이 예전에 제가 그렸던 선정적인 만화는 자랑스럽지도 않고, 이제 그런 걸 그릴 수도 없을 것 같습니다. 제가 해학적인 만화를 시작할 것 같지도 않고요. 쇼조(少女) 같은 장르도 마찬가지죠….

반면에 쇼넨(少年) 스타일 작품은 시도해보고 싶습니다. 적어도 한 번쯤은 소년을 위한 이야기를 그려보고 싶습니다. 전 머릿속에서 메이지 시대의 인물 이야기, 특수 장치를 이용해 하늘을 나는 아이가 주인공인 판타지풍 이야기를 구상하고 있습니다. 일본 역사에서 이 시대를 배경으로 한 젊은 층을 위한 만화는 거의 없는데, 제 생각엔 흥미로운 작품이 될 것 같습니다. 이 작품을 연재하기에 적합한 잡지를 찾을 수 있을지 모르겠지만, 정말 해보고 싶습니다. 이미 이 이야기에 관한 스케치도 몇 점 해봤습니다.

얼마 전부터 유행하는 여러 텔레비전 시리즈처럼 재조명받는 역사적 인물의 성장 과정을 그린

장편 시리즈에는 관심이 없나요?

생각해본 적은 없지만 그럴 수도 있겠죠…. 하지만 만약 제가 장기 프로젝트를 한다면, 작업하는 동안 제 관심을 끄는 새로운 것들이 계속해서 나타날 테고, 그걸 하고 싶은 마음이 생길까 봐 걱정스럽군요. 그래서 전 하나의 시리즈를 너무 오래 진행하면 늘 문제가 생깁니다. 아니면 여러 가지를 동시에 해야 할 텐데, 그러면 어쩔 수 없이 작업량을 늘리거나 시리즈가 지연되겠죠….

하지만 선생님은 이미 대규모 프로젝트에 참여하신 적이 있습니다. 프랑스에서 널리 알려진 『신들의 봉우리』는 여러 권으로 구성된 장편이었고, 특히 산이라는 주제를 다루는 힘이 놀라웠습니다. 이 기획은 어떻게 시작됐나요?

저는 이미 『케이 ケイ』처럼 산에서 일어나는 사건을 다룬 적이 있습니다. 『케이』를 그릴 때 자료를 많이 수집했는데, 그중엔 산에서 사망한 일본 산악인 모리타 마사루(森田勝)의 전기 『늑대는 돌아오지 않고 狼は帰らず』라는 책도 있었습니다. 전 그 책을 읽고 만화로 그리고 싶었습니다. 그래

『도련님의 시대』 1권

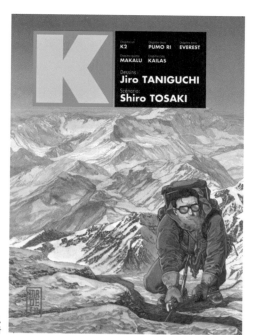

도 바로 그렸던 것 같습니다. 『신들의 봉우리』에서 하부(모리타에게서 영감을 얻은)라는 인물은 성격이 까다롭습니다. 완전히 개인주의적인데다 이기적이기까지 합니다. 다시 말해 매우 인간적이었죠. 만화엔 이런 성격의 인물이 매우 드뭅니다. 전 오히려 그 점이 무척 흥미로웠습니다. 왜냐면 그는 일을 복잡하게 만드는데, 왜 그렇게 행동하는지 의아했거든요. 전 이런 인물을 그리는 게 재밌겠다 싶었고, 독자들 반응도 궁금했습니다. 과연 독자들은 뼛속까지 독립적인 이런 인물을 사랑하게 될까요? 물론 하부라는 인물을 이기주의자라고만 단정하는 데에는 지나친 면이 있습니다. 그는 친절하고, 마음속 깊은 곳에 어느 정도 다정한 구석도 있어서 독자들은 결국 그를 사랑하게 됩니다. 실제로 존재하는 어느 산악인에게서 영감을 받은 하세(長谷 常雄)라는 또 다른 인물이 있는데, 그들의 만남은 이 작품의 클라이맥스 중 하나라고 생각합니다.

소설 원작을 선생님이 만화로 각색하셨죠?
유메마쿠라가 자기 소설을 제 방식대로 자유롭게 각색해도 된다고 했기 때문에 원작의 내용을 약간 바꿨습니다. 소설을 읽을 때 산이나 등산에 관한 내용 중에 애매한 구석이 있어서 독자들이 이해하기 어려울 거라고 생각했습니다. 그래서 전 이런 요소들을 쉽게 이해하도록 구체적으로 다루고 싶었습니다.

『아랑전』 같은 작품에서 제가 매료됐고, 지금도 매료되는 건 선생님이 묘사하신 세계에 선생님

서 여러 편집자에게 이 계획을 제안했지만 그들은 이야기가 좀 어둡고, 산악인 만화는 잘 팔리지 않는다고 하더군요. 오래전, 한 20년 전쯤 일이라 세세한 건 기억나지 않지만, 어쨌든 출판사에선 제 제안을 모두 거절했습니다. 그러고 나서 유메마쿠라 바쿠(夢枕 獏)와 함께 『아랑전』을 작업할 때, 이 작가의 소설을 각색하자는 제안이 들어왔습니다. 그게 『신들의 봉우리』입니다. 사실 저는 이 소설을 이미 읽었습니다. 등장인물 하부(羽生 丈二)는 모리타 마사루(森田勝)에게서 영감을 얻은 게 분명했습니다. 이 제안은 제가 전에 하고 싶었던 것과 완전히 일치해서 곧바로 받아들였습니다. 유메마쿠라 역시 편집자에게 이 기획을 제안했고, 바로 승인을 얻었습니다!

이 작품의 어떤 면이 가장 감동적이었나요?
모리타라는 인물입니다… 제가 제안했던 첫 기획에서 편집자들이 문제 삼았던 것

『수색자 搜索者』

이 스스로 온전히 빠져드는 능력입니다. 선생님은 어떨 땐 격투기에 열광하는 사람 같고, 또 어떨 땐 평생 등산을 해온 사람 같습니다. 그런데 겉보기에는 전혀 그렇지 않거든요….

물론 아니죠. (웃음) 모든 게 전적으로 상상이지만, 전 프로 레슬링 경기 같은 걸 많이 봤습니다. 그리고 등산은 영상 자료를 엄청나게 많이 봤죠. 일단 창작을 시작하면 그 소재는 제게 편할 정도로 완전히 익숙해집니다….

선생님 자신이 피켈과 로프를 들고 산비탈에 서 있는 모습을 그리셨죠?

네, 제가 정말로 산에 오르고 있는 것처럼 느껴야 하니까요. 그러지 않으면 그릴 수가 없습니다. 독자들이 제 만화를 보며 고도, 추위, 힘, 두려움, 고통을 느끼게 하려면 저 자신이 먼저 육체적으로 그걸 느껴야 합니다. 그런 느낌과 감정을 독자가 지각할 수 있게 하는 게 매우 중요합니다.

온종일 액션 장면을 그리고 저녁에 집으로 돌아가시면 감정이나 몸 상태가 정서적인 장면을 그리셨을 때와 다른가요?

흥미로운 질문이군요. 한 번도 생각해보지 않아 잘 모르겠습니다. 작업실에서는 철저하게 작품 속에서 살지만, 일단 밖으로 나오면 평소의 저로 돌아갑니다. 작업실 밖에서도 작업실에 있을 때와 같은 감정 상태라면 너무 피곤하겠죠. 작업대 앞에 앉아 작업에 집중하면 라디오든 조수들 토론 소리든 아무것도 듣지 않습니다.

좀 엉뚱한 질문입니다만, 몇 개월 혹은 몇 년 동안 선생님이 마음에 두고 계시던 이야기가 꿈에 나타나기도 하나요?

네, 작업 중인 이야기를 꿈에서 재현할 때도 있습니다. 실제로 몇몇 장면이 선명하게 꿈에 나타나기도 합니다. 제가 특히 애착을 느끼거나 절 괴롭히는 이야기일 때 더욱 그렇습니다. 뫼비우스의 그림을 꿈에서 보기도 합니다. (웃음)

실존하는 그림인가요, 상상의 그림인가요?

실제로는 존재하지 않는 그림입니다. 알려지지 않은 그림을 발견하는 꿈도 꿉니다. 꿈에서 깼을 때 그 이미지를 기억해내지 못하면 몹시 아쉽습니다…. 그런 일이 가끔 있어요.

산이 중요한 배경으로 등장하는 작품 자료는 주로 책에서 얻으셨나요, 아니면 산악 전문가의 기술적 조언을 받으셨나요?

전문가들을 여러 번 인터뷰했습니다. 그리고 제가 산을 타던 젊은 시절 추억을 활용했습니다. 하지만 에베레스트는 어느 순간 직접 현장에 가봐야 할 필요가 있었습니다. 처음엔 5,000미터까지 오르는 트레킹을 계획했습니다. 하지만 그건 육체적으로 너무 힘들어서 소형 비행기로 에베레스트 상공을 날았습니다. 전문 헬리콥터를 임대

『수색자』

하기엔 비용이 너무 많이 들었으니까요. 전 거기서 일어나는 일을 더 잘 느끼려고 카트만두에서 상당히 많은 사진을 찍었습니다. 구름을 가까이에서 관찰할 수 있어서 여행하기를 잘했다는 생각이 들었습니다. 제 눈으로 직접 보지 않았다면 상상하기 어려웠을 겁니다. 현지에서 카트만두의 공기를 호흡했는데 탁한 편이었습니다. 그 밖에 도시 분위기와 관련된 모든 것은 그곳에 가지 않았다면 제대로 표현하기 어려웠을 겁니다.

그렇게 멀리까지 사전 답사하러 가셨던 작품이 또 있나요?

『뉴욕의 벤케이 N.Y.の弁慶』를 작업할 때 뉴욕에 갔습니다. 『시튼』을 작업할 때도 뉴멕시코에 가고 싶었으나 시간이 없었습니다. 그곳에 시튼 자료 센터가 있습니다. 시나리오를 쓴 이마이즈미 요시하루(今泉 吉晴)는 그곳에 여러 번 갔습니다. 전 그가 가져다준 자료를 바탕으로 그림을 그렸죠.

카트만두 여행은 강렬한 경험이었겠군요. 여행하지 않으셨다면 불가능했을 작품 창작을 경험하셨으니 말입니다.

앞서 말했듯이 처음 일본을 벗어난 계기는 1991년 프랑스 앙굴렘 방문이었습니다. 카트만두 여행을 포함해서 제게 외국 여행은 이 첫 프랑스 앙굴렘 여행의 영향을 받았습니다. 하지만 아시아 여행은 프랑스 여행과 전혀 달랐는데, 제겐 정말 충격적이었습니다. 먼지투성이에 오염된 공기, 빈곤, 여행객을 보자마자 달려드는 아이들… 처음엔 어떻게 해야 할지 몰랐습니다. 오지 않는 편이 나을 뻔했다는 생각마저 들었습니다. 하지만 차츰 카트만두에서 지내는 게 즐거워졌습니다. 그러면서 유럽과는 다른 모든 것에 관심이 생겼습니다. 전 마침내 그곳 아이들, 사람들과 어느 정도 허물없이 지내게 됐습니다. 얼핏 보기엔 일본과 달랐지만, 역시 아시아여서 그랬던 것 같습니다. 어쨌든 그곳에 다시 가고 싶습니다. 네팔뿐 아니라 태국 같은 아시아 다른 나라에도 가고 싶어요. 아프리카 야생동물 보호 지역에도 무척 가보고 싶습니다.

카트만두에 머무시는 동안 고지대까지 등반하시진 않았더라도 등산은 좀 하실 수 있었죠?

아니요, 등산도 트레킹도 하지 않았습니다. 산과는 아무 상관없는 정글에는 갔습니다. 하지만 작품에 셰르파가 등장하고, 셰르파의 집도 나오기 때문에 셰르파들을 만나러 포카라 평원에 갔습니다.

『신들의 봉우리』는 산을 잘 아는 사람들에게서 호평을 받았나요? 기술적인 부분에서 저지른 실수로 비판받은 일은 없었나요?

『케이』는 『신들의 봉우리』보다 먼저 그렸는데, 몇몇 산악인이 기술적인 면에서 사실과 다른 점이 있다고 지적해줬습니다. 작품에서 묘사한 것처럼 기어오르는 등반 방식은 존재하지 않는다는 겁니다. 하지만 이런 장르의 만화를 읽어본 적이 없었던 만큼 이야기 자체는 흥미로웠다고 했습니다. 반면에 『신들의 봉우리』는 높은 산에 오르는 산악인들이 현장과 고도를 매우 정확하고 놀라울 만큼 사실적으로 표

『수색자』

현했다고 평가했습니다. 전 산악인들 토론회에도 초대받았습니다. 등반 경험자들이 제 작품을 읽고 자신이 산에서 느꼈던 걸 그대로 표현한 것 같다고 말해줬을 때 무척 기뻤습니다. 전 '아, 내가 일을 잘못하지 않았구나' 하고 생각했습니다. 제가 주로 자료를 바탕으로 작업했기에 잘못 이해한 부분이 많은 건 아닌지 걱정했는데 그들의 반응을 보고 안심했습니다. 일본에서 『신들의 봉우리』는 여전히 잘 팔립니다. 이 만화를 읽은 사람들이 호평하고, 계속해서 출간되고 있습니다.

그러니까 선생님은 작업대를 떠나지 않고도 그림을 통해 충분히 산을 경험할 수 있다는 걸 증명하셨군요.

제가 그림을 그릴 땐 그렇습니다. 제가 스스로 등반가가 돼서 산에 오를 때, 완벽한 어둠 속에 있을 때 느끼는 걸 상상해봅니다. 이런 것들을 실감 나게 이미지화하려고 노력하면서 그림을 그렸죠.

그런 식으로 작업한다고 말씀하시니 배우의 작업과 흡사하다는 생각이 듭니다. 배우가 영화에

서 권투선수나 조직폭력배가 되듯이 만화가도 프로레슬링 선수, 산악인, 증발한 아버지가 돼야 하죠.

맞습니다. 어떤 면에선 상당히 비슷하죠. 직접 그림으로 그려낼 대상이 돼서 마음속으로 연기해야 합니다. 그러지 않으면 등장인물 자세도 부자연스럽고 생명력이 없어 보입니다.

『신들의 봉우리』
2권 표지,
카나 출판사

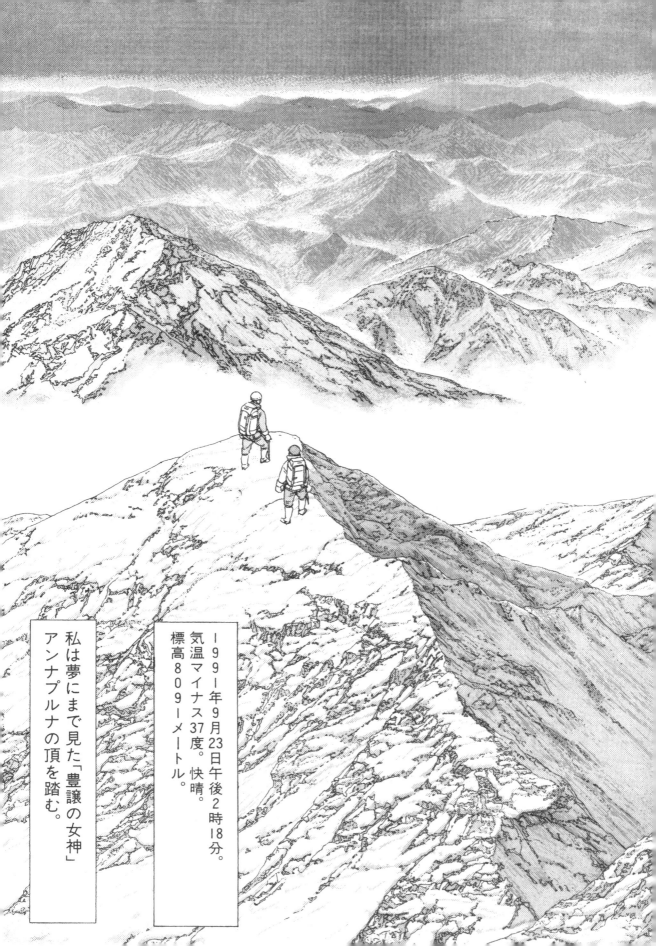

私は夢にまで見た「豊穣の女神」アンナプルナの頂を踏む。

標高8091メートル。

気温マイナス37度。快晴。

1991年9月23日午後2時18分。

하지만 만화가에게는 무대도 없고, 대사를 받아줄 상대도 없고, 이끌어줄 감독도 없죠. 또 주연이든 조연이든 혼자서 모든 역할을 다 연기해야 하고요.

네, 사람들은 만화가라는 직업이 그렇다고 말합니다. 연출자이자 무대 장치가, 배우이자 시나리오 작가가 돼야 합니다. 모든 역할을 다 맡아야 하죠…. 개인적으로 제가 영화에서 직접 연기할 수 있다고는 생각하지 않지만, 배우에게 이런저런 상황에서 어떻게 반응해야 하는지 지시할 순 있을 것 같습니다. 실제로 제게 감독의 재능이 있을지도 모르죠. (웃음)

선생님은 세 가지 방식으로 작품을 만드시죠. 직접 원작 시나리오를 쓰시거나, 시나리오 작가와 공동 작업을 하시거나, 소설가의 작품을 각색하십니다. 이 세 가지 방식 중에서 어떤 걸 선호하시나요? 또는 이 세 가지 방식을 바꿔가며 작업하시나요?

세 가지 방식에 각각 장점이 있습니다. 제가 직접 시나리오를 창작하면 작업이 훨씬 더 어렵습니다. 그래서 제가 모든 작품의 시나리오를 쓸 수는 없을 겁니다. 시나리오 작가와 작업하는 건, 제가 주로 했던 작업 방식이었지만 얼마 전부턴 진심으로 공동 작업을 하고 싶은 시나리오 작가를 만나지 못했습니다. 소설 각색은 가장 쉬운 방식이고, 또 제가 선호하는 방식이기도 합니다. 이미 완성된 이야기가 있으니 시각적으로 상상하고 연출하고 그림에 집중하면 되니까요.

『아버지』

선생님은 소설을 읽으실 때 그걸 만화로 만들 만한지 아닌지를 대번에 판단하실 수 있나요? 마음에 들지만 만화로 각색하기엔 해결할 문제가 너무 많은 소설도 있을 것 같은데요.

사실 문제가 그리 많은 건 아닙니다. 제가 좋아하는 소설, 문학성이 강한 소설도 만화로 각색하는 데 큰 문제는 없습니다. 물론 시도하기 전에는 결과를 예측할 수 없지만, 만화가 모든 주제를 다룰 수 있고, 좋은 결과를 얻을 수 있다는 확신이 있습니다. 어쨌든 제 마음을 더 끄는 소설이 있는 건 당연하죠. 하지만 소설은 수도 많고 스타일도 다양합니다. 편집자가 수락하고 소설가가 동의한다면 시작할 준비가 된 계획이 여럿 있습니다.

제 생각에는 선생님이 원작 시나리오를 쓰실 때 주제를 다루기 전에 머릿속에서 이야기가 무르익을 때까지 오랫동안 생각하실 것 같은데요?

네, 관심이 가는 주제가 생기면 아이디어가 떠오를 때가 있습니다. 이 아이디어는 하나의 서사로 완성됐다는 생각이 드는 날까지 조금씩 발전하면서 구체화됩니다. 이런 과정은 몇 해가 걸릴 수도 있습니다. 완성된 서사는 대부분 편집자와 꾸준히 토론한 결과물입니다. 『에도 산책 ふらり』을 예로 들면 편집자와 '에도 시대의 산책'이라는 아이디어를 공유했습니다. 하지만 그 아이디어가 『에도 산책』이라는 작품으로 완성될 될 때까지는 많은 시간이 필요했죠.

구체적으로 어떻게 진행됐나요? 아이디어가 작품으로 실현될 정도로 구체화됐다고 판단하시면 시놉시스를 편집자에게 보내시나요?

메모는 하지만 시놉시스를 써본 적은 없습니다. 작품에 관해선 편집자와 구두로 토론합니다. 편집자가 관심을 보이면 그림을 그려서 보여주죠.

일종의 스토리보드군요?

꼭 그렇진 않습니다…. 설명하기 어렵군요. 말하자면 여러 가지 상황, 등장인물, 대사 같은 것이 머릿속에 들어 있습니다. 먼저 기초적인 정보를 편집자에게 제시하고, 여러 차례 그 기획에 관해 토론합니다. 이 단계를 거치고 나서 더 구체적인 것들을 결정하면 제가 그림을 그리기 시작합니다…. 전 이야기가 형태를 갖추기 시작하는 이 단계를 좋아합니다. 작품 구성을 생각하고 이런저런 시퀀스들을 더 흥미롭고 강력하게 만드는 방법을 연구하는 단계입니다. 컷의 분할도 상당히 어렵고 노

『에도 산책

력이 필요한 단계입니다. 머릿속에 들어 있는 아이디어를 실제로 그림으로 그리려고 하면 구체적인 이미지가 떠오르지 않을 때도 있습니다.

선생님은 작업하실 때 시나리오를 한 챕터씩 그림으로 옮기시죠. 왜 그렇게 작업하시나요? 그림을 시작하기 전에 전체 이야기를 대략 만화로 구성해놓으신 뒤에 작업하시는 편이 더 수월하지 않은가요?

아닙니다. 순수문학 작품을 쓰듯이 시나리오를 상세하게 쓰는 건 지루합니다. 전 결말에 대한 아이디어만을 가지고 한 챕터씩 이야기를 전개하면서 그 결말에 도달할 때까지 가장 좋은 길을 찾는 게 이상적이라고 생각합니다. 제 작업 방식은 퍼즐 맞추기와 흡사합니다. 미리 설계한 코스를 따라가며 이야기를 전개하기보다 목표를 수정하면서 조금씩 그 방향으로 나아갑니다. 도중에 갖가지 아이디어가 떠오를 수도 있고, 새로운 요소를 첨가할 수도 있습니다. 이야기는 점점 더 풍성해지죠. 이미 모든 게 결정된 상태로 출발하는 방식을 좋아하지 않습니다. 작업하면서 많은 걸 발견하게 되니까요.

전 선생님이 훌륭한 대사 작가라고 생각하는데요, 어쨌든 번역이 잘된 선생님 작품의 대사를 보면 그런 생각이 듭니다. 영화나 문학과 비교해서 만화 대사의 특징은 무엇일까요?

되도록 물 흐르듯 자연스러운 대사를 쓰려고 노력합니다. 대사는 장면을 설명하지 말아야 하고, 감정을 완전히 표현하지도 말아야 합니다. 쉽게 이해할 수 있으면서

도 그림에 어떤 의미를 부여해야 합니다. 가장 까다로운 게 양쪽의 대사를 연결하는 겁니다…. 제 생각에 중요하지만 쉽지 않은 또 다른 과제는 화면에 등장하는 첫 지문과 첫 대사입니다. 몇 개의 단어로 작품 전체의 속도와 분위기를 제시해야 하니까요.

선생님이 컷에서 대사를 세분한 효과는 아주 성공적이었습니다. 주인공의 대사를 두세 개 말풍선으로 자주 나누셨죠.

네, 그건 대화가 숨을 쉬게 하는 방식입니다. 독자들이 침묵, 주저, 혹은 장면을 연결

『열네 살』 2권

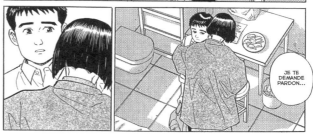

하는 대사의 속도 같은 걸 느끼게 하려는 겁니다. 지문과 대사의 관계 역시 매우 중요합니다. 최대한 물 흐르듯 자연스럽게 하려고 노력했으니 프랑스어로도 그런 느낌이 살았으면 좋겠습니다. 독서의 흐름이 단절되거나 충돌하지 않게 하려고 했죠.

그건 각색의 질에 달렸죠. 몇몇 작품은 완벽합니다. 그래픽 각색에 덜 신경 쓴 몇몇 작품은 말풍선을 어느 방향으로 읽어야 할지 망설이게 될 때도 있었습니다. 이런 점에서 보면 『열네 살』은 원래 프랑스어로 만든 작품처럼 아주 훌륭합니다. 하지만 선생님의 작품뿐 아니라 대부분 만화 번역은 섬세함이나 정교함이 부족할 때가 종종 있습니다.

프랑스에서 번역된 초기 일본 만화 시리즈들은 대사가 많지 않은 단순한 쇼넨 만화였습니다. 하지만 세이넨 만화에서는 대사가 더 길어지고 더 섬세해져서 번역가의 노력이 더 많이 필요했습니다. 이런 경향은 역으로 일본에 들어온 유럽 만화의 경우도 마찬가지입니다. 예를 들어 빌랄의 작품들은 일본어로 읽을 때 더 쉽게 접근할 수 있는 것 같습니다.

선생님은 의성어와 의태어 사용을 제한하시죠? 초기 작품에는 많았지만 이젠 되도록 사용을 억제하시는 것 같습니다.

아, 그건 작품에 따라 다릅니다. 『신들의 봉우리』에서는 의성어와 의태어를 꽤 많이 사용했습니다. 하지만 안정된 리듬이 지배적인 일상을 다룬 작품에는 그런 것들이 별로 필요 없죠. 그래도 바닥에 실내화가 끌리는 소리나 다다미 위를 걷는 소리 같은 걸 전달할 때는 의성어를 사용합니다. 프랑스어 버전에선 상응하는 표현이 없어서 읽는 데 방해가 될 만한 몇몇 의성어를 삭제했습니다.

사실 유럽 만화에는 일본 만화보다 음향 효과가 덜 들어 있죠. 돌풍이나 폭풍우가 아니라면 바람 소리를 의성어로 표시하진 않습니다. 비도 마찬가지고요. 유럽에선 환경적인 요소가 아니라 사물의 구체적인 소리를 표시합니다.

일본어에서 의성어는 컷 내부를 일시적으로 확장합니다. 그래픽으로 옮긴 소리는 독자의 시선이 자동으로 다음 컷으로 넘어가지 않고 그 컷 안에 조금 더 오래 머물게 합니다. 즉 지속성을 확장한다는 거죠.

『느티나무의 선물』

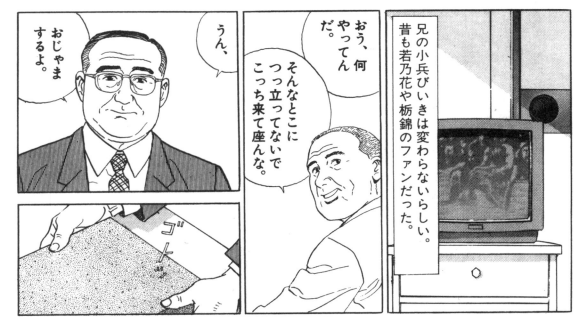

선생님 작품의 화면 분할 방식은 단순해 보이지만 매우 정교하면서도 자연스럽습니다. 그런 방법은 어떻게 터득하셨나요? 시행착오 끝에 찾으셨나요?

우선 개략적인 스토리보드 형식으로 시퀀스들을 스케치합니다. 그렇게 하면 이미 컷이 분할된 여러 쪽의 만화가 되는데, 말풍선도 그려 넣습니다. 이 컷들의 내용은 작업을 계속하면서 차차 명확해집니다. 컷을 삭제하거나 첨가하는 일도 생기죠. 깨닫지 못하고 있다가 마지막 쪽을 그리면서 빠진 걸 발견할 때도 있습니다. 글이나 그림은 수직 방향보다 수평 방향으로 더 빨리 읽게 됩니다. 그래서 전 내용을 수평으로 분할하는 작업을 할 때 이전 컷과 다음 컷이 중단된 부분을 넘어 연결될 때 정확하게 이어지도록 세심하게 신경 씁니다. 넓은 공간을 묘사할 때나 시간이 경과한 상태를 묘사할 때는 되도록 다음 쪽에 배치하는 방식으로 구성합니다.

선생님 작품의 가장 놀라운 특징 중 하나로 표정과 자세의 아주 적절한 표현을 꼽습니다. 그건 어떤 방식으로 하시나요? 예를 들어 조수에게 포즈를 취하게 하고 그리시는 건가요? 아니면 선생님 스스로 거울 앞에서 자세를 취하고 그리시나요?

아닙니다, 그런 건 하지 않습니다. 등장인물의 표정이나 자세를 머릿속으로 상상할 뿐이죠. 전 감정과 감동을 중요하게 생각해서 늘 섬세하게 표현하려고 노력합니다. 대부분 만화는 독자가 곧바로 이해할 수 있게 표현이 극단적이라고 할 정도로 과장됐습니다. 하지만 전 반대로 하고 싶

었습니다. 예를 들어 만화에서 등장인물이 소리치는 장면은 정면에서 클로즈업해서 표현하는 경향이 있지만, 전 등장인물의 크게 벌린 입을 보여주지 않고도 뒷모습을 그려서 그가 소리친다는 걸 독자들이 알 수 있게 합니다. 물론 제가 다른 만화들에서 볼 수 있는 것과 철저히 정반대되는 방식으로 작업한다고 말할 순 없지만, 표정에 관해선 오래전부터 더 섬세한 감정을 표현하는 방법을 연구했습니다. 그래서 제가 그린 등장인물들은 표정이 대체로 냉정합니다. 소리치지 않고 자제하는 경향이 강하죠.

실제로 그건 선생님 작품의 가장 놀라운 특징 중 하나입니다. 대부분 일본 만화는 얼굴만 봐도

『창공』

등장인물의 상태를 짐작할 수 있습니다. 그만큼 표현이 과장됐다는 방증이기도 한데, 선생님 작품의 등장인물에게선 벌린 입도, 크게 뜬 눈도, 말을 강조하는 몸짓도 거의 찾아볼 수 없죠.

분명히 이런 점들 때문에 일본에서 제 책이 덜 성공했겠지만, 전 이런 방식으로 조금씩 저 자신의 스타일을 만들었습니다.

『창공』

선생님이 창조한 인물들은 '액터스 스튜디오'[3] 방식처럼 감정을 극도로 억제한 모습을 보여주지만, 만화에서는 이 게임이 훨씬 더 연극적이라고 말할 수 있겠죠.

네, 그 비교가 적절하네요. 연극에서는 뒤에 있는 관객도 이해할 수 있게 배우가 발성이나 동작을 과장하지만, 영화에서는 그러지 않습니다. 더구나 독서는 매우 가까이에서 이루어지는 사적인 경험이죠. 따라서 모든 걸 강조할 필요는 없습니다.

제 작품이 대부분 일본 만화와 또 다른 점은 바로 주인공입니다. 일본에는 주인공 캐릭터가 성공하면 만화도 성공한다는 속설이 있습니다. 만화 시리즈 기본 원칙은 항상 등장하는 매력적인 주인공을 만들어내야 하고, 이것이 작품의 성공을 좌우한다는 겁니다. 그런데 전 늘 이 원칙을 거부했습니다. 전 작품 도입부에서 주인공 없

이 경치와 배경만 보이는 장면을 그리기도 합니다. 가령 『산책』에서 배경은 여러 장면의 분위기를 결정하는 정말로 중요한 요소입니다. 단 한 명의 인물보다는 여러 인물을 둘러싼 이야기를 구성하기도 합니다. 사람들은 제 작품의 그런 점을 비난하기도 하지만 그것이 제 스타일입니다. 이런 선택 덕분에 제 만화의 표현 영역이 확장될 수 있었다고 생각합니다. 이젠 제 선택이 잘못되지 않았다고 확신합니다.

선생님이 『아버지』의 후기에서 쓰신, "나는 내가 선택한 만화라는 표현 방법이 이 이야기의 핵심인, 지극히 추상적인 내면적 드라마를 완벽하게 그려낼 수 있으리라는 자신은 없었다."라는 글은 매우 놀라웠습니다.

제가 그런 글을 썼다고요? 오래전 일이긴 합니다만 전혀 기억나지 않는군요…. 당시에는 문학이나 영화와 비교할 때 만화를 그린다는 사실에 일종의 콤플렉스를 느꼈습니다. 저 자신이 그런 선입견의 희생자였고, 영화가 인간의 감정을 다루기에 훨씬 더 적합하다고 생각한 적도 있었죠. 이젠 문학이나 영화만이 다룰 수 있는 주제가 따로 있다는 생각은 하지 않습니다. 만화의 표현 영역은 대단히 확장됐고, 탐험할 가능성이 어마어마하게 남아 있다고 생각합니다…. 쇼가쿠칸의 『이키 Ikki』, 엔터브레인(Enterbrain)의 『코믹 빔 Comic Beam』, 고단샤의 『애프터눈 Afternoon』 같은 월간지를 보면 이런 연구와 실험 의지를 느낄 수 있습니다. 이런 월간지에 게재된 만화에서 다양한 유형의 그림과 서사, 새로운 연출 기법을 볼 수 있습니다. 전 마츠모토

오른쪽 페이지
『산책

타이요(松本大洋)[4]와 이가라시 다이스케(五十嵐大介)[5]의 작업을 주의 깊게 보고 있습니다. 이 두 작가를 좋아하고, 이들의 작품을 계속해서 읽고 싶습니다. 이가라시 미키오(五十嵐三喜夫)[6]의 최근 작품에도 관심이 있습니다. 또 매우 혁신적인 만화를 출간한 젊은 세대 작가들도 있지만 안타깝게도 제가 그들을 잘 모릅니다.

몇 가지 기술적인 부분에 관해 말씀해보실까요? 대부분 유럽 만화가와 달리 일본 만화가들은 초벌 그림을 비교적 간단하게 그린 다음 잉크로 완성하지 않습니까?
네, 저도 연필로는 대충 초벌 그림을 그린 뒤에 잉크로 정밀하게 그립니다. 연필화는 정말 초벌그림이죠…. 옛날엔 유럽 만화도 그렇지 않았나요?

프랑스와 벨기에 만화에선 전통적으로 연필로 먼저 그림을 그렸죠. 특히 에르제나 자콥(Jacobs)[7]은 연필로 그림을 아예 완성했습니다. 하지만 연필화는 인쇄하기가 어려워서 그 위에 다시 잉크로 덧그렸던 겁니다.

같은 그림을 두 번 그렸군요? 그럼, 작업이 느려지고 싫증났겠네요.

네, 만화가들이 불만을 표시했죠. 잉크로 작품을 완성하고 나면 연필 밑그림을 다 지워야 하니까 더 싫증났겠죠.
일본에는 연필 작업을 저보다도 더 고집하는 작가들이 있지만, 그 정도까지 하지는 않습니다.

유럽에는 만화 유파가 여럿 있어요. 그중에 뫼비우스 유파에선 그가 연필화를 그려놓고 나면 에드몽 보두엥이나 조안 스파르 같은 후배 작가들이 잉크 작업을 하던 시절도 있었죠.
보두엥의 그림을 보면 연필 스케치는 전혀 하지 않은 것 같습니다. 그의 그림을 보면 진짜로 움직임이 느껴집니다. 선이 끊어지지 않고 모두 연결된 것 같습니다. 혁신적이고 독창적인 스타일입니다. 붓을 사용한다는 점과도 연관이 있겠죠.

선생님은 작업하실 때 붓을 사용하지 않으시죠?
네, 전 펜으로 작업합니다. 여러 유형의 펜

『겨울 동물원』

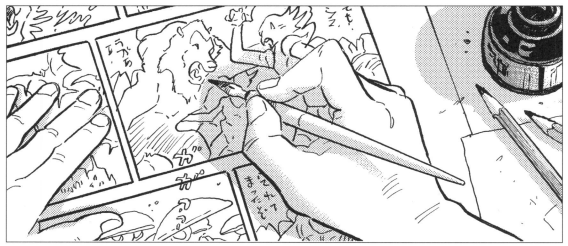

을 사용하죠. 하지만 가는 선과 두꺼운 선을 모두 그릴 수 있는 붓펜을 점점 더 자주 사용하게 됩니다. 저도 붓의 표현력을 좋아하지만, 강하면서도 섬세한 효과를 내려면 손목의 힘과 솜씨가 있어야 합니다. 하지만 붓펜은 단단하고, 사용하기가 수월합니다. 현재 일본에서는 펜을 사용하지 않고, 로트링(Rotring)과 유사한 펠트펜인 코픽(Copic)을 사용하는 만화가가 점점 늘고 있습니다. 하지만 이런 도구는 배경을 그릴 때 편리하긴 해도 선의 두께를 조절할 수 없다는 약점이 있습니다.

기술적 문제를 말하는 김에 한 가지 더 여쭙겠습니다. 선생님이 특별히 선호하는 종이가 있나요?
전 늘 같은 종이를 사용합니다. 만화를 위해 특별히 만든, 질 좋은 종이죠. 그리고 파란 선으로 면을 분할해놓았어요.

그럼, 원판은 항상 같은 크기인가요?

네, 최종 출간물의 두 배 정도 되는 크기입니다. 상당히 작은 편이죠. 뫼비우스가 작업하는 원판은 제 것보다 거의 두 배 정도 큽니다. 아마도 프랑수아 스퀴텐의 작업 원판도 크기가 비슷할 겁니다.

스퀴텐은 작품에 따라 다른 규격의 종이를 사용합니다. 그래도 어쨌든 그가 사용하는 원판 종이도 선생님 것보다는 훨씬 크죠.
저도 새 작품을 시작할 땐 크기를 바꿔보고 싶을 때가 자주 있습니다. 하지만 더 큰 종이로 작업하면 아무래도 세밀한 부분에 더 많이 신경을 쓰게 될 것 같습니다. 대체로 지금 사용하는 종이 크기가 적합합니다. 표지 종이는 조금 더 크지요.

그래픽 작업을 하실 때 조수들과 어떤 방식으로 일을 나누시나요? 꼭 선생님이 맡으시는 부분이 있나요?
모든 인물을 제가 연필과 잉크로 직접 그

『여름 하늘』 일본 편

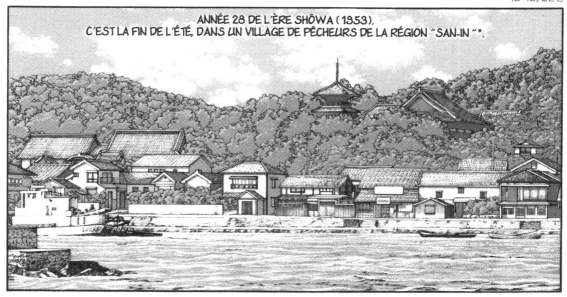

ANNÉE 28 DE L'ÈRE SHŌWA (1953).
C'EST LA FIN DE L'ÉTÉ, DANS UN VILLAGE DE PÊCHEURS DE LA RÉGION "SAN-IN "*.

* 쇼와(昭和) 28년(1953). 늦여름, 산인 지방(山陰地方) 어촌

립니다. 사진이 있으면 배경만 조수에게 맡기죠. 사진이 없으면 제가 상상한 걸 스케치해서 지시 사항과 함께 조수에게 넘깁니다. 그렇게 대략 배경의 2/3는 조수들이 그립니다. 제가 미처 생각하지 못했지만 이야기를 더 풍부하게 해주는 요소들을 조수들이 제게 제안하기도 합니다. 그게 바로 공동 작업의 즐거움 중 하나죠.

어쨌든 서양인의 관점에서 볼 때 선생님 작품에서 매우 놀라운 점은 단순화된 인물과 사진처럼 정밀한 배경의 대비입니다. 왜 이렇게 대조적으로 인물과 배경을 그리시는 거죠?
작품에서 배경은 인물과 똑같이 중요하다고 생각합니다. 그래서 독자들이 주목하도록 배경을 아주 정확하게 묘사하려고 노력합니다. 예를 들어 일상적인 주제를 다룰 때 사진에서 아이디어를 얻으면 더 생생한 효과를 내고, 독자들이 몰입하는 데에도 도움이 되죠. 물론 극단에 치우쳐서

『나의 해』 표지.
다르고 베네룩스
출판사의
연필화 특집판

는 안 되고, 아주 상세히 묘사해야 하는 것과 덜 상세히 묘사해도 되는 것 사이에 균형을 유지해야 합니다. 전 배경과 사물의 정확한 묘사를 매우 중요하게 생각합니다. 어쩌면 지나칠 때도 있는 것 같긴 한데…. 균형을 유지한다는 건 언제나 예민한 문제죠.

톤 작업은 항상 스티커가 붙은 종이 스크린 톤을 사용하시나요, 아니면 컴퓨터로 하시나요?
전 아직도 옛날 방식으로 스크린 톤을 사용합니다. 톤을 붙이고 긁는 작업은 조수들이 합니다. 미세한 점들이 찍힌 스티커 톤 종이를 사용할 곳의 크기에 맞게 잘라서 붙이고 긁어내서 명암 효과를 내는 겁니다. 이제 이 작업은 컴퓨터로 할 수 있지만, 그러려면 컴퓨터도 교환하고 작업 방식을 교육받아야 합니다. 적응하는 데에도 시간이 걸리겠죠. 하지만 스크린 톤과 긁는 기술을 사용하는 사람이 점점 줄어들어서 이런 톤 스타일은 조만간 사라지거나 인쇄업자들이 취급하기 싫어하게 될 겁니다. 우리도 언젠가는 컴퓨터로 작업해야겠죠.

컬러 작품은 어떻게 작업하시나요?
대부분 유럽 작가처럼 원판에 직접 색을 입힙니다. 채색 작업은 조수들이 하지 않지만, 『나의 해』는 조수들이 바탕을 맡았고 제가 채색 작업을 마무리했습니다.

선생님은 컴퓨터에 별로 관심이 없어도 만화와 새로운 기술의 관계에는 관심이 있겠죠? 스마트폰이나 아이패드로 보는 만화를 그리고 싶으신

가요, 아니면 그런 매체는 선생님과 상관없다고 생각하시나요?

예를 들어 아이패드에 만화가 어떻게 제공되는지 보고 싶긴 합니다만 기계에 익숙해지려면 시간이 걸리니 그럴 바에야 차라리 산책을 하거나 몽상에 잠기는 편이 낫다고 생각합니다. 그렇게 제가 조금 씩 시대에 뒤떨어지겠지만 그러면 어떻습니까? 제게 그런 건 별로 중요하지 않습니다. 제가 작업할 수 있는 날이 그리 많이 남아 있지 않다는 걸 압니다. 그러니 새로운 영역에 뛰어들 필요는 없겠죠. 신기술은 다른 사람들에게 맡기고 저는 제가 할 줄 아는 걸 계속하는 편이 낫다고 봅니다.

『창공』 2권 표지
일러스트레이션

6

세상을 바라보는 시각

앞 페이지 :
다니구치 지로,
2009년 7월
프랑스

이번엔 선생님의 취향이나 성격 같은 개인적인 면을 얘기해보죠. 만화는 설령 조수들이 도와도 본질적으로 혼자 하는 작업입니다. 만화가로서 평생 살아오셨는데, 선생님이 선택한 삶에 만족하시나요?

네, 온전히 만족합니다. 만화가는 대부분 혼자 작업하죠. 전 제가 원하는 대로 스케줄을 짜고, 아무런 구애 없이 마음대로 상상력을 펼칩니다. 전 만화가의 그런 점을 좋아하고 이 직업이 제게 가장 잘 맞는 이유인 것 같습니다.

집중할 수도 없었고, 평소 작업할 때의 감각을 되찾을 수 없어서 일을 중단하고 밖에 나가 산책하고 싶어졌습니다. 그러니까 제 작업실 작업대 앞에 앉아야 일을 가장 잘할 수 있습니다. 다른 만화가들이 카페 같은 곳에서 작업한다는 말을 자주 듣습니다만, 전 그렇게 하지 못할 것 같습니다.

선생님은 작업실에서 커튼을 치고 인공적인 빛을 받으며 그림을 그리십니다. 선생님 자신의 말풍선을 염두에 두실 뿐, 공간 자체를 중요시

『겨울 동물원』

선생님은 하루를 대부분 작업실에서 보내시니 작업도 거의 한 장소에서 이뤄집니다. 이런 생활 방식이 때로 힘들지 않나요?

제가 작업실에서 일하기를 '좋아하기'도 하지만, 이곳이 제가 일하기에 가장 적합한 장소입니다. 다른 곳에서 작업해보려고 제가 무척 좋아하는 이즈 반도(伊豆半島) 바닷가 호텔에도 갔던 적이 있는데, 역시 일이 제대로 되지 않더군요. 한 장소에 오래 있어야 그림 작업의 적당한 리듬을 찾아내는데, 며칠 떠나 있는 정도로는 시간이 부족했던 모양입니다. 작업실에서 일할 때처럼

하시지는 않는 것 같습니다.

특별히 조용한 장소를 찾는 건 아닙니다. 창문이 커튼으로 반쯤 가려져 있는 건 경관이 좋지 않기 때문입니다. 영감을 줄 만한 경치였다면 커튼을 걷었겠죠. 전 밝은 곳에서 자연광을 받으며 일하기를 좋아합니다. 하지만 이곳에 작업실을 마련하던 시기엔 더 좋은 곳을 구할 여력이 없었죠. 손이 닿는 곳에 갖가지 자료를 가지고 있어야 해서 작업실이 필요합니다. 여기선 필요할 때 이미지나 참고자료를 곧바로 찾을 수 있습니다.

쪽 페이지 :
네 살」 발췌.
로이즈 오제
oïse Oger)
색

선생님은 작품에서 넓은 벌판이나 야생 동물이 사는 자연 등 인간이 살아남기에 너무 혹독한 환경, 때로 극한적인 상황을 연출하십니다. 그런 공간이 그리우실 때가 있나요? "지금 그리는 이런 곳에 내가 실제로 있었으면 좋겠다." 하고 바라신 적도 있나요?

물론이죠. 마치 제가 실제로 거기 있는 듯한 느낌이 들게 하는 곳, 절 자극하는 그런 곳에 가보고 싶죠. 제가 그런 그림을 그리는 목적은 독자들에게 실제로 여행하는 기분이 들게 하는 데 있기도 합니다. 전 외국에서 온 그림엽서를 즐겨 보고, 제 작품의 등장인물들이 거기서 활동하는 모습을 상상하곤 합니다. 『신들의 봉우리』를 출간하고 나서 산 그림이나 사진을 보게 되면 정상에 오르는 방법을 혼자 연구하기도 했습니다. 하지만 장편 만화의 배경을 오

랜 기간 그리다 보면 일종의 욕구불만 같은 게 느껴집니다. 그럴 땐 새 만화 작업으로 또 다른 세계를 탐험하고 싶은 욕망이 생기죠. 내면적인 작품을 작업할 땐 긴장감이 커져서 기분전환을 위해서라도 모험담에 푹 빠지고 싶어집니다.

선생님은 젊은 시절에 운동을 좋아하셨나요? 이제는 걷기 말고는 운동을 하지 않으시는 것 같은데요?

실제로 운동을 그만둔 지 오래됐습니다. 게다가 제게 걷기는 운동이라기보다 산책입니다. 그래도 운동엔 늘 관심이 있습니다. 지금 파리에서 세계 유도 선수권대회가 열리고 있습니다. 저녁에 숙소로 돌아가면서 보고 싶네요. 육상도 좋아하고, 다른 운동 대회도 열심히 참관하고 있습니다.

『에도 산책』

걷기가 선생님 창작 활동에 실제로 도움이 되나요, 아니면 그저 걸으시면서 공상만 하시는 건가요?

작업 중인 작품에 대해 생각하거나 다음 작업을 구상할 때도 있지만, 되도록 머릿속을 비우고 아무 생각 없이 걷는 게 좋아서 걷거나 긴장을 풀려고 걷곤 합니다. 원고를 넘길 기한이 촉박하지 않아서 긴장도 되지 않고 기분이 정말 좋을 때가 있습니다. 그럴 땐 걷다가 멈추기도 하고, 여유롭게 걷습니다. 그리고 늘 다니는 곳이지만, 주변 풍경을 감상합니다. 기차를 기다리며 플랫폼 벤치에 앉아 주변 모든 걸 바라봅니다. 그러면 자유롭고 차분한 기분이 듭니다. 아주 신비롭고 행복한 순간이라고 말할 수 있습니다. 명상까지는 아니더라도 하늘을 바라보면 마음이 차분해지는 걸 느낍니다.

『선생님의 가방』

선생님은 대체로 현재에 집중하시는 편인가요, 아니면 과거에 집착하시는 편인가요?

과거는 별로 생각하지 않습니다. 만화에서는 과거로 돌아가고 싶은 욕망을 표현하고, 시골의 아름다운 삶을 묘사하지만, 저 자신은 현재를 즐기려고 노력합니다. 작품에서도 현재를 온전히 산다는 게 얼마나 중요한지 깨닫게 하려고 노력합니다. 결국 제가 작품을 통해 보여주고 싶어 하는 것도 바로 그런 겁니다. 살아 있다는 사실보다 더 중요한 건 없습니다.

하지만 미적 관점에서 보면 선생님이 공간을 표현하는 방식은 그다지 현대적이지 않습니다. 선생님이 생각하시는 이상적인 아름다움과 삶의 방식은 과거에 있는 것 같은데….

일본의 경관은 점점 단조로워지는 것 같습니다. 건물이 모두 비슷하죠. 전엔 멋진 장소와 사물이 많았습니다. 그래서 제가 그 시절을 배경으로 그림을 그리는 경향이 있는 것 같습니다. 걷다가 옛것을 보면 시선이 끌립니다. 나무도 마찬가집니다. 제 시선은 가장 오래된 나무에서 오래 머뭅니다. 전 오래된 나무를 바라보며 '이 나무는 많은 것을 봤겠구나!' 하고 생각하면서 그 나무가 봤을 모든 것을 상상하며 즐거워하죠.

선생님은 명상과 고독을 중시하시는 것 같습니다. 선생님 인생에서 우정은 어떤 것인가요?

고백하자면 전 많은 사람과 관계를 단절한 상태로 지냅니다. 사이가 틀어져서 그런 게 아니라 제 시야에서 그들이 차츰 사라졌다고 말하는 편이 옳겠군요. 일과 관

련해서 만나는 사람은 많고 그들과는 대체로 즐겁게 지내지만, 정말 친한 친구는… 네, 별로 없습니다. 젊은 시절엔 같은 세대 만화가들과 정기적으로 만났죠. 하지만 늘 만화 얘기만 하다가 결국 다툼이 벌어지곤 했습니다. 지금도 제가 기꺼이 만나는 사람은 일과 무관한 옛 편집자들입니다. 취향과 관심사가 같아서 만나면 즐겁습니다. 하지만 정말로 친하다고 말할 만한 친구는 없습니다.

『산책』

선생님 부부에겐 자녀가 없는데, 때로 뭔가 부족하다고 느끼시진 않나요?
네, 좀 서글픕니다. 아이가 있으면 좋겠지만, 우리가 결혼할 때 아내 몸이 허약해서 아이를 가질 수 없다는 걸 알고 있었습니다. 우린 그걸 받아들였고, 서로 지지하며 살기로 했습니다. 나이 들면서 때로 아이를 갖고 싶다는 생각이 들기도 하지만, 우리가 서로 잘 알고 결혼하기로 했을 때 그건 우리에게 전혀 문제되지 않았습니다.

전 우리 결정을 후회하지 않습니다. 아이가 있다면 우리 삶을 지지하는 사람이 하나 더 생기겠지만, 우린 지금까지 함께 사는 행운을 누리고 있습니다. 아내와 저는 매우 친밀한 관계로, 깊은 우정을 나누고 있습니다.

그래도 주변에 아이들이 있을 텐데요. 아이들을 좋아하시나요?
전 아이들을 무척 좋아하지만, 그런 호감이 반드시 상호적이진 않은 것 같더군요. 아주 어린 아이들은 절 보면 울음을 터트리곤 합니다. 콧수염 때문일까요? (웃음) 조카들이 아기였을 때 제가 안으려고 하면 자주 울곤 했습니다. 다행히 아이들이 크면서 좀 나아졌습니다. 아이들은 만화를 좋아하고, 그림은 서로 관계를 맺는 훌륭한 수단입니다. 예를 들면 줄을 몇 개 그어 놓고 나서 앞으로 어떤 그림이 만들어질지 맞히는 놀이를 하며 즐겁게 시간을 보낼 수 있습니다.

선생님은 젊은 조수들과 함께 일하시면서 늘 젊은 세대와 접촉하셨습니다. 그들을 관찰하시면서 그들 나이였던 시절 선생님의 취향과 그들의 취향을 비교해보실 기회가 있었겠군요?
네, 그런 문제에 관심이 있습니다. 하지만 작업실에 합류한 20~30대 조수들은 대부분 특이한 젊은이들입니다. 성격이 조용하고 세상일에 별로 관심이 없을뿐더러 감정을 잘 드러내지도 않습니다. 그러니 그들이 오늘날 젊은 세대를 대표한다고 볼 순 없습니다. 그래도 제게 그들은 만화 영역에서 젊은 세대를 향해 열린 창과 같습니다.

『아버지』

선생님은 음악을 좋아하시고 곡을 들으며 작업하신다고 들었습니다. 곡은 선생님이 고르시나요, 아니면 조수들 의견을 고려하시나요?
대체로 제가 선택합니다. 조수들이 다른 곡을 듣고 싶다고 말할 때도 있지만, 그들이 추천하는 록이나 펑크, 테크노 같은 장르는 별로 좋아하지 않습니다. 게다가 테크노는 도입부부터 반복이 너무 심하지 않습니까?

그럼, 어떤 음악을 좋아하세요?
기악곡을 자주 듣는데, 특히 영화음악이 좋습니다. 조수들은 제가 별로 즐기지 않는 제이팝을 좋아합니다. 물론 가끔 괜찮은 가수도 있지만, 전 가사를 귀담아듣는 경향이 있어서 작업하는 데 방해가 됩니다. 그래서 외국 가수의 노래를 자주 듣습니다. 일본 노래를 들을 때보다 주의가 덜 산만해지니까요.

구체적으로 어떤 뮤지션을 좋아하시나요?
예를 들면 브라이언 이노(Brian Eno), 제네시스(Genesis), 피터 가브리엘(Peter Gabriel) 등 다양한 뮤지션을 좋아합니다. 월드 뮤직, 아프리카 음악, 동유럽 음악도 좋아합니다. 프랑스 그룹 에어(Air)도 좋아합니다.

에어의 곡이 「멀고도 가까운」 영화에 사용됐죠.
네, 하지만 그건 완벽한 우연이었습니다. 왜냐하면 제가 『열네 살』을 그릴 때 바로 에어의 음악을 들으면서 작업했습니다! 샘 가바르스키가 저와 만나서 영화음악으로 에어를 선택했다고 말했을 때 전 놀라고 감동했습니다. 마치 제가 에어의 곡을 들으며 그림을 그리는 동안 뭔가가 그림 속으로 들어간 것 같은, 기묘한 느낌이 들었습니다.

『겨울 동물원』

제가 보기에 선생님은 롤링스톤스보다 비틀스를 더 좋아하실 것 같은데, 제 생각이 틀렸나요?
맞습니다! 비틀스는 이해하기가 더 쉽죠. 물론 롤링스톤스의 노래도 훌륭하고 제가 정말 좋아하는 곡이 많습니다. 그래도 전 비틀스의 노래를 많이 들었습니다. 사람들은 특히 존 레논(John Lennon)과 폴 맥카트니(Paul McCartney)에 관심이 많지만, 전 조지 해리슨(George Harrison)이 가장 마음에 들었습니다. 예를 들어 「방글라데시 Bangladesh」는 제가 너무나도 좋아하는 앨범입니다. 그러다가 밥 딜런(Bob Dylan)도 무척 좋아했죠. 특히 「디자이어 Desire」와 「내슈빌 스카

영화 「멀고도
가까운」의 장면

이라인 *Nashville Skyline*은 좀 이상하게 느껴졌지만, 이후에 나온 앨범들은 아주 좋아해서 자주 들었습니다. 브라이언 이노에게도 관심이 많았습니다. 그러다가 취향이 조금씩 달라졌습니다. 안타깝게도 최근 몇 년 사이에 LP 상점들이 사라져서 이젠 음반 구하기가 어려워졌지만, 전에는 상점에 가서 곡을 들어보고 마음에 들면 샀습니다. 이젠 음반을 들어보고 구입하기가 어려워졌습니다.

그러니까 제가 좋아하는 음악의 경향과 종류는 다양합니다. 그래도 한 가지를 꼽으라면 영화음악을 꼽는데, 거기엔 이야기가 있기 때문입니다. 그림을 그릴 때는 긴장을 풀어주고 기분을 차분하게 해주는 곡을 선택합니다. 한동안 보헤미아 음악을 특히 좋아했습니다. 쿠스투리차(Kusturica)의 영화음악 같은 걸 자주 들었죠. 이런 음악을 들으면 제 안에서 어떤 떨림 같은 게 느껴집니다. 타르코프스키(Tarkovski) 영화의 오리지널 사운드 트랙, 그중에서도 특히 「노스탤지어 *Nostalgia*」, 「희생 *Sacrifice*」의

배경 음악을 좋아합니다.

인터뷰를 진행하면서 우리는 영화를 여러 차례 언급했습니다. 최근 영화 중에서 가장 인상 깊었던 작품은 어떤 건가요?
영화를 너무 많이 봐서 오히려 기억하기가 어렵군요. 시각적으로 가장 인상적이었던 영화는 2003년 베니스 영화제에서 금사자상을 받은 러시아 영화감독 안드레이 즈뱌긴체프(Andrei Zviaguintsev)의 영화 「리턴 *Vozvrashcheniye*」입니다. 이야기는 『열네 살』과 관계가 없는 건 아니지만 『열네 살』과는 반대로 사라졌던 아버지가 갑자기 나타납니다. 그러자 두 아이는 아버지를 어떻게 대해야 할지 몰라 불안해하죠. 두 아이가 노는 장면이 인상적이었는데, 많은 이미지가 제 뇌리에 남아 있습니다. 특이할 정도로 강력하게 기억나는 영화로는 독일 출신 플로리안 헨켈 폰 도너스마르크(Florian Henckel von Donnersmarck) 감독의 「타인의 삶 *Das Leben Der Anderen*」도 있습니다.

선생님은 독서가로 알려졌는데 최근에 가장 강한 인상을 준 작가는 누구입니까?

대부분 제가 읽지 않았던 고전 중에 조지프 콘래드(Joseph Conrad)의 『어둠의 심연 Heart of Darkness』이 있습니다. 코폴라(Coppola) 감독이 「지옥의 묵시록 Apocalypse now」을 제작할 때 이 소설에서 큰 영향을 받았다는 사실은 잘 알려졌죠. 전 이 소설이 이토록 강렬한 내용을 담고 있으리라곤 상상도 하지 못하고 있다가 최근에 모험 만화를 구상하면서 그런 관점에서 읽었습니다. 문체가 화려하고 감정 묘사가 놀라웠습니다. 정말 충격적이었습니다. 제가 좋아하는 일본 작가 츠지하라 노보루(辻原登)도 같은 제목의 소설『어둠의 심연 闇の奥』을 썼는데, 이 책도 아주 좋습니다.

선생님은 현대 프랑스 작가에게도 관심이 많으신데요, 어떤 작가들을 좋아하시나요?

제가 특별히 프랑스 작품을 찾아 읽으려고 하진 않지만, 가끔 마음에 드는 작가들을 발견하곤 합니다. 뮈리엘 바르베리(Muriel Barbery)의 첫 소설 『맛 Une gourmandise』을 읽고 서평을 쓰기도 했는데, 이 작품을 만화로 만들고 싶다는 의사를 밝히기도 했죠. 다른 장르이긴 하지만, 필립 포레스트(Philippe Forest)의 『그렇지만 Sarinagara』도

좋았습니다. 소설은 아니지만 매우 훌륭한 책입니다. 그의 소설『영원한 아이 L'Enfant éternel』를 샀는데 어서 읽고 싶습니다. 최근에 J.M.G. 르 클레지오의 『아프리카인 L'Africain』을 읽었는데 참 좋았습니다. 크리스티앙 가이이(Christian Gailly)와 위베르 멩가렐리(Hubert Mingarelli)도 좋아합니다. 멩가렐리의 소설을 각색할 가능성도 염두에 두고 있습니다.

그 말씀은 우리에게도 하셨죠. 선생님은 아주 늦게야 처음으로 해외여행을 하셨고, 그것도 일 때문에 외국에 가셨습니다. 또『신들의 봉우리』를 제작할 시기에 카트만두를 여행하셨던 일도 말씀해주셨습니다. 지금도 선생님 여행은 모두 일과 관련이 있나요, 아니면 목적 없이 단지 여가를 즐기러 떠나기도 하시나요?

지금까지 해외여행은 모두 직업과 관련이 있었습니다. 사적인 여행은 아내와 함께 일본 지역으로만 갑니다. 그것도 최근 몇 년은 여행 횟수가 훨씬 적어졌습니다. 전에는 일본 전역을 돌아다녔지만, 이젠 할 일이 너무 많아요. 바닷가에 가서 긴장을 풀고 한가롭게 지내고 싶습니다. 그래서 이즈 반도(伊豆半島)를 좋아하는데 애석하게도 일 년에 한 번밖에 가지 못합니다. 다른 여행은 주로 작품을 위해 정보를 구하거나

『선생님의 가방』 2권

昭和28年——大火から1年余りが過ぎ去っていた。

『아버지』

취재를 위해 떠나는 출장입니다. 그리고 가끔 가족이 있는 돗토리에 가는 정도죠.

선생님이 특히 가보고 싶은 나라는 어디인가요?
제가 더 여행할 수 있다면 아프리카에 가고 싶습니다. 오래전부터 케냐 같은 나라에서 펼쳐지는 사건을 그리는 게 꿈이었습니다. 하지만 이 꿈을 이루는 데 필요한 에너지를 아직 찾지 못했습니다. 특히 피터 비어드(Peter Beard)의 사진에 매료돼서 그가 촬영한 현장에 가보고 싶습니다.

미국 서부의 대자연은 어떻습니까?
그곳 역시 제 꿈의 장소입니다. 『시튼』을 그릴 때 특히 옐로스톤(Yellowstone)에 갈 계획을 세웠지만, 시간이 없어 끝내 가지 못했습니다. 도시 여행보다는 역시 자연 여행이 더 멋진 것 같습니다. 알래스카도 끌리는 여행지입니다….

선생님은 신중한 여행가인가요, 대담한 여행가인가요?
너무 신중한 여행가가 될까 봐 걱정입니다. 젊은 시절에 전 꽤 무모했습니다. 내일을 생각하지 않았죠. 하지만 이젠 더 많이 생각하고, 때론 그게 행동을 방해합니다. 광활한 자연을 여행한다고 생각하면 곧 난관과 위험이 떠오릅니다. 하지만 다행히 제가 할 수 있는 쉬운 여행도 많이 있습니다. 예를 들면 저는 북유럽 나라들에 끌립니다. 프랑스에도 가고 싶은 곳들이 많습니다. 피레네 지방의 스페인 국경 지대나 알프스 산의 외딴 마을 같은 곳이요. 혹은 프로방스 지방이요. 이 지방을 잘 알진 못하지만 이곳의 암벽은 일본과 매우 다른 것 같습니다. 솔리에스 페스티벌(le Festival de Solliès)[1]에 갔을 때 그 지역 경치에 끌렸고, 다음에 다시 가서 더 자세히 관찰하고 싶은 마음이 들 정도로 좋은 추억으로 남았습니다. 몽세라(Montserrat) 정상에 있는 교회는 인상적이었습니다.

선생님은 루브르 박물관에 관한 작품도 만드셨는데, 서양 예술에 관심이 있나요? 미술관에 가기를 좋아하시나요, 아니면 그저 작품의 소재로 관심이 있을 뿐인가요?

회화는 원작을 봐야 합니다. 복제품으론 그림을 온전히 감상할 수 없습니다. 전 유럽에 가면 시간이 날 때마다 박물관에 갑니다. 이탈리아 밀라노에서 레오나르도 다 빈치(Leonardo da Vinci)의 『최후의 만찬 *Ultima Cena*』을 꼭 보고 싶었는데, 안타깝게도 단 하루 시간을 낼 수 있었던 날 작품을 소장한 산타 마리아 성당이 문을 닫았습니다.

마 사건 이후 정치에 대한 생각이 달라지지 않았나요?

솔직히 말하자면 정치에 더 많은 관심을 보이지 않았던 걸 후회합니다. 2011년 3월 11일 지진과 함께 일어난 원전 사고는 정치의 중요성을 실감하게 했습니다. 그 사고로 많은 일본인이 그랬듯이 저도 일본 정부와 시스템의 일탈에 관해 많은 걸 알

『느티나무의 선물』

가장 좋아하는 화가는 누구인가요?

최근에 튈르리 공원의 오랑주리 미술관(l'Orangerie des Tuileries)에서 모네(Monet)의 『수련 *Nymphéas*』을 보고 깜짝 놀랐습니다. 사람이 별로 없는 날 다시 가서 작품을 천천히 보면서 충분히 시간을 보내고 싶습니다. 구스타프 클림트(Gustav Klimt)나 에곤 실레(Egon Schile) 같은 빈 출신 화가도 좋아합니다. 앤드루 와이어스(Andrew Wyeth)나 에드워드 호퍼(Edward Hopper) 같은 미국 화가도 좋아합니다. 그들의 그림에는 강렬한 서사가 숨어 있습니다. 인물의 자세와 배치에서 신비한 느낌을 받습니다. 제게 많은 걸 말해주는 작품들입니다.

지금까지 나눈 대화와는 화제가 조금 다릅니다만, 선생님은 정치에 관심이 있습니까? 후쿠시

게 됐습니다. 이제부터라도 시민이 정치에 더 많은 관심을 보이는 게 매우 중요하다고 생각합니다.

일반적으로 일본 사람들은 정치에 관심이 별로 없는 것처럼 보입니다.

프랑스인들이 쉽게 정치 얘기를 하고 주저 없이 논쟁하는 반면, 일본인들은 대부분 정치에 열광하지 않습니다. 실제로 정치에 관해 열정적으로 토론하는 일본인을 보는 건 매우 드문 일이죠. 그런 현상은 일본의 선거제도에서 비롯한 측면도 있습니다. 예를 들어 일본에서는 총리를 직접 선출하지 않습니다. 정치세력이 정하는 방향성은 시민과 직접적인 관계가 없습니다. 일본인들의 정치 참여라곤 기껏해야 정당을 선택하는 정도입니다. 그리고 대체로

정치 지도자들이 이끄는 대로 이리저리 끌려다닐 뿐입니다. 저도 얼마 전까지만 해도 정치가들이 정한 정책이 나 자신에게 어떤 영향을 미칠지 아무런 생각이 없었습니다. 그런 문제를 생각조차 해본 적이 없었죠. 하지만 이젠 다릅니다. 전 실제로 책임을 실감했습니다. 늦은 감이 없지 않지만 깊은 책임감을 느낍니다.

일본의 시민 사회가 예전부터 뭔가 무기력해 보이는 건 사실입니다.

네, 제대로 보셨습니다. 하지만 그건 우리가 정치에 개입했어도 아무런 결과를 얻지 못했기 때문이기도 합니다. 예를 들어 1960년대 시민은 미일안전보장조약에 반대해 결집했지만 아무 소득도 없었습니다. 결국 모든 게 정치인들이 정한 대로 됐습니다. 그 후 우리는 차츰 시위에 가담하지 않거나 정치운동에 참여하지 않게 됐습니다.

원자력 문제로 시민이 시위했나요?

네, 1960년대에 반핵 운동이 있었지만, 전 그다지 관심이 없었습니다. 대부분 일본인은 민간 핵 문제와 위험을 제대로 이해하지 못했습니다. 정부가 원자력발전소를 건설하겠다고 발표했을 때 우리는 그게 우리 자신과 직접적인 관계가 있는 일이라는 걸 전혀 자각하지 못했습니다. 지금 와서 생각해보면 정치가들이 끔찍한 일을 기획하고 있다는 걸 몰랐고, 알아보려는 노력조차 하지 않았습니다. 정부는 핵이 전혀 위험하지

『아버지』

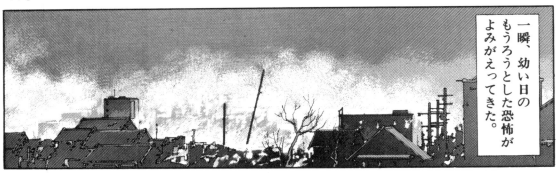

一瞬、幼い日のもうろうとした恐怖がよみがえってきた。

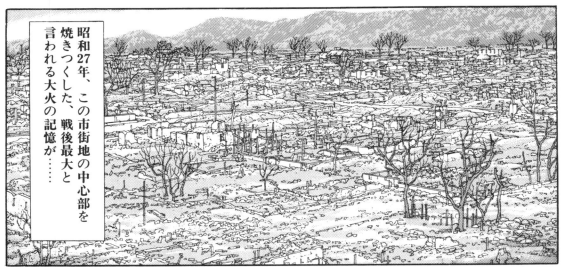

昭和27年、この市街地の中心部を焼きつくした、戦後最大と言われる大火の記憶が……

않다고 느끼도록 조작했습니다. 그리고 우린 너무도 쉽게 그들의 말을 믿었죠. 일본과 미국 정치인들은 그게 마치 전문적으로 타당한 결정인 것처럼 보이도록 기획했습니다. 일본인들은 이 문제에 좀 더 주의를 기울여야 했습니다. 저도 지금은 이렇게 생각하지만, 당시엔 대부분 일본인과 마찬가지로 전혀 신경 쓰지 않았죠.

선생님은 작가로서 당시 사건을 만화로 그릴 수 있지 않았을까요? 선생님은 작가이시니 기자처럼 현장에서 반응할 순 없습니다. 하지만 어떤 식으로든 그 문제를 작품의 주제로 다뤄보고 싶다는 생각은 들지 않았나요?

지진이 발생했을 때 전 만화가가 재난 앞에서 얼마나 무능한가를 절실히 느꼈습니다. 한동안 혼란스러웠습니다. 제가 지금까지 했던 대로 일한다면, 거기에 과연 어떤 의미가 있을지 의심스러웠습니다. 전 만화를 그리는 사람이 무엇을 할 수 있을지 문제를 제기했습니다. 그런 상황에서 특히 제가 견딜 수 있게 도와준 것은 재난 지역에서 온 독자의 편지였습니다. 그는 『에도 산책』을 끝까지 읽지 못해 안타깝다고 했습니다. 이 만화가 연재물로 실린 잡지가 쓰나미에 쓸려갔다며 이야기를 끝까지 읽으려면 어떻게 해야 하는지 물었습니다. 그 순간, '내게 뭔가를 기대하는 사람들이 있었구나.' 하는 생각이 들었습니다. 따라서 전 그 독자들을 위해 계속해서 일해야 했습니다. 이게 당시 제가 강렬하게 경험한 상황입니다.

　제가 일본의 정치에 영향을 끼치는 만화를 그릴 수 있다고는 생각하지도 않고,

앞으로 어떤 주제를 다뤄야 할지도 모르지만, 제 작품이 그 사건 이후 조금씩 달라졌을 가능성은 있습니다. 그렇다고 해서 핵은 위험한 것이고 핵에서 벗어나야 한다고 직설적으로 주장하는 작품을 만들 의도는 없습니다. 아마 자연이 큰 자리를 차지하는 새로운 작품을 그리게 되겠죠. 핵은 자연을 파괴하는 에너지입니다. 따라서 전 인간이 자연을 파괴하고, 세계와 인류에게 치명적인 결과를 불러온다는 내용을 담은 만화를 계속해서 그릴 겁니다. 전 아마도 이런 근본적인 노선에서 벗어나지 않을 겁니다. 전 제 자리에서 과장 없이 신념을 지키며 되도록 꾸밈없이 작업을 계속할 겁니다.

얼마 전부터 경제 위기, 자원 고갈, 실업률 상승, 광적인 소비 등으로 세계가 종말을 향해 치닫는

『블랑카』 3권

다는 것이 많은 사람의 생각입니다. 다른 모델을 만들어야 할 때가 되지 않았을까요?

사실 인간이 시간을 되돌릴 수 없다는 건 분명합니다. 우리가 할 수 있는 일은 단지 가까운 미래를 위해 변화에 조금씩 참여하는 것뿐입니다. 우리는 가능한 모든 방법을 동원해 위험한 제품에 대한 의존도를 줄여야 합니다. 전 만화를 통해서 과학 기술의 진보가 공헌하는 부분이 우리가 생각하는 수준보다 훨씬 덜 필요하고, 항상 앞서 나가야 할 필요도 없다는 사실을 꾸준히 알리고 싶습니다. 제 태도가 과거 지향적이라고 말하는 사람도 있겠지만, 제가 느끼기엔 이렇게 비대해진 물질적 편리성이 없던 시대가 정서적인 면에서는 오히려 더 풍요로웠던 것 같습니다. 과거 지향적인 사고가 어쩌면 미래를 위한 진정한 제안이 될 수도 있을 겁니다. 예를 들어 프랑스에 갔을 때 시골을 향해 파리를

『산책』

벗어나자마자 평온함을 느끼며 긴장을 풀 수 있었습니다. 저뿐이 아니라 다른 사람들도 자각할 것이 분명한 이런 감정에 근본적인 뭔가가 숨어 있는 것 같습니다.『산책』의 주인공처럼 이제 더는 달릴 필요가 없다는 확신이 들었습니다. 그것이 이 만화를 통해 보여주고 싶었던 것이지만, 이런 메시지가 독자들에게 잘 전달됐는지 모르겠습니다.

아름다운 경치, 다양한 동물 등 선생님의 여러 작품에선 환경에 대한 관심을 읽을 수 있습니다. 하지만 참치 포획이나 고래잡이처럼 일본 사회에서 논쟁이 되는 주제에 관해서는 신중한 태도를 보이시는 것 같습니다.

만화를 통해 그렇게 어려운 문제들을 어떻게 다뤄야 할지 모르겠습니다…. 고래, 다랑어, 혹은 다른 어떤 것이든 토론이 지나치게 좁은 비전에 갇혀 있다고 생각합니다. 우린 이 동물들을 너무 많이 포획하면 사라진다는 사실을 잘 알고 있습니다. 따라서 직면한 모든 문제에 대해 진지하게 토론하고, 환경을 더 많이 연구하고, 결정을 내리기 전에 필요한 연구와 검사를 해야 합니다. 제 생각엔 흑백논리를 벗어나 이 문제를 해결할 방법을 찾아야 할 것 같습니다. 예를 들어 어부들이 등장하는 몇몇 일화에서 제가 제시하고자 한 것이 바로 그런 주제였습니다. 해결책을 찾는 데 다른 문화에서 도움을 받을 수도 있습니다. 에스키모처럼 오래전부터 낚시로 살아온 사람들은 자연의 균형을 유지하는 데 주의를 기울였습니다. 그들은 물고기의 번식 주기와 세대교체의 경계를 고려한

『블랑카』 3권

상태에서 낚시를 합니다. 이렇게 생각하는 방식이 널리 퍼진다면 현재 우리가 직면한 문제들이 생기지 않을 겁니다. 오늘날 우리는 필요 이상으로 너무도 많은 물고기를 잡습니다. 따라서 어업 수확량을 강제적으로 제한할 수밖에 없지만, 가장 좋은 방법은 협의에 따르는 것입니다. 동물을 죽여 인간이 사는 방식은 자발적 제한의 원칙을 통해 해결할 수 있을 겁니다. 동물을 먹는 사람 자신이 이 문제에 관심을 보여야 합니다. 모든 잘못을 어부에게만 돌릴 수는 없습니다. 포획된 동물의 관점에서 이야기를 만화로 풀어내는 것도 이 문제에 접근하는 한 가지 방법입니다.

같은 맥락에서 선생님은 일본 근대사에서 금기시되는 30년대 군국주의, 제2차 세계대전을 만화로 그려볼 생각은 없으신가요? 선생님은 단편 「백년의 계보 百年の系譜」*에서 전쟁 시 징집된 개의 이야기를 통해 이 시기를 간략하지만 매우 신중하게 다루셨습니다. 이 시기를 배경으로 장편을 만들어보실 생각을 하신 적이 있나요?
개인적으로 제가 관심을 두는 모든 주제는 만화로 다룰 수 있을 겁니다. 제2차 세

계대전에 관한 이야기를 그린다면, 자기가 무슨 짓을 하는지 정확히 모르고 명령에 따라 움직이는 병사의 이야기를 하고 싶습니다. 군인의 이야기를 통해 그의 항변, 비극과 더불어 당시의 정치 체제를 묘사할 수 있을 것 같습니다. 이런 장르의 이야기를 생각한 적은 있습니다.

일본에서 일부 독자층과의 충돌을 무릅쓰고 사회정치 문제에 참여하기가 두렵지 않으셨나요?
아니, 그런 건 두렵지 않았습니다. 다만 역사관이 저와 다른 독자들이 감동하게 하려면 가상의 이야기로 주목을 끌 만한 점을 찾을 필요가 있습니다. 이런 문제를 직접 눈으로 볼 수 있다는 것이 만화의 장점이지만, 보는 사람을 지루하게 해서는 안 됩니다. 주제와 서사의 균형을 찾아야 합니다. 따라서 진실을 노골적으로 보여주는

『블랑카』 3권

*이 이야기는 『앤솔로지 Une anthologie』, 카스테르만, 2010에 실렸다.

것으로는 충분하지 않습니다. 흥미로운 인물이 등장하는 좋은 이야기는 상황을 모르는 사람들이 그 상황을 읽고 발견하고 이해하게 유도할 수 있습니다. 만화는 그런 일을 하는 데 특히 적합한 장르입니다. 물론 이런 주제는 문학에서도 다룰 수 있지만, 만화는 훨씬 쉽게 이해할 수 있게 해줍니다. 그게 만화의 장점이라고 생각하며, 그 점을 이용하려고 노력합니다.

「백년의 계보」는 매우 성공적이었습니다. 선생님은 죄 없는 개를 군견으로 둔갑시키는 상황 묘사를 통해 적절한 비유를 찾아냈습니다. 게다가 상황을 아이의 시각으로 바라보게 한 장치는 이야기를 특히 매력적으로 만들었죠.
전 편집자와 협의해서 이 작품의 결말을 해피엔딩으로 이끌어 독자들을 안심시키고 싶었습니다. 물론 다른 결말로 독자들에게 이 문제에 관해 생각할 계기를 제공할 수도 있었습니다만⋯. 「백년의 계보」를 읽은 대다수 독자는 이 이야기가 실화인 줄 알았다고 합니다. 제 생각에 그건 그 만화가 성공했음을 뜻합니다. 물론 만화는 허구지만, 저는 독자들이 실화로 믿기를 바랍니다. 이 경험을 통해 전 독자를 사로잡으려면 픽션이 필요하다는 생각을 더욱 굳히게 됐습니다. 이 이야기에는 현실이 녹아 있습니다. 전 바로 그것이 만화의 강점이라고 생각합니다.
　같은 생각으로, 즉 허구라는 우회적인 수단으로 고통스러운 현실을 묘사한다는 생각으로 『나의 해』를 작업했습니다. 있는 그대로의 현실 묘사는 너무 가혹해서 독자들이 외면합니다. 하지만 허구적인 요소 덕

분에 독자들의 마음을 사로잡아 그들이 알지 못했고 보고 싶지 않았던 세계를 발견할 수 있게 해줍니다. 장애아가 있는 이 가족을 묘사하는 방식, 다운증후군에 걸린 어린 소녀를 소개하는 방식을 비판하는 사람

「백년의 계보 百年の系譜」(다니구치 지)
『앤솔로지』

들도 있겠지만, 이 이야기를 통해 평소 이런 문제에 무지했던 독자들의 관심을 유도하려고 했습니다. 이 작품에서 제가 장애아와 함께 살아가는 분들에게 구하려던 허락은 이런 상황을 전혀 모르는 사람들이 그분들의 상황에 관심을 보일 수 있도록 제가 몇 가지 요소를 창작하고 약간의 허구를 더하게 해달라는 것이었습니다.

선생님의 말씀을 들으니 활동가와 자문가 중에서 선생님은 자문가의 활동을 지향하시는 것 같군요. 어려운 상황에서 찬반 주장에 대해 숙고하시고, 성급한 판단을 피하시는 것 같습니다. 선생님은 늘 이렇게 신중하셨나요, 아니면 연세가 드시면서 지혜가 생기신 건가요?

1960년대 제가 젊었을 때는 미일안전보장조약 같은 것에 반대하는 시위가 많았습니다. 제가 학생이었다면 시위에 가담했겠지만, 전 일정한 거리를 두고 있었습니다. 이런 시위에 가기도 했지만, 참여하지는 않고 바라보기만 했습니다.

명히 제 성격 탓이겠지만, 정치에 상당히 무지했고 분명한 견해도 없었습니다. 지금도 제게 확고한 견해가 있다고 말할 수 없습니다. 전 슬로건이 아니라 만화를 통해 느끼는 걸 모두 전달하고 싶습니다.

젊은 시절 선생님의 관심은 일본의 현실에 국한돼 있었나요, 아니면 전 세계 상황에 관심이 있었나요?

전 미디어를 통해 정보를 얻었습니다. 미디어는 중요한 이슈, 재난, 전쟁 같은 특별한 사건, 주로 극적인 사태가 발생했을 때

『나의 해』

그래도 뚜렷한 견해가 있으셨나요, 아니면 일정한 거리를 두고 사태를 지켜보셨나요?

일정한 거리에서 바라봤습니다. 참여해야 한다는 생각이 없었습니다. 제가 무책임한 태도를 보였다는 건 인정합니다. 그건 분

정보를 줍니다. 전 정보를 수집하거나 더 많은 걸 알려고 특별히 애쓰진 않았습니다. 작품 줄거리를 상상하고, 장소에 대한 자료를 수집하는 정도였습니다. 제게 중요한 건 그게 전부였으니까요. 작품에 삽입

할 인상적인 장면을 찾거나 사건의 배경이 될 새로운 장소를 찾는 과정에서 자연스럽게 외국에 대해 관심이 생겼을 뿐입니다. 그중에서도 미국이 가장 궁금했고, 특히 남북전쟁 시기를 자세히 연구했습니다. 잇따라 백인과 아메리카 인디언의 관계에 대해서도 자료를 찾아봤습니다. 전 이런 주제에 관심이 많았고, 만화로 표현할 방법도 모색했습니다. 사실 일본 북쪽 홋카이도(北海道)도 개척자 백인과 원주민 인디언이 대립하던 북미 대륙과 비슷한 상황에 놓여 있었습니다. 일본인들이 처음 이 섬을 개발할 때 만난 토착민 아이누(アイヌ)도 아메리카 인디언과 똑같은 처지가 됐습니다. 전 먼저 이들을 주인공으로 이야기를 만들고 싶었지만, 당시에 제가 이 주제를 제대로 다루기엔 완숙도나 기술적 역량이 모자랐습니다. 그래서 백인과 아메리카 인디언 문제를 택했던 겁니다.

선생님 상상의 세계에서는 남북전쟁이나 인디언 전쟁이 베트남 전쟁이나 이라크 전쟁보다 더 중요한 자리를 차지하고 있는 것 같습니다. 허구화하기엔 동시대 사건이 아니라 역사적

으로 더 오래된 사건이 적합했던 건가요?
네, 예를 들어 제가 리비아에서 발생한 사건이나 아랍 국가의 혁명을 만화로 다룰 수는 없을 겁니다. 역사, 정치, 이데올로기와 관련된 모든 걸 만화로 소화하려면 시대 배경이 오래된 과거여야 할 겁니다. 우선 저는 상상의 세계, 혹은 과거의 사건을 다루기가 편합니다. 제 만화 중에서 저의 경험과 가장 근접한 것이 돗토리의 대화재를 다룬 『아버지』입니다. 저는 이 사건은 직접 겪긴 했지만 이해하기에는 너무 어려웠습니다.

선생님 작품에서는 지나간 시절, 잃어버린 시간에 대한 애틋함을 엿볼 수 있습니다. 이런 그리움엔 우울함이 깃들어 있나요, 아니면 옛것을 그리워하는 온화한 정서로 물들어 있을 뿐인가요? 전 이미 사라진 아름다운 것들에 강렬한 슬픔을 느낍니다.

'모노노아와레(物の哀れ)'[2]라고 부르는, 일본을 연상시키는 덧없음에 대한 감성을 말씀하시는 거죠? 제가 이 감정에 이름을 붙이려고 한 적은 없습니다만, 굳이 그래야 한다면

『하늘의 매』

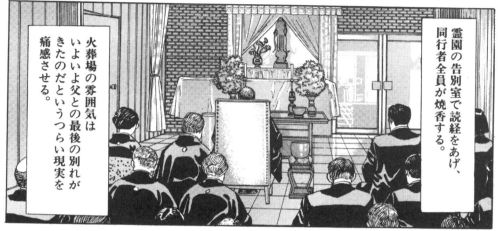

火葬場の雰囲気はいよいよ父との最後の別れがきたのだというつらい現実を痛感させる。

霊園の告別室で読経をあげ、同行者全員が焼香する。

『아버지』

'모노노아와레'라는 표현을 사용할 수 있을 것 같군요. 지나치게 문학적인 표현이긴 합니다. 네, 향수도 있습니다. 하지만 잃어버린 것에 대한 추억을 의미하는 '나츠카시사(懐かしき)'도 있습니다. 나츠카시사는 사라진 것에 대한 애정을 되살아나게 하지만 그렇다고 해서 슬픔이나 회한을 강조하지는 않습니다.

종교에 관한 일본 전통과 서양 전통은 다를 수밖에 없겠지만, 선생님 삶에서 종교적 감정은 중요한 역할을 합니까?

전 불교와 부처의 삶, 그의 가르침에 관심이 있지만, 독자들이 제 만화에서 그런 요소들을 직접 발견할 수 있다곤 생각하지 않습니다… 불교는 자기보다 타자를 생각함으로써 스스로 해방되라고 가르치는데, 이런 교훈은 기독교에서도 발견할 수 있습니다. 전 이런 철학적 성찰에 관심이 있고, 이를 바탕

으로 제 삶의 방향을 정하고 싶습니다. 물론 실천하기는 몹시 어렵겠죠! 또한 욕망을 제어하고, 나아가 선망을 품지 않고자 합니다. 전 제가 잘 아는 스님의 말씀을 들으러 절에 자주 갑니다. 기분이 좋지 않거나 의기소침해졌을 때 스님 말씀이 도움과 위로가 됩니다. 제가 선 명상을 하지는 않지만, 이 절은 불경과 법문을 들으며 원천으로 돌아가는 진언종(眞言宗) 사원입니다.

선생님 작품을 읽으면 자신과 타인, 자연과 우주의 조화, 사물의 균형 같은 게 강하게 느껴집니다.

네, 인간과는 비교도 할 수 없이 거대한 것, 우리를 둘러 싼 우주와의 관계 같은 걸 생각하면 현기증이 납니다. 어떤 순간에는 눈에 보이지 않는 것, 즉 모든 차원의 우주, 사후 세계에 다가간 기분마저 듭니다. 그런 특권을 누리는 순간, 뭐라고 정의할 순 없지만 제가 '선(善)'이라고 부르는 어떤 게

『열네 살』 1권

느껴집니다. 그것은 타인에게 주는 선물이지만 결국은 나 자신을 구하는 선물입니다. 그게 어떤 작용인지 구체적으로 말하기는 어렵지만, 이런 상태가 절 평온하게 합니다.

『마법의 산 魔法の山』에서나 다른 작품에서도 선생님은 초자연적인 힘의 존재를 제시했습니다. 죽음, 영혼, 유령 같은 것들은 환상적인 세계의 동기가 되나요?

네, 제가 이해한 바로는 그렇습니다. 살아 있는 사람뿐 아니라 우리 주변 모든 것에 해당합니다. 전 오래전부터 사물에도 '영혼'이 깃들어 있다는 걸 느낍니다. 그런 모든 것이 우주와 인간 세계를 구성합니다. 아마도 많은 일본인이 이렇게 느낄 겁니다. 예를 들면 도호쿠(道北) 지방, 특히 아키타현(秋田県)의 산에는 사냥하기 전에 산과 동물들에게 경의를 표하는 '마타기(またぎ)' 즉 사냥꾼들이 있었습니다. 바로 그런 이

유에서 이누이트도 특별한 태도로 자연을 대하는 겁니다. 자연의 모든 요소를 존중하고 감사히 여기죠. 그들은 필요에 따라 나무를 베거나 먹으려고 동물을 죽일 때 그 대상을 존중하고 고마움을 표시합니다. 전 애니미즘을 닮은 이런 전통에 관한 자료를 꽤 많이 수집했습니다. 이런 전통은 제 안에서 깊은 반향을 일으켰죠.

뱀파이어, 늑대인간 등 판타지는 이런 현상들을 설화처럼 다룹니다. 하지만 저승에서 돌아왔지만 살아 있는 사람들 사이에서 있을 자리를 찾지 못한 죽은 자인 유령 같은 테마를 진지하게 받아들이면 그것이 중요한 문제와 관련이 있다는 것을 곧바로 이해할 수 있습니다.

네, 할리우드 방식은 단순화하는 경향이 있습니다. 「폴터가이스트 Poltergeist」[3]를 예로 들면 우리 주변에서 분주히 움직이는 혼처럼 눈길을 끄는 현상들을 보여줍니다. 하지만 제 관심은 환경이 인간의 삶에 미치는 영향에 있습니다. 전 이걸 '자연의 혼'이라고 부릅니다. 제가 이미 제 여러 편

『마법의 산』

만화에서 시도했던 게 바로 그겁니다. 이런 감동을 느낀 사람이 저만은 아닐 겁니다. 모든 인간, 더 나아가 모든 생명이 적어도 어떤 상황에서는 이런 감동을 공유할 겁니다. 전에 아내와 로마를 여행하며 놀라운 경험을 한 적이 있습니다. 고양이를 이웃에 맡기고 떠났는데, 어느 날 밤 우리가 묵었던 호텔 방 전화기가 요란한 소리를 내며 부서졌습니다. 집으로 돌아오니 특히 아내를 좋아해서 늘 아내 곁에서 자던 고양이가 죽었다는 걸 알았습니다. 그때 전화기가 부서진 게 고양이가 우리와 소통하려 했기 때문이라는 생각이 들었습니다. '혼'이라고 해야 할까요, '영'이라고 해야 할까요? 어떤 용어를 사용해야 할지 모르겠군요. 예를 들어 사람들은 산에 영(靈)이 있다고 하잖아요. 이게 같은 건지는 모르겠지만, 특정한 장소에 특별한 존재가 있다는 걸 모를 수는 없을 것 같습니다. 일본에서 어떤 영화감독이 이런 현상에 관한 영화를 준비한다면 일반적으로 그는 우선 영들의 '허락'을 얻으러 관련있는 장소에 갈 겁니다. 그러지 않으면 난처한 일들이 생길 수도 있을 테니까요….

선생님은 60대이신데, 지금까지 수백만 컷의 그림을 그리셨죠. 정확히 얼마나 많은 그림을 그리셨는지 모릅니다만, 어쩌면 선생님 자신도 모르실 것 같군요. 향후 몇 년 선생님에게 가장 중요한 건 무엇일까요?
전 언제나 긴장감과 신선함을 유지하려고 애씁니다. 특히 모든 형태의 타성을 피하려고 하죠. 경험이 쌓이고, 자료가 많아지고, 작품화할 주제도 늘어납니다. 하지만 실행 속도는 오히려 느려져서 한꺼번에 여러 작품을 작업하면서도 모든 걸 완성할 시간이 없을 것 같은 기분이 듭니다.

선생님은 시나리오를 쓰시고, 그림을 그려줄 사람을 찾아볼 생각을 하신 적이 없나요? 그렇게 하시면 더 많은 작품을 발표하실 수 있을 텐데요.
실제로 그런 제안을 여러 번 받았습니다. 특히 유럽에서 만화 작업을 할 때 그랬죠. 저도 시도해보고 싶지만, 실제로 그럴 수는 없습니다. 제게 창작은 모든 걸 스스로 완성하는 작업을 뜻합니다. 어느 부분만을 맡는 활동으로 제한하고 싶지 않습니다. 어쨌든 지금으로선 그렇습니다. 제 방식과 다르게 하는 작업을 생각해본 적이 없습니다.

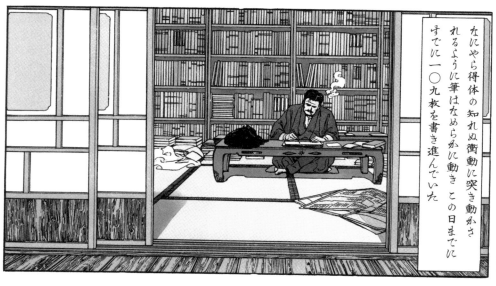

『도련님의 시대』
1권

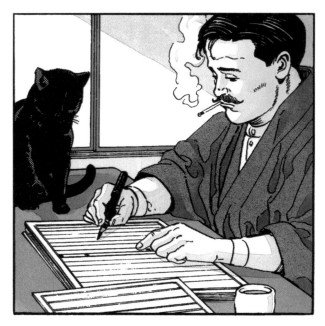
『도련님의 시대』
1권

그건 아마도 제가 작품을 조금씩 만들어가기 때문이기도 합니다. 누군가가 그림을 그린다는 걸 전제하고 시나리오를 쓴다면 처음부터 작품 전체에 일관성이 있어야 할 텐데, 제겐 그게 어려워 보입니다.

약간 모순되지만 두 가지 가능성을 상상해볼 수 있겠군요. 하나는 선생님 생각대로 조수 없이 작품 전체를 혼자 작업하시는 방법이고, 다른 하나는 선생님의 의도를 충분히 짐작할 수 있는 뛰어난 조수를 고용해서 인물은 물론이고 많은 부분의 그림을 그에게 맡기는 방법입니다.
어떤 의미에서는 후자가 이상적인 방법이겠죠. 아니 더 좋은 방법은 그림을 생각하는 것만으로도 그려지는 거죠. 하지만 본질을 생각하면 그렇지 않습니다. 왜냐면 그리는 즐거움이 사라질 테니까요. 따라서 이 방법은 그렇게 좋은 해결책이 아니군요.

조수 없이 처음부터 끝까지 혼자 작업한다는 구상을 실현하신 적이 있나요?
네, 구상에 그치지 않고 실행 계획까지 세

웠습니다. 몇 년 뒤엔 저 혼자 일할 수 있을 겁니다. 저는 그런 변화를 이미 준비하기 시작했습니다. 하지만 저 혼자 작업하면 생산 속도가 현저히 느려질 테고, 그러다 보면 출판사가 제게 더는 작품을 의뢰하지 않는 일이 생길 수도 있습니다… 어쨌든 이미 시작한 작품들은 앞으로 얼마간 조수들과 함께 작업해야 합니다. 그러니까 당장 실행할 수 있는 계획은 아니죠.

배경 그림을 대부분 조수들이 맡았으니 조수 없이 일하시면 선생님의 그래픽 스타일에 변화가 생길 텐데요. 스크린 톤을 사용하지 않는다거나 다른 도구를 사용하는 등 배경을 처리하는 다른 방법을 찾으실 겁니까?
네, 혼자 작업하게 되면 스크린 톤보다는 잉크와 붓을 사용하려고 합니다. 이제 기술적으로 담채화 효과를 내는 붓 그림을 인쇄할 수 있게 됐거든요. 예전엔 생각할 수 없었던 기술적인 변화죠.

지금까지 선생님이 만화에서 다루시지 않았거나 다루지 못했지만, 이젠 시도해보시려는 주제나 장르가 있나요?
제가 시도하고 싶은 것 중 하나는 영화에서 카메라가 배경이나 등장인물과 일정한 거리를 두고 롱쇼트로만 촬영하듯이 클로즈업 장면이 전혀 없는 작품입니다. 등장인물의 표정은 구별할 수 있지만, 얼굴도 물체도 근접 컷은 없는 그림으로 구성된 작품을 시도해보고 싶다는 겁니다. 그러면 흥미로울 것 같긴 한데, 성공하기는 쉽지 않겠죠….

 제가 해보고 싶은 또 다른 시도는 배경

『마법의 산』

만 있는 만화입니다. 동물이 등장할 순 있 겠지만 어쨌든 인간은 전혀 나오지 않는 그런 만화를 한번 그려보고 싶습니다. 그 리고 제 마음에 드는 또 다른 계획이 있는 데, 그건 조금 덜 어려운 것으로 『에도 산 책』 같은 장르에 도전하는 겁니다. 이 작업 은 이미 시작했습니다. 메이지 시대를 배 경으로 매우 독특한 주인공이 등장하는 이야기입니다. 에도 시대는 『에도 산책』에 서 이노 타다타카(伊能忠敬)를 모델로 선택 해서 그려봤습니다. 메이지 시대를 배경으 로 한 이 책에서는 예술가, 작가, 혹은 화가 가 산책하다가 유령을 만난다는 설정으로 작품을 전개해보고 싶습니다. 앞에서 우 리가 대화하던 중에 선생님도 아시게 되 셨겠지만, 전 유령이 등장하는 만화를 그 려보고 싶습니다. 다이쇼 시대(大正時代)의 화가 타케히사 유메지(竹久夢二)를 모델로 한 세 번째 책이 나올 수도 있습니다. 그는 1923년에 일어난 간토 지진(関東地震), 즉 도 쿄 대지진을 그렸습니다.

제가 구상하는 작품 중에는 모험담도 있습니다. 저는 이 작품을 위해 얼마 전 조 지프 콘래드(Joseph Conrad)의 『어둠의 심연 *Heart of Darkness*』을 읽었습니다. 주인공은 집 안에서 다른 세계로 통하는 문을 발견하 고 그리로 들어갔다가 뭔가를 가지고 돌 아옵니다. 그것은 할아버지가 남긴 수첩 으로 일종의 일기입니다. 주인공은 그 일 기를 통해 자기 조상이 어느 식물 덕분에 120세 혹은 130세까지 살았으며 다른 세 계에서 그 식물을 가져와 집에서 기르려 했다는 사실을 알게 됩니다. 주인공은 할 아버지가 남긴 수첩에 적힌 내용을 바탕 으로 그의 비밀을 알아내려고 합니다…. 이게 제 머릿속에서 구상한 이야기의 출 발점입니다.

선생님은 돌아가시는 날까지 만화를 계속해서 그리실 건가요, 아니면 언젠가 은퇴하실 건가요?
은퇴는 생각해보지 않았지만, 제가 더는 그림을 그릴 수 없는 순간이, 제 손이 제가 원하는 대로 그림을 그리지 못할 순간이 언젠가 찾아오리라는 생각은 했습니다. 그 날까지 계속해서 작업할 생각입니다. 하지 만 그럴 날이 아직 멀었다고는 생각하지 않습니다. 지금처럼 그림을 그릴 수 있는 날이 많이 남지 않은 것 같습니다.

『도련님의 시대』
1권

『겨울 동물원』

부인께선 선생님이 은퇴하시길 바라시겠죠?
아내가 은퇴를 언급하진 않았지만, 제게
이젠 좀 천천히 일하라고는 했습니다. 제
가 일을 덜 할 수 있게 경제적인 차원에서
노력할 준비가 돼 있다고 했습니다.

선생님이 만화 분야에서 대단히 활발하게 일하
신 지 40년이 넘었습니다. 이 긴 세월을 돌아보
실 때 만화가라는 직업에 만족하십니까? 선생님
이 젊은 조수로 처음 도쿄에 오셨을 때 설령 실
현 가능성에 대한 확신은 전혀 없었다고 해도 지
금 같은 위치에 도달할 수 있으리라고 상상하셨
나요?
제가 조수로 일을 시작했을 때 미래는 상
상할 수조차 없었습니다. 만화가가 될 수
있을지조차 알 수 없었습니다. 절 조수로
고용한 작가는 정말 천재처럼 보여서 주
눅이 들었죠. 전 제가 계속해서 조수로 일
할 거라고 믿었습니다. 나중에 선정적인
잡지에 작품을 게재하며 혼자 작업할 때

도 제가 훨씬 더 발전할 수 있으리라곤 생
각하지 못했죠. 그저 그림을 그릴 수 있
고, 그것으로 돈을 벌 수 있다는 것만으로
도 만족했으니까요. 그러니까 지금의 제가
된 것이 제겐 꿈이 실현된 것이 아닌 셈입
니다. 제가 생각할 수 있었던 모든 걸 뛰어
넘은 일이죠. 이 모든 게 그간 제가 만났던
편집자들 덕분입니다. 그들이 없었다면 결
코 지금의 제가 될 수 없었을 겁니다. 그들
에게 정말 감사합니다.

『천일야화 千一夜話』의 지니 같은 요정이 선생님
께 "작은 것이든 큰 것이든 네 운명을 바꿀 수 있
어. 넌 어떤 걸 바꾸고 싶어?"라고 묻는다면, 선
생님은 뭘 바꿔달라고 하시겠습니까?
아무것도 요구하지 않을 겁니다. 아무것도
바꾸고 싶지 않으니까요. 그림을 그려 먹고
살 수 있게 수입이 생기는 것은 무엇과도
바꿀 수 없는 즐거움입니다. 게다가 전 운이
좋았다고 생각합니다. 아마도 그런 즐거움

덕분에 제가 계속해서 작업할 수 있는 것 같습니다. 지나친 욕심을 내지 말아야 합니다. 아마도 제 모든 계획을 어려움 없이 끝까지 해낼 수 있는 건강한 몸으로 태어났더라면, 체력이 더 강했더라면 더 좋았겠죠.

대중적으로 엄청난 성공을 거두는 것보다 그것이 선생님에겐 더 중요한가요?

솔직히 전 엄청난 성공을 원하지 않습니다. 게다가 엄청난 성공을 거두려면 체력도 엄청나게 좋아야 합니다! (웃음) 아닙니다, 전 이미 제가 희망할 수 있었던 모든 걸 넘어서 인정받았습니다. 겸손하게 말하는 게 아니라 진심으로 그렇게 생각합니다. 분수에 넘치는 성공과 인정을 누린다는 기분이 들어 때로 무섭기도 합니다. 프랑스에서, 그리고 일본에서 전 정말 놀라울 정도의 평가를 받았습니다.

선생님은 특히 독자들을 열광하게 하고, 감동하게 하고, 행복하게 해준 작품을 만드셨습니다. 그것이야말로 진정으로 마법 같은 일입니다.

네, 저도 무척 기쁩니다. 하지만 성공에 집착하지 않고 되도록 자유롭게 작업하고 싶습니다. 제겐 그게 더 중요합니다. 어쩌면 처음 이 일을 시작했을 때는 성공하겠다는 욕심이 있었겠지만, 지금은 전혀 그렇지 않습니다. 당시에 전 온 힘을 기울여 일했고, 때로는 지나칠 정도로 일했습니다. 어쩌면 그 결과로 지금의 평온함을 얻을 수 있었던 것 같기도 합니다. 이제 절 자극하는 것은 더 큰 성공을 거두겠다는 야망이 아니라, 제게 정말 중요한 만화를 그리고 이야기하고 싶은 소망입니다.

다니구치, 2009년
7월 파리에서

7

작품 및 주석

이숲

샘터

미우

역자 주석

서문

1) 이시카와 큐타(石川球太, 1940~2018). 일본의 만화가. 간토 학원고등학교를 중퇴하고 스즈키 아키(鈴木 光明)의 조수로 일하며 『만화소년 漫画少年』 투고란에 여러 차례 입선하다가 1956년 「진소방대 珍騒防隊」로 데뷔했다. 1966년 『주간소년매거진 週刊少年マガジン』에 「가오 牙王」를 연재했다. 이후 동물만화를 주로 만들었다.

2) 카미무라 카즈오(上村一夫, 1940~1986). 일본의 만화가. 독특한 화풍으로 인해 '쇼와의 화가'라고도 불렸다. 무사시 미술대학 디자인과를 졸업하고 광고회사의 일러스트레이터로 일했다. 1967년 미국의 잡지 『플레이보이』 풍의 패러디 만화 『귀여운 사유리짱의 타락』을 『월간타운』 창간호에 발표하며 만화가로 데뷔했다. 정성기에는 월 400매라는 경이적인 집필량을 소화했다.

3) 세키카와 나쓰오(関川夏央, 1949~). 일본의 소설가·논픽션 작가·만화 원작자. 한국에 관심이 많아 『서울연습문제』, 『해협을 뛰어넘은 홈런』을 저술했다. 다니구치 지로와 함께 작업한 『도련님의 시대』 시리즈로 시바 료타로 상을 수상했다. 현재 고베여자학원대학 객원교수로 재직 중이다.

4) 카리부 마레이(Caribu Marley, 1947~2018). 일본의 만화작가·극화가. 본명은 츠치야 가론(土屋 ガロン)이다. 타다시 마츠모리(松森正), 마리코 나카무라(中村麻里子), 아키오 다나카(たなか 亜希夫), 다니구치 지로와 공동작업을 했다. 대표작으로 『올드보이 オールド・ボーイ』, 『달빛 月の光』, 『오카와바타 탐정사무소 リバースエッジ 大川端探偵社』 등이 있다.

5) 장 지로(Jean Giraud, 1968~2012). 프랑스의 만화가. 뫼비우스(Mœbius), 지르(Gir)라는 필명으로도 활동했다. 『블루베리 Blueberry』, 『아르작 Arzach』, 『제리 코르넬리우스의 밀폐된 차고 Le Garage hermétique de Jerry Cornelius』, 『잉칼 L'Incal』 『헤일로 그래픽 노블 Halo Graphic Novel』 등의 작품이 있다.

6) 프랑수아 스퀴텐(François Schuiten, 1956~). 벨기에의 만화가·무대설계가. 브뤼셀 생뤽 학원(Saint-Luc Institut)의 만화 아틀리에에서 클로드 르나르(Claude Renard)를 만나 만화가의 길을 걷게 된다. 1980년대부터 브누아 페터스와 공동작업을 시작했다. 이들이 함께 작업한 『어둠의 도시들 Les Cités obscures』이 다양한 언어로 출판되면서 유명해졌다. 1985년 앙굴렘 만화 페스티벌에서 알파아르 우수 앨범상을, 2002년의 앙굴렘에서는 대상을 수상했다.

7) 프레데릭 부알레(Frédéric Boilet, 1960~). 일본에서 체류하며 활동하는 프랑스 만화가·에세이 작가·사진가. 낭시 예술학교를 나와 첫 앨범 『궁수들의 밤 La Nuit des Archées』을 출간했다. 1990년 자신이 쓴 『3615알렉시아 3615 Alexia』로 주목을 받았다. 1995년 파리에서 무명 작가들을 모아 아틀리에 보주(Atelier Vosge)를 만들었다. 1997년 일본에 정착했고, 2001년부터 프랑스 일본 작가들과 함께 누벨 망가 활동을 펼쳤다.

8) 일반적으로 앙굴렘 페스티벌이라 불리는 앙굴렘 국제 만화 페스티벌은 주요 프랑스어권 만화 페스티벌이며, 이탈리아의 루카 코믹스 게임 페스티벌 다음으로 유럽에서 두 번째로 큰 페스티벌이다. 1974년 이후 매년 1월에 개최된다.

9) 휴고 프라트(Hugo Pratt, 1927~1995). 이탈리아의 만화작가. 대표작 『코르토 말테제 Corto Maltese』(1967~1991)는 만화의 영역을 넘어선 명작이다. 프라트의 작품의 키워드는 그의 삶과도 깊은 관계가 있는 여행, 모험, 박식, 불가사의, 신비, 시, 우수이다. '지적인 그림'이라는 말로 그의 작품 전체를 묘사할 수 있다. 그의 흑백의 대비와 색감은 그를 '제9의 예술(만화)'의 거장으로 만들었다.

10) 스크린 톤(screen tone). 출판 만화의 회색조의 명암이나 무늬, 패턴을 나타내기 위해 사용하는 도구이다. 스크린 톤은 자르고 붙인 후 긁거나 지우거나 하는 기법으로 다양한 효과를 연출하는데, 최근에는 디지털 작업이 늘면서 작가들이 직접 스크린 톤 형식의 무늬를 제작하거나 디지털용 스크린 톤을 만들어 쓴다.

11) 프랑스 독일 방송 채널 아르테(Arte)에서 방송한 만화작가들에 관한 다큐멘터리 시리즈.

12) 가와카미 히로미(川上弘美, 1958~). 도쿄 출신. 대학에서 생물학을 전공하고 5년간의 교직 생활을 거쳐 1994년 『어느 멋진 하루 神様』로 문단에 등단했다. 뒤늦은 데뷔에도 발표한 작품들이 여러 차례 주요 문학상을 수상하며 화제를 모았다. 1996년 『뱀을 밟으면 蛇を踏む』로 아쿠타가 상을, 2001년 발표한 『선생님의 가방 センセイの鞄』으로 다니자키 준이치로(谷崎潤一郎) 상을 수상하며 문학성을 인정받았다.

13) 유메마쿠라 바쿠(夢枕獏, 1951~). 일본의 작가. 『상현의 달을 삼키는 사자 上弦の月を喰べる獅子』, 『신들의 봉우리 神々の山嶺』, 『음양사 陰陽師』, 『아랑전 餓狼伝』 등의 작품이 있다.

14) 쿠스미 마사유키(久住昌之, 1958~). 도쿄 출신 만화가이자 에세이 작가. 북디자이너와 음악가로도 활동하고 있다. 다른 만화가들과 공동작업을 많이 했으며, 주로 스토리 구성을 맡고 있다. 다니구치 지로와 공동 작업한 작품으로는 『우연한 산보 散歩もの』, 『고독한 미식가 孤獨のグルメ』 등이 있다.

15) 나나난 키리코(魚喃キリコ, 1972~) 일본 만화가. 93년부터 잡지 『가로』에 단편을 내면서 데뷔했다. 선의 굵기가 일정하고 단순하며 과장이 적은 화풍이 특징이다. 대부분 여성이 주인공이며 섬세한 심리묘사가 작품들의 특징이다. 대표작으로 누벨 망가로 분류되는 『블루 Blue』가 있다.

16) 후루야 우사마루(古屋兎丸, 1968~). 일본의 만화가. 다마 미술대학(多摩美術大学)을 나와 한동안 고등학교 미술강사와 만화가 활동을 병행했다. 1994년 잡지『가로』에「파레포리 Palepoli」를 발표하며 데뷔했다. 작품으로『최강여고생 마이 쇼트카츠』,『소년소녀표류기 少年少女漂流記』등이 있다.

17) 미나미 큐타(南Q太, 1969~). 1990년 젊은 만화가 대회에서 우승하고, 1992년 직업 만화가로 데뷔했다. 그녀의 작품 세계는 일상에 뿌리박고 있으나 일부 에로티시즘도 포함된다. 2003년 일본에서 출간된『신이 말하는 대로 神さまの言 うとおり』는 자전적 작품이다.

1장

1) 이시노모리 쇼타로(石ノ森章太郎, 1938~1998). 일본의 만화가. 공상과학 만화부터 학습만화까지 폭넓은 분야에 작품 을 양산하여 '만화의 왕' 또는 '만화의 제왕'이라 평가된다. 현재 개인만화에 한정하여 최다 출판 기네스 기록 보유자 이다. 1954년「만화 소년」신년호에『이급천사 二級天使』연재를 개시하며 데뷔했다. 대표작으로『사이보그 009 サイボ ーグ 009』,『뮤턴트 사부 ミュータントサブ』,『가면라이더시리즈 仮面ライダーシリーズ』등이 있고,『만화가 입문 マンガ家 入門』과『속 만화가 입문 續·マンガ家入門』은 만화가 지망생들에게 바이블 역할을 했다.

2) 데즈카 오사무(手塚治虫, 1928~1989). 일본 애니메이션의 아버지로 불리는 일본의 만화가. 다양한 소재와 왕성한 작 품 활동으로 일본 만화를 세계 최고 수준으로 올려놓았으나 지나친 상업화로 부정적인 영향을 끼쳤다. 대표작으로『밀 림의 왕자 레오 ジャングル大帝』,『우주소년 아톰 鉄腕アトム』,『사파이어 왕자 リボンの騎士』,『점핑 ジャンピング』,『낡은 필름 おんぼろフィルム』,『숲의 전설 森の伝説』등이 있다. 고향인 오사카에 데즈카 오사무 박물관이 있다.

3) 극화(劇畫, げきが) 만화의 한 분류. '극화(劇畫, げきが)'라는 명칭은 다쓰미 요시히로가 붙인 것으로 극(劇)이라는 글자를 붙인 것은 만화의 만(漫)에 비해서 대상연령이 더 높다는 것을 쉽게 알 수 있게 하기 위한 것이라고 한다. 내용에 정치적 이거나 사회적인 소재가 사용된다. 한때 만화의 입지를 뒤흔든 적도 있으나 그 후 버블경제가 오면서 싼 값에 잡지를 사서 읽고 버릴 수 있는 만화가 주류가 되어 극화는 쇠락하게 된다. 대표적인 작가는 이케가미 료이치, 사이토 타카오 등이 있다.

4) 사이토 타카오(斎藤隆夫, 1936~2019). 일본의 만화가·극화가.『고르고13 ゴルゴ13』의 작가로 알려졌다.

5) 히라타 히로시(平田弘史, 1937~). 일본의 만화가·극화가. 사무라이의 일생과 무사도를 다룬 사실적이고 폭력적인 성 인용 극화로 유명하다. 1958년『애증의 살인검 愛憎必殺剣』을 잡지에 실으며 데뷔했다. 대표작으로『사쓰마 기사단 薩 摩義士伝』이 있다.

6) 청년 만화(青年漫画). 15세 이상, 특히 20·30대 남성을 겨냥한 만화이다. 20세 이상의 여성을 겨냥한 만화는 '조세이(女 性漫畫)'라 한다.

7) 귀도 크레팍스(Guido Crepax, 1933~2003). 이탈리아의 만화가. 본명은 귀도 크레파스(Guido Crepas)다. 20세기 후반 유 럽 만화에 지대한 영향을 끼쳤다. 1960년대 배경의 캐릭터『발렌티나 Valentina』로 유명하다. 에로티시즘 성격이 강하 고 환각적이고 몽환적인 이야기와 정밀한 그림이 특징이다.

8) 츠게 요시하루(柘植義春, 1937~). 일본의 만화가. 일본에서 인기가 많은 자전 만화 선구자이다. 1970년대의 만화가들 에게 지대한 영향을 끼쳤다. 일본을 제외한 해외에선 거의 알려지지 않았지만 2004년 프랑스에서 단 한 권 출간된『무 능한 인간 無能の人』이 2005년 앙굴렘 페스티발에서 최우수 앨범상 후보에 올랐다. 대표작으로『네지시키 ねじ式』를 꼽 을 수 있다.

2장

1) 미야야 가즈히코(宮谷一彦, 1945~). 일본의 만화가·시나리오 작가. 나가시마 신지의 조수로 일하다 1967년 데뷔했다. 1969년 잡지『영코믹 ヤングコミック』에 발표한「태양으로의 저격 太陽への狙撃」으로 주목받고 70년 같은 잡지에 발표 한「성식기 性蝕記」로 인기작가가 된다. 그후 정치나 젊은 층의 풍속을 그린 다수의 작품과 초현실주의적인 작품을 발 표하며, 1976년 역시 같은 잡지에 주요작품인「육탄시대 肉彈時代」를 발표했다. 그의 화풍은 당시로서는 이질적일 만 큼 치밀하다(스크린 톤 기법을 확립함).

2) 비토리오 자르디노(Vittorio Giardino, 1946~). 이탈리아의 만화가. 전기 기술자로 일하다 주간지『라 치타 푸투라 La Città Futura』에 실린 단편「팍스 로마나 Pax Romana」로 데뷔했다. 대표작으로『샘 페조 Sam Pezzo』시리즈,『막스 프리 드만 Max Fridman』시리즈,『조나스 핑크 Jonas Fink』시리즈 등이 있다.

3) 아틸리오 미켈루치(Attilio Micheluzzi, 1930~1990). 이탈리아의 만화가. 1970년대 초 할머니의 이름을 차용해 아르바제 프(Igor Arzbajeff)라는 필명으로 활동을 시작했다. 그의 작품은 박학한 역사 지식과 밀톤 카니프(Milton Caniff)와 유사 한 그래픽 스타일이 특징이다. 대표작으로『로이 만 Roy Mann』시리즈,『페트라 셰리 Petra Chérie』시리즈,『조니 포커스 Johnny Focus』시리즈 등이 있다.

4) 가와구치 가이지(川口開治, 1948~). 일본의 만화가. 1968년『날이 새다 夜が明けたら』로 데뷔했다. 전쟁 중 일본의 상황과 국제 정치적 긴장 상황을 분석한 주제의 작품으로 알려졌다.『액터 アクター』,『침묵의 함대 沈黙の艦隊』,『이글 イーグル』등의 작품이 있다.

5) 히로가네 겐지(弘兼憲史, 1947~). 일본의 만화가. 와세다 법대를 졸업한 후 마츠시타 전기회사에서 근무하다 1974년『훈풍이 불다 風薫る』로 데뷔했다.『황혼유성군 黄昏流星群』,『시마과장 課長 島耕作』,『토끼가 달린다 兎が走る』등의 작품이 있다.

6) 에르제(Hergé, 1907~1983). 벨기에의 만화가. 본명은 조르주 레미(Georges Prosper Rémi)이며 브뤼셀에서 태어나 1983년 세상을 떠날 때까지『탱탱의 모험 Les Aventures de Tintin』을 쓰고 그리는 데 평생을 바쳤다. 이를 통해 초기 유럽 만화계에 막대한 영향을 끼쳐 '유럽 만화의 아버지'라 불린다.『탱탱의 모험』은 1930년『소비에트에 간 탱탱 Tintin au pays des Soviets』을 시작으로 1976년『탱탱과 카니발 작전 Tintin et les Picaros』까지 모두 23권이 출간됐고, 50개 언어 60개국에서 3억 부 이상 팔리며 가족 교양만화의 고전으로 꼽히고 있다.

7) 호세 안토니오 무뇨스(José Antonio Muñoz, 1942~). 아르헨티나의 만화가. 15세에 솔라노 로페스(Solano López)의 조수가 됐으며, 다작을 하는 엑토르 오스테렐(Hector Œsterheld)의 시나리오 수십 편을 그렸다. 1959년 만난 휴고 프라트의 영향을 많이 받았다. 흑백 아트워크로 유명하다. 대표작으로 하드보일드 그래픽 노블『알랙 시너 Alack Sinner』가 있다.

8) 아르테(Arte). 프랑스와 독일의 문화협력을 위하여 양국의 공동 출자로 1991년 설립된 방송국이다. 프랑스에서는 1992년 독일에서는 1994년 첫 방송을 내보냈다. 상업광고를 하지 않는다.

9) 자크 드 루스탈(Jacques de Loustal, 1956~). 프랑스의 만화가·일러스트레이터. 세브르(Sèvres) 고등학교 학생들이 만든 동호회지『사이클론 Cyclone』에 티토(Tito)와 공동작업한 첫 앨범을 발표하며 데뷔했다. 잡지『록 & 포크 Rock & Folk』에서 삽화가로 활동하며 필립 파랭고(Philippe Paringaux)를 만나 함께『메탈 위를랑』과『쉬브르』에 다수의 작품을 발표했다. 1998년『키드 콩고 Kid Congo』는 앙굴렘 만화 페스티벌 최우수 시나리오 알프아르 상을 수상했다.

10) 지바 데쓰야(千葉徹彌, 1939~). 일본의 만화가. 2005년 분세이 예술대학(文星芸術大學)에 만화과를 만들었다. 2009년 고단샤 창업 100주년 기념 특별상을 수상했다. 2014년 문화공로상을 수상했다.『시덴카이노타카 紫電改のタカ』,『허리케인 죠 あしたのジョー』,『하리스의 회오리바람 ハリスの旋風』,『느릿한 마쓰다로 のたり』등의 작품이 있다.

11) 가지와라 잇키(梶原一騎, 1936~1987). 일본의 만화작가이자 소설가·영화 프로듀서. 본명은 다카모리 아사키(高森朝樹)이며, 다카모리 아사오(高森朝雄)라는 필명으로도 활동했다. 격투기나 스포츠를 소재로 남자들 간의 싸움을 호쾌하고 섬세하게 그려낸 화제작을 잇달아 발표했다.『거인의 별 巨人の星』『타이거마스크 タイガーマスク』『허리케인 죠 あしたのジョー』등의 작품이 있다.

3장

1) 에르만(Hermann, 1938~). 벨기에의 만화가. 본명은 에르만 위펜(Hermann Huppen)이다. 2016년 앙굴렘 페스티벌에서 대상을 수상했다.『코만치 Comanche』,『예레미아 Jeremiah』,『부아모리의 여행 Les Tours de Bois-Maury』,『사라예보 탱고 Sarajevo-Tango』등의 작품이 있다.

2)『도련님 坊っちゃん』. 일본의 셰익스피어라 불리는 나쓰메 소세키(夏目漱石)가 대학 졸업 후 1년 동안 마츠야마의 한 중학교 영어 교사로 재직하며 겪은 경험을 바탕으로 쓴 소설로 1906년에 잡지『호토토기스 ホトトギス』에 발표됐다. 도쿄에서 태어나 '도련님' 소리를 듣고 자란 주인공은 실은 무모한 천성으로 집안에서 천덕꾸러기 신세나 다름없다. 물리전문학교 졸업 후 얼떨결에 시골 중학교 수학 교사로 부임하게 된 주인공은 특유의 '대쪽 같은 기질'로 불의에 맞선다. 그러나 고지식하고 세상 물정에 어두운 도쿄 토박이 도련님은 다양한 인간 군상을 마주하며 가는 곳마다 크고 작은 문제를 일으킨다. 작가는 촌철살인의 풍자와 유머를 한껏 구사하며 역사·문화·예술을 망라한 당시의 일본 시대상을 함축적이면서도 깊이 있게 그렸다.

3) 조르주 페르디낭 비고(Georges Ferdinand Bigot, 1860~1927). 비고는 일본으로 건너가 다수의 풍자화와 기록화를 남긴 메이지 시대의 화가이다. 그가 남긴 다수의 그림은 당시 일본의 모습을 알 수 있는 귀중한 자료로 평가받는다.

4) 신도 가네토(新藤兼人, 1912~2012) 감독은 전쟁 전 영화계에 입문, 각본가로 시작하여 감독이 되었으며, 대기업이 아닌 독립 프로덕션에서 자신이 만들고 싶은 작품을 연출했다. 작품의 테마는 항상 전쟁에 대한 분노, 성과 생에 대한 집착이었다. 그러한 주제는 이 작품에서 원숙함의 절정으로 승화되어 표현되었다. 99세의 나이에 촬영한 이 작품은 그의 유작으로, 100세가 되던 이듬해에 세상을 떠났다. 중년의 나이에 징집된 주인공은 동료로부터 자신이 죽으면 아내에게 엽서를 전해달라는 부탁을 받고, 이후 그의 부탁대로 엽서를 전해주러 동료의 아내를 찾아간다. 그러나 그녀는 가문을 지키기 위해서라는 이유로 죽은 남편의 동생과 강제로 결혼했으나 남편의 동생도, 시아버지도 죽고 결국 혼자서 살아가고 있다. 전쟁으로 인한 비극 속에서 홀로 살 결심을 한 여자와 살아남은 것에 대한 죄책감에 시달리는 남자. 황무지에서 피어나는 희망을 유머와 소시민적 공감으로 그려내고 있다.

5) 앙키 빌랄(Enki Bilal, 1951~). 프랑스의 영화감독·만화가. 그의 작품은 시간과 기억을 테마로 하는 SF이다. 1987년 앙굴렘 페스티벌 대상을 수상했다.『야수의 잠 *Le Sommeil du Monstre*』,『니코폴』,『이모르텔 *Immortel*』,『루브르의 유령 *Les Fantômes du Louvre*』등의 작품이 있다.

6) 티토(Tito, 1957~). 프랑스의 만화가. 본명은 티부르시오 드 라 야브(Tiburcio de la Llave)이다.『옐로 *Jaunes*』,『고독 *Soledad*』,『정이 있는 교외 *Tendre Banlieue*』시리즈 등의 작품이 있다.

7) 장 다비드 모르방(Jean-David Morvan, 1969~). 프랑스의 만화 시나리오 작가.『스피루와 판타지오 *Spirou et Fantasio*』,『멀린 *Merlin*』,『나의 해 *Mon Année*』,『앙리 카르티에 브레송 *Henri Cartier-Bresson*』등의 작품이 있다.

8) 2003년과 2005년 필리프 피키에 출판사에서 같은 제목으로 출간된 소설. 2003년 청어람미디어 출판사에서 같은 제목으로 출간되었다.

9) high-concept. 서로 관계없어 보이는 아이디어를 결합해 남들이 생각하지 못한 새로운 아이디어를 만드는 역량, 경향과 기회를 파악하는 능력 등을 종합적으로 지칭하는 개념이다.

10) 세이 쇼나곤(淸少納言, 965년경~1013 이후). 일본의 작가·가인(歌人). 993년 입궁하여 중궁(中宮) 데이시(定子)의 개인 뇨보(女房)가 됐다. 데이시 사망 후 관직에서 물러났으며, 만년에는 출가하여 비구니가 됐다. 헤이안 시대(9~12세기)의 일본문학의 걸작으로 꼽히는 수필『마쿠라노 소시 枕草子』를 남겼다.

11)『마쿠라노 소시 枕草子』. 10세기 말~11세기 초 세이 쇼나곤이 쓴 수필. 다양한 장단의 문장으로 약 300단에 이른다. 궁정생활에서 듣고 본 일이나 감상을 간결한 표현과 가볍고 재치 있는 기지로 묘사하고 있다. 최초의 수필 문학으로 무라사키 시키부(紫式部)의『겐지모노가타리 源氏物語』와 함께 헤이안 시대를 대표하는 작품으로 손꼽히며 후대의 문학에도 많은 영향을 끼쳤다.

4장

1) 필립 드뤼예(Philippe Druillet, 1944~). 프랑스의 만화가. 고등학교 졸업 후 사진가로 활동하다 1966년 첫 앨범이자『론 슬로안 *Lone Sloane*』시리즈의 1권인『심연의 미스테리 *Mystère des abimes*』를 출간했다. 1974년 장 지로(Jean Giraud), 장 피에르 디오네(Jean-Pierre Dionnet)와 함께 월간지『메탈 위를랑 *Métal hurlant*』을 창간하고, 위마노이드 아소시에(Les Humanoïdes Associés) 출판사를 창립했다.『밤 *La Nuit*』,『살람보 *Salammbô*』,『노스페라투 *Nosferatu*』등의 작품이 있다.

2) 미셸 크레스팽(Michel Crespin, 1955~). 프랑스의 만화가. 1979년 첫 앨범『마르세이 *Marseil*』가 출간됐다.『음유시인 *Troubadour*』,『파우스트 *Faust*』,『빌라 토스카나 *Villa Toscane*』등의 작품이 있다.

3) 오토모 가츠히로(大友克洋, 1954~). 일본의 만화가·영화감독·시나리오 작가. 1973년 단편『총성 銃声』으로 데뷔했다. 1979년 첫 단행본『쇼트피스 ショートピース』를 출간했고, 동시에 다양한 SF 잡지와 마이너 잡지에 기고하며 뉴웨이브 작가로서 주목을 받았다. 1983년『아키라 アキラ』를 연재하며 단번에 메이저 작가가 됐다.

4) 윈저 맥케이(Winsor McCay, 1867년과 1871년 사이~1934). 미국의 만화가·애니메이션 감독. 가장 중요한 만화가로 손꼽힌다. 그의 작품은 뫼비우스, 하야오 미야자키(宮崎駿), 프랭크 키틀리(Frank Quitely) 등의 만화가에게 영향을 끼쳤다. 애니메이션 영화의 개척자이다. 그의 영화「공룡 거티 *Gertie the Dinosaur*」는 월트 디즈니(Walt Disney), 맥스 플레이셔(Max Fleischer), 데즈카 오사무 등의 초기 영화에 영향을 끼쳤다.

5) 프랭크 프라제타(Frank Frazetta, 1928~2010). 가장 영향력 있는 미국의 SF 및 판타지 예술가. 초창기 SF 만화작업에 참여했으며, 영화「야만인 코난 *Conan the Barbarian*」의 포스터, 수많은 펄프픽션 일러스트레이션을 남겼다. 1966년 휴고상, 1976년 세계 판타지 상, 2001년 세계 판타지 상 평생 공로부문상을 수상했다.

6) 리차드 코번(Richard Corben, 1940~). 미국의 만화가. 1960년대 카운터컬처의 아이콘으로 꼽힌다. 수많은 언더그라운드 잡지에서 그림을 그리다 1970년대『헤비 메탈』에 작품을 실으며 본격적으로 이름을 알렸다. 판타지 만화로 유명하다. 2012년 윌 아이즈너(Will Eisner) 명예의 전당에 이름을 올리고, 2018년 앙굴렘 만화 페스티벌 대상을 수상하며 아트 슈피겔만과 빌 워터슨의 뒤를 잇는 만화가로 주목을 받았다.『덴 *Den Saga*』,『빅 & 블러드 *Vic & Blood*』,『뮤턴트 월드 *Mutant World*』등의 작품이 있으며,『루크 케이지 *Luke Cage*』,『퍼니셔 *The Punisher: The End*』,『헐크 *Hulk*』,『헬보이 *Hellboy*』등 작품의 그림을 그렸다.

7) 마이크 미뇰라(Mike Mignola, 1960~). 미국의 만화가. 초자연적 소재에 매료된 그는 1992년 프랜시스 포드 코폴라 감독의 영화「브람 스토커의 드라큘라 *Bram Stoker's Dracula*」의 코믹스판 콘셉트 북을 제작하며 본격적으로 호러물을 그리기 시작한다. 이듬해 발표한『헬보이』는 오랜 시간 선풍적인 인기를 끌며 그를 미국 코믹스를 대표하는 작가로 만들었다.『발티모어 *Baltimore*』,『조 골렘 *Joe Golem*』,『더 어메이징 스크류-온 헤드 *The Amazing Screw-On Head*』등의 작품이 있다.

8) 프랭크 밀러(Frank Miller, 1957~). 미국의 만화가·소설가·시나리오 작가, 영화감독, 프로듀서.『데어데빌 *Daredevil*』,『로닌 *Ronin*』,『배트맨 : 다크 나이트 리턴즈 *The Dark Knight Returns*』,『신시티 *Sin City*』,『배트맨 원이어 *Batman: Year One*』,『300』등의 작품이 있다.

9) 테라사와 부이치(寺沢武一, 1955~). 일본의 만화가. 1976년 데즈카 오사무의 조수가 되어 『블랙잭 ブラック・ジャック』, 『불새 火の鳥』, 『유니코 ユニコ』, 『부다 ブッダ』 등의 작품을 그렸다. 1977년 독립 만화가가 되어 『주간소년점프 週刊少年ジャンプ』에 『우주해적 코브라 コブラ』를 연재하기 시작했다. 이후에 『다케루 武』, 『고쿠 미드나이트 아이 ゴクウ, Midnight Eye』, 『가부토 兜』, 『블랙 나이트 배트 ブラックナイト・バット』 등의 작품을 발표했다.

10) 다나카 마사시(田中政志, 1962~). 일본의 만화가. 고단샤 출판사 지바 데쓰야 대상을 수상했다. 『곤 ゴン』, 『플래시 フラッシュ』, 『미스 마벨의 멋진 상사 ミス・マーベルの素適な商売』, 『모험! 빅토리아호 冒険!ヴィクトリア号』, 『미확인 물체 U.P.O. 未確認プリンス物体 U.P.O.』, 『시대모험 侍大冒険』 등의 작품이 있다.

11) 알레한드로 조도로프스키(Alejandro Jodorowsky, 1929~). 프랑스 칠레의 예술가. 시나리오작가·만화가·영화감독으로 알려졌지만 배우·소설가·수필가·시인·행위예술 작가이기도 하다. 만화 작품으로 『디오자망트의 열정 La Passion de Diosamante』, 『라마 블랑 Le Lama Blanc』, 『잉칼』, 『테크노 사제 Les Technopères』 등이 있다.

12) 바루(Baru, 1947~). 프랑스의 만화가. 본명은 에르베 바룰라(Hervé Barulea)이다. 1985년 앙굴렘 페스티벌 프랑스어 최우수 첫 앨범 알프레드 상, 1996년 앙굴렘 페스티벌 최우수 앨범 알프아르 상, 2010년 앙굴렘 페스티벌 대상을 수상했다. 작품의 주제는 프랑스 동부와 이탈리아 이민 노동자 계급이다. 『케켓트 블루 Quequette Blues』, 『아메리카로 가는 길 Le Chemin de l'Amérique』, 『태양의 고속도로 L'Autoroute du soleil』, 『누아르 Noir』 등의 작품이 있다.

13) 에드몽 보두엥(Edmond Baudouin, 1942~). 프랑스의 만화가. 1992년 앙굴렘 페스티벌 최우수 앨범 알프아르 상, 1995년 최우수 시나리오 알프아르 상을 수상했다. 『쿠마 아코 Couma acò』, 『네 개의 강 Les Quatres Fleuves』, 『당나귀 가죽 Peau d'âne』, 『달리 Dali』 등의 작품이 있다.

14) 장 아네스테(Jean Annestay, 1955~). 프랑스의 만화가·편집자. �윌리제(Sulitzer)의 『미숙한 왕 Roi vert』과 『한나 Hannah』(각색), 『이카루스』(뫼비우스와 공저) 등의 작품이 있다.

15) 자크 타르디(Jacques Tardi, 1946~). 프랑스의 만화가·삽화가. 『아델 블랑섹의 기이한 모험 Les Aventures extraordinaires d'Adèle Blanc-Sec』, 『바퀴벌레 죽이는 사람 Tueur de cafards』, 『그래픽 노블 파리코뮌 Le Cri du peuple』, 『그래픽노블 제1차 세계대전 Putain de guerre』, 『그것은 참호전이었다 C'était la guerre des tranchées』, 『포로수용소 Moi, René Tardi, prisonnier de guerre au Stalag II-B』 등의 작품이 있다.

16) Japan Expo, ジャパン・エキスポ. 1999년부터 프랑스 파리에서 열리는 일본 문화 축제. 대중 문화인 만화, 애니메이션, 게임, 음악뿐만 아니라 다도 등 일본 고유의 전통문화도 체험할 수 있다. 6월 말에서 7월 초 사이 나흘간 개최된다.

17) 로렌조 마토티(Lorenzo Mattotti, 1954~) 이탈리아의 삽화가·화가·만화작가. 2003년 윌 아이스너 상을 수상했다. 『으제니오 Eugenio』, 『흔적 Stigmate』, 『카보토 Caboto』, 『지킬 앤 하이드 Jekyll & Hyde』 등의 작품이 있다.

18) 이고르(Igort, 1958~). 이탈리아의 만화가·삽화가·스크립트 작가·영화 감독. 본명은 이고르 투베리(Igor Thveri)이다. 2000년 『코코니노 프레스(Coconino Press)』를 설립하여 2017년까지 편집장을 역임했다. 2016년 미켈루치 최우수 만화가 상을 수상했다. 『5는 완벽한 숫자 5 è il Numero Perfetto』, 『바오밥 Baobab』, 『쳇 베이커 Chet Baker』, 『도시의 불빛 City lights』 등의 작품이 있다.

19) 미겔란소 프라도(Miguelanxo Prado, 1958~). 스페인의 만화가·삽화가. 그의 작품 세계는 우울하고 몽환적이다. 1991년과 1994년 앙굴렘 페스티벌 최우수 외국 앨범 알프아르 상을 수상했다. 『돌고래 백과사전 Fragmentos de la enciclopedia délfica』, 『개 같은 인생 Chienne de vie』, 『피에르와 늑대 Pierre et le loup』 등의 작품이 있다.

20) L'Association. 1990년 루이 트롱댕(Lewis Trondheim), 장 크리스토프 므뉘(Jean-Christophe Menu), 스타니슬라스(Stanislas), 킬로페르(Killofer), 다비드 베(David B), 마트 콩튀르(Matt Konture)가 모여 만든 독립적인 만화를 그리려는 작가들의 모임이자 출판사이다. 90년대 이후 일어난 프랑스 만화의 새로운 붐에 가장 많은 영향을 끼친 조직이라 평가받는다.

21) 『천년의 날개 백년의 꿈 千年の翼・百年の夢 Les gardiens du Louvre』 (열화당)

22) 마르잔 사트라피(Marjane Satrapi, 1969~). 프랑스 이란의 만화가·영화감독. 자전적 이야기인 『페르세폴리스 Persepolis』로 앙굴렘 페스티벌 알프아르 상을 수상했으며, 직접 연출 각본 작업에 참여하여 만든 애니메이션 「페르세폴리스」는 2007년 칸 국제영화제 심사위원상을 수상했다. 『인생은 한숨 Le Soupir』, 『자두치킨 Poulet aux prunes』, 『바느질 수다 : 차도르를 벗어던진 이란 여성들의 아찔한 음담 Broderies』, 『이상한 나라의 율리시스 Ulysse au pays des fous』 등의 작품이 국내에 번역돼 있다.

23) 조안 스파르(Joann Sfar, 1971~). 프랑스의 만화가·삽화가·소설가·영화감독. 『플라톤의 향연 Le banquet』, 『나무인간』, 『랍비의 고양이 Le Chat du rabbin』, 『금붕어 죽음을 택하다 Noyé le poisson』, 『꼬마 뱀파이어 Petit Vampire』, 『어린왕자 Le Petit Prince』 등의 작품이 국내에 번역돼 있다.

24) 파스칼 라바테(Pascal Rabaté, 1961~). 프랑스의 만화가·영화감독. 2000년 앙굴렘 페스티벌 최우수 앨범 알프아르 상을 수상했다. 『루시의 연인들 Les Amants de Lucie』, 『이비쿠스 Ibicus』, 『국가의 탄생 Le Revel des Nations』, 『별을 꿈꿨던 아이 Enfant qui rêvait d'étoiles』, 『사할린까지 Jusqu'à Sakhaline』, 『바캉스 바캉스 Vacances vacances』 등의 작품이 있다.

25) 「바시르와 왈츠를」. 이스라엘의 아리 폴만(Ari Folman) 감독이 자전적인 체험을 바탕으로 4년에 걸쳐 완성한 작품으로, 1982년 레바논에서 일어난 '사브라(Sabra)와 샤틸라(Shatila) 학살'(여성과 어린이를 포함한 3천 명의 난민이 이스라엘 군부의 비호 아래 레바논 기독교 민병대에 의해 무참하게 살해당한 사건)과 관련된 기억을 '다큐멘터리 애니메이션' 형식으로 재현한 영화다. 2008년 칸영화제 경쟁부문에 진출하여, 진지한 문제의식과 형식의 새로움으로 호평을 받았다.

5장

1) 고이즈미 야쿠모(小泉八雲, 1850~1904). 그리스령 레프카다(Lefkada)섬에서 태어나 2세 때 아일랜드 더블린으로 이주했다. 19세 때에 미국으로 건너가 정착했다. 1890년 『하퍼스 매거진』 특파원으로 처음 일본에 갔다가 시마네현(島根縣) 이즈모(出雲)에서 교사로 재직했다. 마쓰에(松江) 지방 사무라이 딸과 결혼한 후 귀화했으며 이후 일본의 문화와 문학을 서구에 소개했다. 『괴담 怪談 Stories and Studies of Strange Things』, 『치타 チータ A Memory of Last Island』, 『동쪽 나라에서 東の国より Out of the East』, 『마음 心』, 『부처의 나라 선집 仏陀の国の落穂 Gleanings in Buddha-Fields』 등의 작품이 있다.

2) 이마이즈미 요시하루(今泉 吉晴, 1940~). 일본의 동물학자, 작가, 츠루문과대학(都留文科大学) 명예교수. 『고양이 탐구 ネコの探究』, 『개의 세계 犬の世界』, 『땅속의 두더지 モグラの地中』, 『방랑하는 자연주의자 시튼 シートン 子どもに愛されたナチュラリスト』 등의 작품이 있다.

3) Actors Studio. 엘리아 카잔, 로버트 루이스, 셔릴 크로프드 등이 1947년 뉴욕에 설립한 연기자 그룹. 연기 연습과 실습을 통한 연기 개발에 역점을 두었고 멤버는 연기 경험자 혹은 유망한 연기자로 제한했다. 말론 브랜도, 로드 스타이거, 줄리 해리스, 제임스 딘, 몽고메리 클리프트, 폴 뉴먼 등의 연기자를 배출했고 이들의 활약에 힘입어 1950년대 영화에 지대한 영향을 주었다.

4) 마츠모토 타이요(松本大洋, 1967~). 일본의 만화작가. 1988년 『스트레이트 ストレート』로 데뷔했다. 2011년 데즈카 오사무 문화 상, 2017년 최우수 외국 만화 시리즈 미켈루치 상을 수상했다. 『철근 콘크리트 鉄コン筋クリート』, 『핑퐁 ピンポン』, 『Sunny 사니—』, 『넘버 파이브 ナンバーファイブ—』, 『제로 Zero』, 『푸른 청춘 青い春』, 『하나오 花男』, 『죽도 사무라이 竹光侍』 등의 작품이 국내에 번역돼 있다.

5) 이가라시 다이스케(五十嵐大介, 1969~). 일본의 만화가. 『마녀 魔女』, 『SARU』, 『영혼 そらトびタマシイ』, 『해수의 아이 海獣の子供』, 『움벨트 ウムヴェルト』, 『카보챠의 모험 カボチャの冒険』, 『리틀 포레스트 リトル・フォレスト』 등의 작품이 국내에 번역돼 있다.

6) 이가라시 미키오(五十嵐三喜夫, 1955~). 일본의 만화가. 『보노보노 ぼのぼの』, 『닌자펭귄 만마루 忍ペンまん丸』, 『카무로바 마을에 かむろば村へ』, 『양의 나무 羊の木』 등의 작품이 있다.

7) 에드가 펠릭스 피에르 자콥(Edgard Félix Pierre Jacob, 1904~1987). 벨기에의 만화작가. 에드가 P. 자콥으로 알려졌으며 에르제의 협력자로 『탱탱』 시리즈의 작업을 함께 했다. 『블라크와 모르티메 Blake et Mortimer』, 『U 광선 Le Rayon U』 시리즈의 작품이 있다.

6장

1) 솔리에스 페스티벌(le Festival de Solliès). 프랑스의 프로방스 알프 코트다쥐르 지방 솔리에스 빌에서 매년 8월 말에 개최되는 만화 축제. 60여 명의 작가가 초대된다.

2) 모노노아와레(物の哀れ). 헤이안(平安) 시대에 만들어진 문학 및 미학의 이념. 인간과 자연의 가장 깊은 부분에서 일어나는 순화된 숭고한 감정이다. 주로 인생의 덧없음과 그 아름다움을 이해할 수 있는 감성에 넘치는 마음을 표현하는 데 사용되는 경향이 있다.

3) 「폴터가이스트 Poltergeist」(1982). 미국의 공포·판타지 영화. 스티븐 스필버그(Steven Spielberg) 제작, 토브 후퍼(Tobe Hooper) 감독, 조베스 윌리암스(JoBeth Williams), 크레이그 T. 넬슨(Craig T. Nelson), 베아트리스 스트레이트(Beatrice Straight) 등이 연기했다.

4) 이노 타다타카(伊能忠敬, 1745~1818). 일본의 측량기사, 지도제작 전문가. 처음으로 실측 일본 지도 『대일본연해여지전도 大日本沿海輿地全圖』를 만들었다.

5) 타케히사 유메지(竹久夢二, 1884~1934). 일본의 화가, 시인. 서정적인 여성을 그린 일러스트레이션으로 대중들의 사랑을 받았는데, 한편으로는 정통 예술계에서는 철저히 외면당한 작가이기도 하다. '다이쇼 시대의 우키요에 작가(大正の浮世絵師)'라고 불리기도 한다.

옮긴이 김희경은 성심여자대학교(현 가톨릭대학교)에서 불어불문학을 전공했으며 프랑스 피카르디 대학에서 불어불문학 석사 및 박사 과정을 마쳤다. 현재 불어 전문 번역가로 활동하고 있다. 역서로『뚱뚱해도 괜찮아!』『어린이를 위한 갈리마르 생태환경교실』『유치원에 처음 가는 날』『미용사 레옹의 행복』『소설가 줄리엣의 사랑』『넌 누구니?』『처음 그날부터』『나는 나의 꿈이다』『명작 스캔들』『나의 첫 프랑스 자수』『헤르메스 이야기: 100편의 연속극으로 읽는 그리스 신화』『테세우스 이야기: 100편의 연속극으로 읽는 그리스 신화』등이 있다.

그림 그리는 사람 L'homme qui dessine
다니구치 지로 마지막 대담

1판 1쇄 발행일 2020년 2월 11일
지은이 | 다니구치 지로, 브누아 페테르스
자문 | 코린 캉탱
옮긴이 | 김희경
펴낸이 | 김문영
편집주간 | 이나무
펴낸곳 | 이숲
등록 | 2008년 3월 28일 제301-2008-086호
주소 | 서울시 중구 장충단로 8가길 2-1
전화 | 2235-5580
팩스 | 6442-5581
홈페이지 | http://www.esoope.com
페이스북 | facebook.com/EsoopPublishing
Email | esoope@naver.com
ISBN | 979-11-86921-83-8 03650
ⓒ 이숲, 2020, printed in Korea.